长三角地区老年大学教材编写协作委员会◎组编

LAONIANREN XUE SHANSHUIHUA

老年人学山水画

芜湖老年大学◎编

上海教育出版社
SHANGHAI EDUCATIONAL
PUBLISHING HOUSE

图书在版编目（CIP）数据

老年人学山水画/芜湖老年大学编. — 上海：上海
教育出版社，2023.8
ISBN 978-7-5720-2176-3

Ⅰ.①老… Ⅱ.①芜… Ⅲ.①山水画－国画技法－
老年大学－教材 Ⅳ.①J212.26

中国国家版本馆CIP数据核字(2023)第143294号

总　策　划　赵忠卫
责任编辑　杜金丹　赵忠卫
封面设计　王　捷

老年人学山水画
芜湖老年大学　编

出版发行　上海教育出版社有限公司
官　　网　www.seph.com.cn
地　　址　上海市闵行区号景路159弄C座
邮　　编　201101
印　　刷　上海景条印刷有限公司
开　　本　889×1194　1/16　印张 10.5
字　　数　211 千字
版　　次　2023年9月第1版
印　　次　2023年9月第1次印刷
书　　号　ISBN 978-7-5720-2176-3/G·1942
定　　价　56.00 元

如发现质量问题，读者可向本社调换　电话：021-64373213

序

 国画是中国传统绘画形式，也是中华文化的国粹之一。山水画作为国画的重要组成部分，源远流长。战国时期的人物帛画是最早的国画形式，山水画则形成于魏晋南北朝时期，但尚未从人物画中完全分离，只作为背景附属于人物画，隋唐时开始独立，五代、北宋时趋于成熟，成为中国画的重要画科，两宋时达到鼎盛，元、明、清时获得进一步的发展。中国古代山水画名家济济，著名的《游春图》《富春山居图》《千里江山图》等山水名画已成为国宝千古流芳。到了近现代，中国山水画的笔墨、造型、构图等形式进一步解放，有了更多的情趣。一代又一代的山水画家不懈努力，使山水画逐渐形成传承有序、体系完备、技法灵活、意境幽远的艺术体系。

 随着人民生活水平的提高和老年教育事业的蓬勃发展，越来越多的中老年朋友有机会涉猎山水画学习创作。为满足广大老年学员的学习需求，芜湖老年大学组织编写了《老年人学山水画》这本教材。本教材紧紧抓住老年学员深感兴趣的内容，从山水画的入门、基础、要领、技法和大师画技、传承与创作等方面，既有深度又有广度地进行编写。本教材的11位作者王仕平、邓超、古绪华、刘明华、李巨才、张文、张菲菲、周辉、程熠、裴静爽、潘友红都是芜湖老年大学书画系教师，深受学员爱戴。11位教师中既有安徽省山水画名家，也有多年从事工笔画、花鸟画创作、教学的画师，还有西洋画师。西洋画师的参与能让老年学员在学好山水画的基础上，了解山水画与其他画种的

联系和区别，加深对山水画的理解。教材编写过程得到了长三角地区老年大学教材编写协作委员会秘书处的大力支持和悉心指导。由南通市老年大学高级教师严抒勤为组长，合肥老年大学副教授徐孟君、金陵老年大学副教授姚鹰为组员的专家审稿组对本教材进行了审稿，提出的修改意见使教材的内涵更加丰富、要点更加清晰、层次更加分明、内容更加易懂。

　　本教材的编排由浅入深、循序渐进，非常适合山水画初学者学习，也可供有一定山水画基础的学员临摹。通过系统学习山水画的源流演变和创作技巧，学员可进一步提升作品的审美水平和鉴赏能力。在新时代，学习山水画不仅要深深植根于传统山水画土壤之中，还要充分吸收外来优秀绘画文化，融会贯通，在继承中华民族优秀传统文化的基础上创新，创造出属于当代的山水画新成果。

芜湖老年大学

2023 年 6 月

目　录

第一章　中国画常识

第一节　中国画发展简史

中国画是一种以水墨为主的绘画，具有悠久历史和优良传统，凝聚着中华民族的智慧、文化、性格、气质。中国画的鲜明特色和风格在世界美术之林中自成体系、独具一格。

一、中国画的早期

早在新石器和夏、商、周时代，在各种彩陶和青铜钟、鼎、樽、彝上，中华先民就开始用生动的线条表现虫鱼、龙凤和人物，从工具、材料到画法都开创了笔墨艺术的先河。秦汉王朝的大一统，造就了中国绘画艺术的整体、简约和大气。

魏、晋、南北朝的绘画艺术开始走向成熟和独立。这一时期的人物画达到了登峰造极的水平。我国最早的山水画也应运而生。绘画史上最早的画论，如顾恺之的《传神论》、谢赫的《六法论》也在这时候出现了。这些理论深刻地影响了后世的绘画。当时出现了一大批人物画大师，他们的人物画人体比例准确，线条优美，面部表情勾画非常细腻，一改汉代绘画质朴稚嫩的面貌。这一时期的绘画长于动态传情，很有生活情趣。东晋的顾恺之发展了线条的流动之美，其创作由汉画的外形生动转而注重人物的内心世界，描绘人物特别讲究传神，描绘山水造型布局六法俱全，从而奠定了"以形写神"的理论基础，被后人尊为山水画祖，为中国绘画艺术与技术的发展做出了划时代的贡献。

二、中国画的昌盛

隋唐、五代的中国绘画上承魏晋，下启宋代新风，进入了一个繁荣昌盛的时期。在中国绘画史上，唐代是又一座高峰。唐代文化兼收并蓄，以一种面向世界的气势去创造、去求新，出现了两位代表性画家。一位是工于"青绿"的李思训，另一位是擅长水墨的吴道子。李思训以工整、精细、金碧辉煌的青绿山水著称。吴道子被后人尊为百代画圣。他的人物画风格以"吴带当风"著称，他将线条的运用发挥到了前所未有的境界，其绘画中的线条随作者心迹和描绘对象的形质、神采而穷极变化。与此同时，唐代还涌现出大批的绘

画巨匠，他们造就了绚烂多彩的唐代绘画。

三、中国画的发展

中国绘画在宋代迎来了一个辉煌时期，中国绘画史上几乎所有最重要的艺术转折都始于北宋，对以后中国绘画发展轨迹的影响是全方位的。宋代绘画继承了唐和五代的传统，显得更加世俗化和写实化，比唐代更加精致、更加多样化了。其最大特点在于富有人情味和抒情性，用笔墨、色彩摄取万物神韵的画法，使宋人的花鸟、山水和人物画都达到了美的极致。皇家翰林图画院和士大夫的文人画把中国绘画推向了历史的高潮，其浩荡洪流一直影响到元、明、清代。

明代的花鸟画发展比较大，尤其是写意花鸟画。明代中期，南方的工商业发展了起来，出现了一些规模庞大的城市。中国社会就此进入了转型期，中国绘画在外部遭遇西学冲击，内部在世俗化、商品化的环境中不断演进，焕发出绚丽的光彩。在这一过程中，中国画不断融合东、西方绘画艺术的众流，可是其用线条、墨色来表达心灵情感和物象核心的特点却一直被保存了下来。

清代时"四王"（王时敏、王鉴、王翚、王原祁）的画风因朝廷的倡导和尊崇影响了整个清朝。此时画史上还出现了吴历和恽寿平两位大画家，他们与"四王"并称"清六家"。这一时期的民间绘画则以清初的四大画僧（髡残、石涛、八大山人、弘仁）等一批明末遗民最为出众，他们的作品感情强烈，内容充实而丰富，笔墨多创新，是清代乃至中国绘画史上的又一座高峰。晚清时，又出现了海上画派，以赵之谦、虚谷、任颐、任熊、吴昌硕等人为代表。海派画家的创作往往带有商业色彩，有比较明显的雅俗合一的倾向。有些海派画家还用上了西方绘画技巧，显露出向近现代绘画发展的趋势。

四、中国画与西洋画的区别

中国画和西洋画是在不同的地域、不同的民族、不同的历史时期、不同的人文背景条件下各自发展形成的，具有各自的形式、内容、特点和适应人群。但由于它们都是人类的文化现象，所以仍有许多方面存在某些相同之处。首先，中国画和西洋画都属于视觉艺术，都是用图像的方式，通过绘画语言来表达思想、情感和进行交流的。正因为有这样的共同点，中国画和西洋画才能各自长期存在，并发展成为共属于全人类的文化结晶。

当然，由于中国画和西洋画是各自独立发展的，所以，它们之间在绘画理念、绘画形式、绘画内容、绘画方法、绘画材料以及发展轨迹等方面有着很大区别。

1. 绘画理念的区别

中国画的绘画理念是写意，而西洋画的绘画理念是写实。

中国画领域中"写意"的概念最早似出现在元代书画鉴赏家汤垕的著作《画鉴》中：

"画梅谓之写梅，画竹谓之写竹，画兰谓之写兰，何哉？盖花之至清，画者当以意写之，不在形似耳。"而元人夏文彦在著作《图绘宝鉴》中，则直接使用了"写意"两字来表述北宋僧人仲仁画梅突破前人技法，自成一格的事例："以墨晕作梅，如花影然，别成一家，所谓写意者也。"解读古人的话，写意不仅表达了"不在形似"，还在于"当以意写之"，这里的"意"主要是指作者作画的意愿、意境和意识，是属于作者心理范畴的内容。这说明，中国画所追求的主要是画面意境的美感和作者思想的自由发挥，而不是画面逼真的效果美。

西洋画绘画的理念是写实。所谓写实，追求的是画面上艺术形象的逼真性。所以我们从西洋画中看到的人物、房屋、器具物品和自然景色都如同真物一样逼真。

中国画与西洋画的绘画理念不同，使两者在绘画理论和绘画实践方面有很大的差别。

在绘画理论方面，中国画与西洋画比较明显的差别在于如何在一张纸或其他材质（二维空间）上来立体化地展现三维空间中物体的关系。为了追求逼真，西洋画是严格按照透视原理和忠实于实物比例关系来绘画的。因此绘画者在画画时必须先要选择自己画画的观察位置（视角位置），这个位置一旦选定，在整个绘画过程中是不能移动的，所以画面内容必定受到视域的限制。而中国画追求的不是画面的逼真，所以画画时画者可以根据自己的意愿，随时改变自己的观察位置，并把在不同位置上观察得到的画面组合在一幅画内，使画面具有咫尺千里的效果，如图1-1所示，这就是所谓的散点透视法。由于一幅画中可以有多个观察位置，因此，用散点透视法画成的中国山水画境界辽阔，那些数十米、上百米的长卷无一不是散点透视的杰作，这对于严格按照透视原理来画画的西洋画是不可想象的。

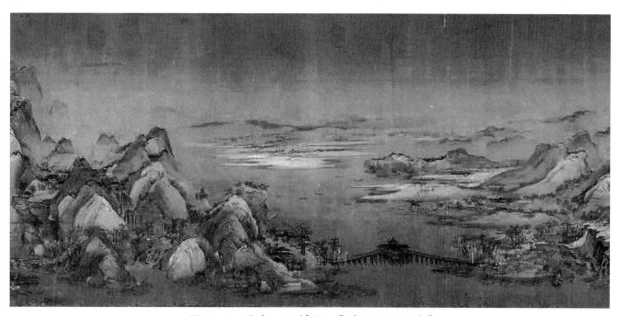

图1-1 北宋 王希孟 《千里江山图卷》

在绘画实践方面，中国画与西洋画的明显差别则在于中国画善用线条来表述物象，而西洋画则主要用色块来表述物象。这一差别主要也是由于绘画理念的不同引起的。事实上存在于客观世界的任何物体都是三维的，任何物体的表面都是由无数个大小不同的面按物体自身的形状、结构在三维空间中组合形成的。由于西洋画的绘画理念是写实，为了把物体的外观忠实地表现出来，西洋画家用平头笔以画色块的方式来描绘物象，使画出的物象与实物高度逼真，如图1-2所示。而中国画的绘画理念是写意，加上中国画用的画笔是尖头的毛笔，所以中国画家善用线条的方式通过勾画物体的轮廓线或同一个物体上不同区域的边界线来表达物象。事实上这些线条大多不是物象本身原有的，而是为了写意地表述物体表面的纹理而添加的。特别是在山水画中，我国古代画家还发明了许多皴法，这些不同皴法画出的墨迹，细细分析的话仍然是由线条构成的，只不过这些线条是通过毛笔笔法的巧妙应用勾画出来的，惟妙惟肖地实现了物体表面特征、纹理等的写意表达。

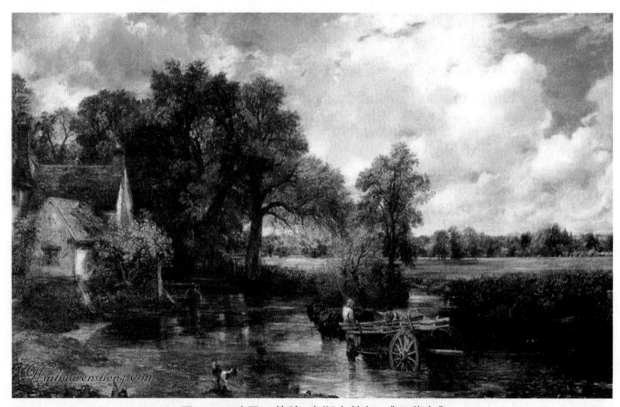

图1-2　油画　约翰·康斯太勃尔《干草车》

2. 绘画形式的区别

中国画的绘画形式以水墨为主，而西洋画的绘画形式以油画为主，水彩画、水粉画、蛋彩画和版画也属于西洋画的绘画形式。

水墨画被国人称之为"国画"，是用毛笔蘸取水、墨，在中国特有的宣纸上画画的绘画形式。水墨画始于唐代，水墨画巧妙地将中国的毛笔、墨和宣纸的特性完美地结合起来，应用笔法、墨法的变化，采用似像非像的艺术特征（写意）来抒发作者的主观情趣（意象

和意境），使人产生丰富的遐想。水墨画讲究笔墨神韵、气韵生动、以形写神，不拘泥于形似，却刻意强调神似和作者主观情趣的抒发。

西洋画的主要画种是油画，是用平头画笔蘸取油质颜料在布、厚纸或木板等材质上画画的绘画形式。油画是 15 世纪由荷兰人在蛋彩画的基础上发明的，其特点是色彩鲜艳、丰富，画面立体感强，质感逼真，强调光和色彩的应用。由于西洋画是写实的艺术，追求的艺术效果是"逼真"。为了达到逼真的效果，绘画时要求画者必须以光学、几何学、解剖学、色彩学等科学法则为依据，严格遵守物象的空间、时间关系。这与中国画不受空间、时间的局限截然不同。

3. 绘画内容的区别

中国画的绘画内容以自然为主，其中山水画是最具代表性的。而西洋画的绘画内容主要以人物为主，最具代表性的是肖像画。

中国画在唐代以前也以人物为主，山水画往往只是人物画的背景。到了唐代，山水画开始从人物画中独立了出来，并发展成中国画中规模最为宏大的画种。花、鸟、鱼、虫也是中国画的主要绘画内容，绘画对象也都属于大自然的范畴。

而西洋画中的油画绘画内容主要是人物、静物和风景，并一直以人物为主要题材。油画的发展经历了古典、近代、现代三个时期。这三个不同时期虽然都以人物为主要绘画内容，但画什么人、什么事是受时代政治、经济和宗教影响的。

古典时期主要指 15 世纪欧洲的文艺复兴时期。这一时期，人文主义思想兴起，油画从宗教题材的人物画中摆脱出来，使现实生活中的人物进入了油画，达·芬奇的油画《蒙娜丽莎》就是一个例子，塑造的是当时城市有产阶级的妇女形象。

近代时期主要指 19 世纪和 20 世纪初。这一时期油画出现了新古典主义、浪漫主义、现实主义和印象主义四大画派。各大画派虽然绘画的理念各有差异，追求的目标也各不相同，但在人物绘画方面都有各自的名家、名画。例如，新古典主义绘画崇尚古风，绘画题材比较严肃，代表人物有法国的让·奥古斯特·多米尼克·安格尔，代表作有《圣玛丽夫人肖像》等。浪漫主义绘画追求个性解放，崇尚自由、平等、博爱，代表人物有法国的斐迪南·维克多·欧根·德拉克罗瓦，代表作有《自由引导人民》等。法国的让·弗朗索瓦·米勒是现实主义绘画的代表，他的代表作《拾穗者》是现实主义绘画的优秀作品，它描述的是农村中现实生活中普通人的生活情景。印象主义强调画家对客观事物的感觉和印象，代表人物有法国的埃德加·德加等，代表作有《舞台上的舞女》等。

现代时期主要是指 20 世纪上半叶。在这一时期，油画在全世界普及了开来，形成的流派也名目繁多，但不管怎样，油画作品中以人物为题材的仍然占据相当的比例。

4. 绘画方法和材料的区别

由于中国画和西洋画是在中、西方不同地域各自发展起来的，形成了具有明显中、西

方特征的各种绘画形式和画种，这些绘画形式和画种都有自己独特的绘画方法和材料。

中国画的绘画形式以水墨为主，形成的画种可粗分为写意画和工笔画两大类，细分的话则画种更多。但不管怎么分，中国画都是用毛笔蘸取水、墨或颜料在宣纸、丝绢上作画。中国画用的墨有松烟墨和油烟墨两种，松烟墨用松树烧取的烟灰制成，油烟墨则烧取动物或植物油的烟制成。中国画的颜料古代都用天然矿物颜料和植物颜料，现代则大多用工业合成颜料。

而西洋画的不同绘画形式和画种所使用的材料是不相同的。

油画是从颜料和材料的革新中发展形成的，是用具有快干性能的亚麻子油等调和颜料在布料、纸板或木板上作画的绘画形式。油画颜料干后不会变色，色彩丰富、逼真。现代油画用的颜料都是工业合成的。

水彩画是用水溶性透明颜料在纸上作画的绘画方法，是西洋画的一种，起源于公元9世纪或更早的欧洲，至19世纪才发展成完整的独立体系，20世纪进入我国。山水画与水彩画之间在画法、材料等方面既有区别又有相似之处。水彩画的特点有三个。一是透明。以水为媒介的水彩画其透明性有点像山水画，山水画用宣纸和矿物质颜料，也有一定的透明性，但山水画大量使用墨色，而水彩画很少使用墨色。二是以水为媒介，依托水彩画笔中所含的水分使水彩颜料融合与渗化后再画到水彩纸上。在水彩画中，水的运用和水的多少需要不断练习才能逐渐掌握与适应。三是水彩颜色的覆盖性能较差，绘画时不能像油画那样可以反复涂抹，而是要以最少的涂抹次数来完成上色，不然画面会脏。

水彩画的画法追求酣畅淋漓的水味，通过干、半干、湿、半湿，以及千姿百态的笔的手法控制，实现水与色的相交、流淌、渗透，形成透、薄、轻、明快等艺术效果。水彩中的添加剂种类繁多，构成了独特的绘画语言。水彩画遵循光影造型，注重色彩的写实性。早期水彩画以表现固有色和明暗调子为主，近现代水彩画以表现光色和环境色、色彩气氛为主，这与山水画有一定区别。水彩画在水与彩的相互依托下，利用运动中水迹的变幻莫测来呈现各种肌理效果，使人在水韵和笔韵中获得畅快艺术享受，如图1-3所示。

图1-3　水彩画　约瑟夫·兹布科维奇　《城市风光》

山水画是用宣纸来绘画的，而水彩画则用水彩纸来绘画。水彩纸通常用木浆、棉、麻等纤维材料用冷压法制成。木浆纸久置易发黄、碎裂，棉、麻等纤维材料的水彩纸质量更好，酸碱度为中性。水彩纸的表面颗粒有粗细之分，需要根据画面内容、画幅尺度和个人习惯来选择。水彩画的颜料大多为合成颜料。画水彩画的笔要求能饱含水分，并富有弹性，有平头笔和圆头笔两种。

第二节　中国画的分类

中国画在古代无确定的名称，一般称之为丹青。近现代以来为区别于西方的西洋画（油画）等外国绘画而称为中国画，简称国画。

中国画是用中国独有的毛笔、水墨、颜料和宣纸，依照长期形成的表现形式及艺术法则而创作的绘画作品，在世界美术领域自成体系，并在不同的历史时期形成了不同的分类标准和分类方法。

一、古代中国画的分类方法

中国古代不同的时期、不同的画家对中国画的分类是各抒己见的。例如唐朝时期，美术理论家张彦远在《历代名画记》中把中国画分为人物、屋宇、山水、鞍马、鬼神、花鸟六个门类。而在北宋时期，由朝廷编撰的《宣和画谱》则把中国画分为十个门类，即道释、人物、宫室、番族、龙鱼、山水、鸟兽、花木、墨竹、果蔬。到了南宋时期，由邓椿编著的中国南宋绘画史著作《画继》中则把中国画分为仙佛鬼神、人物传写、山水林石、花竹翎毛、畜兽虫鱼、屋木舟车、蔬果药草、小景杂画八个门类。随着历史的发展，中国画的绘画内容以及绘画方法也在不断创新和发展，随之而来的分类方法也越来越多。例如，中国画按题材和表现对象来分类，则有人物画、山水画、花鸟画、界画、博古、瓜果、翎毛、走兽、虫鱼等画科；按表现方法来分类的则有工笔、写意、白描、设色、水墨等，其中设色又可细分为金碧、大小青绿、没骨、泼彩、淡彩、浅绛等；按表现形式来分类的则有壁画、屏幛、卷轴、册页、扇面等，并以传统的装裱工艺装潢之。

二、现代中国画的分类方法

现代中国画的分类倾向于两种方法：一是按画的技法来分类，二是按画的内容来分类。

1. 按画的技法来分类

如果按画的技法来分类，中国画可分为白描、写意和工笔三大类。

（1）白描

白描是中国画的技法名。所谓白描是指用墨线勾描物象，不着颜色渲染的画法，源自

古代的"白画"。它一般多用于人物和花卉的画法，也有略施淡墨渲染的。

白描画法在战国时期已经出现。汉、魏、晋时期白描得到了发展，出现了许多人物画作品，其中的著名人物有顾恺之，善画人像和佛像。他创立的"高古游丝"描法被后人广泛使用。在唐以前，白描画称为"白画""线描"，采用墨线描绘物体形象，以骨法用笔为理论基础，强调线条的均匀流畅、韵律和美感。到了唐朝，吴道子才把白描线条发展到有粗细、轻重的变化，使人物画中的衣褶有了动感与厚度，其代表作有《送子天王图》等。宋代李公麟归纳总结了古代传统线描的画法和作用，创立了白描技法，被称作"白描大师"。他的代表作《五马图》线条运用灵活、生动，将马的神态和骨、肉、鬃、尾等的质感表现得淋漓尽致。元、明、清以后，白描没有突破性的发展，但也出了些优秀的代表性人物，例如王振鹏、丁云鹏、陈洪绶、石涛、冷枚等。

（2）写意

写意也是中国画的一种画技。所谓写意是指用单纯而概括的笔墨来表现对象的精神意态，是不求形似而求神似的画法。它是中国画中放纵一类的画法，从而表达作者的意境和情趣修养。

写意画在中华民族五千年美术史上留下了璀璨的一页。"写意"不仅成为中国画的一种风格，而且还成为中国画的一种艺术观念。

写意画也是在长期的艺术实践中逐步形成、发展的，其中历代文人参与绘画、极力推崇和大胆实践，对写意画的形成和发展起了积极的作用。例如，唐代王维一变勾斫之法，创造了"水墨淡，笔意清润"的破墨山水；五代十国时期南唐的徐熙先用墨色写花的枝叶蕊萼，然后略施淡彩，开创了徐体"落墨法"。之后，宋代文同的墨竹以及"四君子"画风都是写意画发展的典范。到了明代，文人画有了进一步的发展，尤其是写意花鸟画，突破了院体画的程式，有所创新。其开派人物便是林良，他的水墨写意花鸟画使明代的院体花鸟画出现了新的生机，并涌现出一批写意花鸟画巨匠，其中沈周善用浓墨浅色，陈淳重写实的水墨淡彩，徐渭更是恣肆狂放，创立了"大写意花鸟"画风。写意花鸟画成为明代最流行和最富成就的绘画形式。明代以后，写意画经八大山人、石涛、吴昌硕、齐白石等发扬光大，如今已成为影响最大、流传最广的中国画画法。

写意画是融诗、书、画、印于一体的艺术形式。在画上题诗作跋，文字长长短短，错落有致，使画面更加充实，也使气韵更加酣畅，成为写意画的基本特点。写意画不求形似而求神似。明代书画家董其昌曰："画山水唯写意水墨最妙。何也？形质毕肖，则无气韵；彩色异具，则无笔法。"写意画也更注重用墨，如徐渭画墨牡丹，一反勾染烘托的表现手法，以泼墨法写之。写意画强调作者的个性发挥，作画不拘常规，肆意发挥，画面提倡一个"乱"字。写意画多以书法的笔法作画，所以历代写意画画家多半也是书法家。

（3）工笔

工笔是中国画中工整细致一类的画法，以精谨细腻的手法著称，以宋代院体画及明代人物画最为著名。工笔分淡彩、重彩两类。

从中国画的历史来看，重视色彩表现的工笔画曾经是中国画的主流样式，这在宋代以前的宗教画、石窟壁画、人物画、青绿山水、金碧山水及宋代花鸟画等艺术样式中都得到了充分体现。

早期工笔画所用的颜料主要是矿物质颜料，这是因为受当时颜料生产条件的限制，从而决定了早期的工笔画主要是重彩工笔画。东晋时期，植物质透明颜料出现并得到充分运用，使工笔画的用色变得更丰富、更细腻入微了，也就形成了工笔淡彩画，如东晋顾恺之的《女史箴图》，以精细巧妙的线条、色彩的巧妙运用刻画出了人物的神采。

到了唐、宋时期，水色（植物性颜料）、石色（矿物性颜料）的融合使用，使工笔画的发展走向成熟。如唐代画家周昉的《簪花仕女图》，画中的人物形象"衣裳劲简，彩色柔丽"（《历代名画记》）。宋代工笔画达到鼎盛，宋徽宗赵佶是工笔画高手，他完善了绘画体制，把工笔花鸟画推向高峰。至两宋以后，在"大音希声，大象无形""五色令人目盲"的古典美学思想指引下，水墨文人画全面兴起，并成为中国绘画的主流，色彩被推向历史的边缘，传统工笔画也因色彩的消失而逐渐被历史冷落。"画以墨为主，以色为辅"的论点，一直影响着中国画，使绚烂多彩的颜色一直处于弱势，工笔画也就一直停滞不前。

中华人民共和国成立后，工笔画艺术逐渐走向复苏。改革开放后，受西方文化和画艺的影响，工笔画的色彩运用变得更加多样化、图案化、装饰化，肌理特殊技法也得到充分运用，新材料、新颜料的广泛运用，让工笔画有了突飞猛进的发展。

2. 按画的内容来分类

如果按画的内容来分类，中国画一般分为四大类。

（1）人物画

人物画是中国画传统的画科之一，比山水画、花鸟画等出现得早，内容以描绘人物形象为主。因绘画内容的侧重不同，它又可分为人物肖像、人物故事和风俗画。

人物画诞生于先秦，据史料记载，从战国楚墓出土的帛画《人物龙凤》和《人物驭龙》上可以看出，当时线描已经成为塑造人物形象的主要手段。

人物画在汉代已经基本成熟，不仅有造型精准的画像，还出现了以形传神、具有鲜明写意性的作品。魏、晋时期，随着宗教的发展，以道教、佛教（释教）为内容的道释画兴盛了起来，仕女画也进入了早期发展阶段，推动了人物画的进一步发展，出现了以顾恺之为代表的一批人物画大师和以《魏晋胜流画赞》《论画》为代表的绘画论著，奠定了人物画的发展基础和方向。

初唐时期，人物画的代表人物有阎立本和尉迟乙僧（以道释画为主），他们共同奠定

了唐代人物画的基础。盛唐时期，在吴道子、张萱等人的推动下，道释画、仕女画的发展进入辉煌期，各种形式的人物画更富有表现力，更生动感人。中晚唐时期周昉、孙位在人物画方面取得了很大成就。

五代、两宋期间，人物画进入深入发展期，在朝廷的宫廷画院和民间李公麟创立的白描绘画形式的共同推动下，人物画向着色和更加精美的方向发展。宋代的经济发展使风俗画、历史故事人物画也蓬勃地发展起来，张择端的《清明上河图》便是这一时期的代表作。明、清时期的陈洪绶、任颐等人都有许多人物画优秀作品。进入现代后，人物画在深入研究传统的基础上，广泛吸收了西方的绘画技巧，在绘画内容上向着反映现代生活不断地向前发展。

（2）山水画

山水画简称山水，是中国画的主要画科之一，以描写山川自然景色为主题。

山水画在魏、晋和南北朝期间逐渐发展起来，但仍以人物画的背景为主。到了隋唐时期，山水画开始独立出来，至五代、北宋时期趋于成熟，作者纷起，从此成为中国画中的一大画种。关于山水画的发展历史、分类方法和流派形成将在第二章详述。

（3）花鸟画

花鸟画是中国传统绘画画科之一，以描绘花卉、竹石、鸟兽、虫鱼等为主题。

中国的花鸟画可追溯到新石器时代的彩陶、殷周时期的青铜器和古代大量工艺品上的花木、鸟兽、鱼虫、龙凤等纹样。到了魏、晋、南北朝时期，以禽鸟和山水、花园、蔬果为题材的作品出现了，主要画家有刘胤祖，他被后人誉为画史上第一位花鸟画画家。这一时期被认为是花鸟画的萌芽时期。

唐代花鸟画逐渐独立起来，成为一门专门的画科，花鸟画、人物画、山水画形成三分天下之势。唐代初期知名的花鸟画家有薛稷。到了唐代中晚期，花鸟画逐步成熟，出现了边鸾、刁光胤等花鸟画高手。

五代时期，花鸟画在黄筌父子手里获得了进一步发展，其画风被世人称为"黄家富贵"。南唐的花鸟画则以徐熙为代表，其画风被世人称为"徐熙野逸"。

两宋时期，由于朝廷的重视和皇帝宋徽宗的亲自推动和参与，花鸟画空前繁荣，也成就了"宣和画院"的辉煌时期。在这一时期，花鸟画、工笔花鸟画的画技出现了创新，形成了以勾填法、勾勒法、没骨法和白描墨染法等画法为特征的多种风格的流派。同时花鸟画在理论上也有所建树，奠定了花鸟画家尊重生活、长期深入研究生活的优秀传统。

两宋时期，知名花鸟画画家主要有黄居寀、徐崇嗣、崔白、赵昌、赵佶、李安忠、李迪、林椿等人。其中黄居寀不但继承了其父黄筌精工艳丽的风格，还创立了勾勒填彩法，其名作有《山鹧棘雀图》等。徐崇嗣在其祖父徐熙"落墨花"的基础上，创立了直接叠色渍染的"没骨法"。崔白则打破了院体画墨守成规的花鸟画风，创新了花鸟画的画风，对后世影响很大。赵昌重写生，擅长没骨画法。宋徽宗赵佶擅画鸟类，主要作品有《瑞鹤

图》《芙蓉锦鸡图》等。李安忠擅长画鹌鹑，画法工整细腻，传承了黄筌"黄家富贵"的院体画派。李迪擅画鹰，作品有《枫鹰雉鸡图》等。林椿的花鸟画笔法精工、设色妍美、形态自然，传世作品有《梅竹寒禽图》《果熟来禽图》等。

元朝由于民族压迫，汉族文人大多不问政治，沉迷于笔墨绢素、山水花鸟以排解抑郁。元代的花鸟画分两条发展路线：一条是延续宋代院体花鸟画的风格，画法严谨写实、功力精湛；另一条是在宋代文人士大夫传统基础上发展出的梅、兰、竹、菊被称为"四君子"的画风，使元代的文人画得到了很大发展，成为元代花鸟画的主流。

元代的花鸟画画家主要有钱选、王渊、李衎、柯九思等。其中，钱选是"吴兴八俊"（钱选、赵孟頫、王子中、牟应龙、肖子中、陈天逸、陈仲信、姚式）之首，其传世作品有《草虫图》《荷塘早秋图》等。王渊的花鸟图很有气势，主要作品有《桃竹锦鸡图》《安喜图》等。李衎善画墨竹，主要作品有《双钩竹图》《四清图》等。柯九思擅画竹，他的绘画以"神似"著称，传世作品有《清闷阁墨竹图》等。

明代初期，朝廷也设立了画院，使院体花鸟继承了宋代院体花鸟和元代的画风，其代表人物有夏昶、边文进等。明代的中后期，水墨写意花鸟有了大的突破性发展，花鸟画名家有边文进、林良、吕纪、沈周、唐寅、陈淳、徐渭等。他们笔下的大写意花鸟画对后世影响很大。其中，边文进的传世名作有《三友百禽图》《春禽花木图》等。林良是明代院体花鸟画的代表人物，其代表作有《百鸟朝凤图》《灌木集禽图》等。吕纪擅画凤凰、雉鸡、仙鹤、孔雀等，其代表作有《新春双雉图》《桂花山禽图》等。沈周是吴门派的创始人，主要作品有《花下睡鹅图》《枯木鸲鹆图》等。陈淳和徐渭两人并称为"青藤白阳"。陈淳善画花卉，特点是淡彩清墨，《湖石花卉图》是他的典型作品之一。徐渭的泼墨写意花鸟画自成一家，传世作品有《墨葡萄图》等。明代后期还有周之冕、孙克弘"勾花点叶"派，代表作分别有《四时花鸟图》和《花鸟册》等。

清代初期最有影响的花鸟画大家是恽寿平，并形成画派，被世人称为"恽派"，也即常州派。常州派创立的"纯没骨体花鸟"成为宫廷花鸟画的规范，被誉为花鸟画的正宗。恽寿平和王时敏、王鉴、王翚、王原祁、吴历合称为清初花鸟画六大家。恽寿平的代表作有《秋花图》《山水花卉神品册》《设色孤月群鸠图》等。

清代中期，宫廷画家中画花鸟以蒋廷锡、邹一桂、沈铨最为著名。蒋廷锡花鸟画的特点是清艳，代表作有《柳蝉图》《蜡梅水仙图》等。邹一桂的花鸟画以设色明净、清古冶艳著称，著有《小山画谱》一书。沈铨的花鸟翎毛工整精丽、着色浓艳，他的《百马图》流入日本后，他被聘在日本开办画院传授中国花鸟技法，对日本画坛产生巨大影响。

清代乾隆时期各地画派众多，其中具有特色和创新精神的当属活跃在扬州地区的一批职业画家，他们便是"扬州画派"，又称为"扬州八怪"。扬州画派善用水墨写意技法，画风注重艺术个性，讲求创新，强调写神，画面色彩强烈，以书法入画，讲究诗、书、画有

机结合，对后世水墨写意画的发展方向产生了巨大影响。

扬州画派开派人物是石涛；在花鸟画方面的代表人物是华嵒，其画秀逸多姿，有"诗、书、画三绝"之美称，代表作有《松鹤图》《桂树绶带图》等。边寿民也是扬州画派重要的花鸟画家，善画芦雁，作品有《芦雁图册》等。扬州画派中汪士慎、金农、李鱓、郑燮、李方膺善画松、竹、梅、兰、菊。

清代末年上海出现了一批花鸟画名家，称为"海上画派"，其中杰出人物是被称为"海派四杰"的任颐、吴昌硕、蒲华、虚谷。任颐的作品有《双鸡牡丹图》等。吴昌硕的作品有《天竹花卉》《五月枇杷图》等。

民国时期花鸟画名家，北方有齐白石、郭味蕖、王雪涛等一批画家，江南有潘天寿、朱屺瞻、唐云等一批画家。他们在继承前人的基础上都有各自的贡献。其中影响最大的当属齐、潘两人。

（4）界画

界画也是中国画画科之一。明代陶宗仪《辍耕录》一书中，提出把绘画分为十三科：佛菩萨相、玉帝君王道相、金刚鬼神罗汉圣僧、风云龙虎、宿世人物、全境山水、花竹翎毛、野骡走兽、人间动物、界画楼台、一切傍生、耕种机织、雕青嵌绿。其中有界画楼台一科，指以宫室、楼台、屋宇等建筑物为题材，而用界笔、直尺画线的绘画。

界画从晋到清，经历了起源、发展、成熟、鼎盛、衰落的发展历程。

界画起源于晋代，早期的界画依附于人物画、山水画，被称为"台榭"。

界画的发展期是在隋朝和唐朝初期，逐渐从人物画、山水画中独立出来，当时的界画被称为"台阁""屋木""宫观"。隋朝的代表人物有展子虔、董伯仁等。《历代名画记》对展子虔、董伯仁的界画都有较好的评价，说明他们的界画已发展到了一定的水平。唐朝初期，界画的代表人物有李思训，其代表作有《九成宫纨扇图》《宫苑图》等。

界画的成熟期是唐朝的后期和五代时期，代表人物有尹继昭、卫贤、赵忠义等人。尹继昭是唐后期的界画家，其传世作品有《阿房宫》《吴宫图》等，他的界画水平当时被誉为"冠绝当世"。五代南唐卫贤的界画能按比例"折算无差"，透视正确、构图严谨、刻画精细，其代表作有《闸口盘车图》等。赵忠义的界画以精准著称，代表作有《关将军起玉泉寺图》等。

界画的鼎盛期是宋代，特别是在北宋达到巅峰状态，出现了一大批杰出的界画家，如郭忠恕、王士元、吕拙、李嵩、赵伯驹等。其中郭忠恕的成就最高，其代表作有《唐明皇避暑宫图》《雪霁江行图》等。由于北宋统治者的提倡和推动，画院的大多数宫廷画家都会画界画，其中《清明上河图》就是宫廷画家张择端的作品。

界画在北宋初期称为"宫室"，在《宣和画谱》中排位第三，其地位之高可见一斑。在宋代郭若虚所著的《图画见闻志》中正式使用了"界画"一词之后，界画便成为中国画的

一个独立的门类。

元代界画的代表人物有王振鹏、李容瑾、夏永、孙君泽等。其中王振鹏的代表作有《金明池夺标图》等，其作品在精细、工巧方面很有特色。在元代，界画总体上受到迅速发展起来的文人画排斥，出现衰败的迹象。

明代，鄙视界画的风气十分明显，造成擅长界画的人越来越少，《明画录》中界画人物只收录了石锐、杜堇两人。明代的宫廷画家中，安正文在界画方面有一定成就，其传世作品有《黄鹤楼图》《岳阳楼图》等。民间"吴门四家"中的仇英界画风格独树一帜，夹杂在山水、人物画中的宫殿、楼台严谨、细秀，其作品有《临萧照中兴瑞应图》等。

清代宫廷画家中喜爱画界画的有焦秉贞、冷枚等，他们的作品大多反映清廷园林建筑、皇帝出巡场面等，作品虽严谨、细密，但缺乏创作个性。焦秉贞的作品有《耕织图》等。冷枚的作品有《十宫词图》等。民间江南一带的界画家以袁江、袁耀为代表，二袁的界画特点是描画工整、雍容端庄、建筑样式丰富，代表作有《骊山避暑图》等。

清代以后至中华人民共和国建立，界画基本处于停滞状态。

三、中国画各画种之间的联系与区别

中国画若按画技分类，可分为白描、写意和工笔；若按内容分类，则可分为人物、山水、花鸟和界画。不管怎么分类，中国画的各画种都诞生于华夏大地，具有同根性。

1. 各画种的内在联系

不管是山水画，还是花鸟画等其他画种，如果追溯起源，都源自中国甲骨和青铜器上的文字、图形。当然，真正意义上的中国画则应追溯到唐代。唐代的经济发达，使绘画艺术进入了鼎盛期，山水画、人物画、花鸟画和工笔画、写意画都逐渐地独立形成了画种，涌现了一批著名画家和传世作品。

虽然不同的画种画的内容和对象不相同，但它们被悠久的中国文化联系在一起，它们的根是相同的。各画种相同之处主要表现在以下几方面。

第一，各画种的绘画形式是相同的。中国画不管是什么画种，都是用毛笔、墨在宣纸上作画。如果从唐朝算起，这样的绘画形式已持续了1400年。

第二，各画种的艺术观是相同的。中国画不管是什么画种，都讲究意境。意境是中国画的灵魂和精髓，是各画种的画家采用艺术手法创造的一种境界，也即画家用主观的"意"——自己的思想、情感、意念和理想，将客观的"境"——山水、花鸟、人物等画成画，将画家的"意"与"境"巧妙地结合在一起。让观赏者见画之境产生共鸣，这就是中国画的意境美。意境美是形与神、虚与实、动与静的和谐统一，以形写神、不似之似、得意忘象、意过于形是意境审美观的要点。

第三，各画种的造型方法是相同的。中国画不管是什么画种，都是用线条来造型，讲

究笔法、墨法和笔墨神韵。中国画的笔法除了勾、皴、染、点基本笔法之外，还有中锋、侧锋、逆锋、拖锋、聚锋、散锋、飞白锋等笔法，适合画不同画种的画。中国画的墨法有泼墨法、破墨法、积墨法、宿墨法。不同的画种在应用上有不同的侧重，并在墨有五色（焦、浓、重、淡、清）理论的指导下，配上一定的颜色，使中国画的色彩层次十分丰富。

第四，各画种采用的透视方法是相同的。中国画的各画种都采用散点透视法。散点透视不受固定视角的限制，可以根据画者的需要采用多个视角来扩大画面。

第五，各画种的画面要素是相同的。中国画的画面除了各画种的主体内容这一要素之外，还有诗、书、印三个要素。诗词、书法和印章入画成为中国画的典型风格，这是在中国画的发展过程中逐渐形成的。四种不同形式的艺术融合为一体，相互辉映，不但丰富了画面内容，而且能将画面的意境衬托出来。

2. 工笔画与写意画的区别

工笔画亦称细笔画，在技法类别中工笔与写意对应。工笔画用工整、细密的笔法来描绘景物，而写意画则用简练、潇洒的笔法来描绘景物。工笔画和写意画都可以用来画人物、山水和花鸟等。工笔画与写意画在技法方面的区别表现在以下几方面。

第一，绘画理念的侧重方向有区别。工笔画崇尚写实，求形似。而写意画尚意轻形，求神似。特别是用工笔画绘制人物时，画家在表现人物的面部表情、服装纹理、身体比例等方面需要非常准确，如图1-4所示。

第二，构图方法有区别。工笔画构图重视稿本的制作，画家反复修改定稿后再在宣纸或丝绢上勾勒、填色、渲染，使画面形神兼备。而写意画的构图强调经营位置，作者根据自己的创作意图，妥善安排好各景物在纸面上的位置后，便直接在宣纸上挥洒笔墨，一气呵成。

第三，景物的画法有区别。工笔画的景物画法分为白描、勾染、没骨三种。白描画法是指用墨线勾画景物，不着颜色的画法，但可渲染淡墨。勾染画法是在白描的基础再填色的画法。没骨画法是不勾画景物，直接用墨色或色彩绘画景物的画法。而写意画是用概括的笔墨来表现景物的状态，不求形似而求神似的画法，分为大写意和小

图1-4 工笔画 明代 唐寅 《秋风纨扇图》

写意两种。大写意和小写意主要区别在于工细程度不同，一般来说笔法狂放、墨法洒脱自由的为大写意，而用笔、用墨相对细腻，具有半工半写、注重局部刻画的为小写意。

第四，毛笔的选择方法和用法有区别。为了画出工整细密的线条，画家一般选用狼毫类细、尖、有弹性的毛笔来创作工笔画。在毛笔的用法上以中锋勾、描为多。而写意画为了体现笔意、笔力、笔韵、笔趣，一般须根据所画画幅的大小选用较粗且弹性足的狼毫毛笔，毛笔的用法则有勾、皴、染、点、颤笔、拖笔、秃笔中锋、中锋侧锋转移等，变化多端。

第五，用纸有区别。工笔画用熟宣或熟绢作画。熟宣或熟绢是用生宣或生绢经胶矾水刷制而成，具有不渗水、不洇墨的性能，适合工笔画细密线条的描绘。而写意画则用生宣或半生半熟宣纸来作画。生宣的吸水性、洇墨性都非常强，适合表现写意画丰富的墨色变化。半生半熟宣纸的吸水性、洇墨性适中，容易把控。

3. 山水画与花鸟画的区别

山水画与花鸟画的主要区别就是绘画的对象和内容不同。

山水画是以描写山川自然景色为主题的绘画。山水画起源于魏晋、南北朝，至唐代形成独立的画科，北宋进入成熟期，再经过南宋、元、明、清等朝代的发展和演变，逐渐发展形成了青绿、金碧、没骨、浅绛、水墨等表现形式。从魏晋至清朝，涌现了像顾恺之、展子虔、荆浩、关仝、范宽、南宋四大家（李唐、刘松年、马远、夏圭）、元四家（黄公望、吴镇、王蒙、倪瓒）、吴门四家（沈周、文徵明、唐寅、仇英）、清"四王"（王时敏、王原祁、王鉴、王翚）等一大批山水画大师及传世名画，建立了一整套山水画的美学理论，创造出一系列包括各种皴法在内的绘画技法，由此山水画发展成为中国画的代表画种之一，成为中国文化的一部分。

花鸟画是以描绘花卉、竹石、鸟兽、虫鱼为主题的绘画。花鸟形象在中国的原始彩陶和青铜器上就有发现。真正意义上的中国花鸟画在战国时期萌芽，魏晋、南北朝时期进入了发展初期。到了唐代，花鸟画发展成为独立的画科，出现了很多知名的花鸟画家，其中代表人物有薛稷、刁光胤、边鸾等。五代、两宋花鸟画进一步成熟，并进入了发展高峰期，这与宋代建立了画院制度、画家的地位提高有关。特别是在北宋，宋徽宗赵佶本人就是一位优秀的花鸟画家。五代、两宋期间花鸟画的代表人物有黄荃、徐熙、赵昌、崔白、李迪、林椿等。元、明、清时期，花鸟画进一步走向成熟，在画法和技法方面都有创新和发展。其中重彩工笔花鸟画的代表人物有边景昭等，写意花鸟画的代表人物有陈淳、徐渭等，水墨写意花鸟画的代表有林良、孙隆等。

花鸟画中以被称为"四君子"的梅兰竹菊（梅花、兰花、竹子、菊花）为题材的画始于宋代。梅兰竹菊代表傲、幽、淡、逸四种不同的品质，成为古人感物喻志的象征，备受文人画家的喜爱，至明、清时期达到顶峰，出现了不少有名的画家。例如，擅长画梅的有明代的徐渭（《梅花》），擅长画兰的有明代的仇英（《双勾兰花图》），擅长画竹的有清代的郑板桥（《修竹新篁图》），擅长画菊的有清代的石涛（《菊花图》）等。

第三节 中国画的呈现形式

中国画的呈现形式是指作品的形式、尺幅大小、装裱和外观样式。中国画作品的视觉效果最终是通过中国画的呈现形式表现出来。传统的国画呈现形式多种多样,现代社会,画家借古开今,在呈现形式上有较大突破,作品也因呈现的形式不同而有不同的称谓。

一、中国画的作品形式

1. 中堂

中堂原指中国传统建筑中用来迎宾宴客、喜庆祭祀的厅堂,地位极高。国画所谓的中堂是指适合悬挂在厅堂正位的画,尺寸一般为较大的竖长方形式样,两边配挂对联。

2. 条屏

条屏也称为条幅,是国画的一种呈现形式,原指画在屏风上的绘画,后演变成竖长条的挂轴,其单条幅面通常是4尺或5尺长的宣纸直裁成两条即是。

条屏常用相同的纸张、相同的尺幅、相同的绘画风格和相同的格式以组画的形式出现。由于条屏的构图可倚侧变化,有新颖奇特、清雅脱俗的艺术效果,得到诸多画家的青睐。

条屏组画通常以双数为正格,两条一组的称为双屏,四条一组的称为四条屏,以此类推。

条屏组画的绘画内容可以不相同,但有一定的联系。例如,反映春、夏、秋、冬景色的四条屏内容虽然不同,但都出自"四季之景"这一主题。内容不同的条屏组画可以单独或分组悬挂,也可以并排按序悬挂。如果将四条屏、六条屏、八条屏合在一起只画一个景色,这样的条屏组画称为通屏。通屏只能并排按序悬挂。

3. 斗方

斗方是中国书画装裱样式之一,幅面呈方形或近似方形,大小如同古时的斗口,故称斗方,古时一般是指25.0~50.0厘米见方的书画作品。

四尺宣纸对开即为2尺见方的斗方幅面,最常见的尺寸是69.0厘米×69.0厘米,是现代大量使用的斗方画幅。1尺见方的幅面称小斗方,也称"小品"。斗方幅面完全能够容纳中国画传统的艺术要素,对现代艺术要素的运用也有足够的空间,适用的风格更加宽泛。

4. 扇面画

扇面画的起源可追溯到唐代。宋朝则是扇面画的飞速发展期,宋代宫廷和民间画扇成风,形成的扇面艺术受到历代书画名家的喜爱,逐渐成为历史悠久的传统艺术。

扇面画有两种形制,圆形的叫团扇(纨扇),折叠式的叫折扇。在宋、元时期,团扇画广为流行,明代以后,折扇画兴盛了起来。尤其是在制扇技术发达的江南地区,扇画和扇书很有特色。

绘制折扇的扇面画时，需要将扇面和扇骨分开，压平扇面后再画，以克服折痕给绘画带来的不便。现代社会，供绘画用的各种圆形和扇形的纸张品种繁多，是绘制各种类型扇面画的好材料。

5. 手卷与册页

手卷是中国传统横幅卷轴画的装裱形式之一，具有便于收藏和把玩的优点。它平时可卷起来保管和收藏，把玩时能握在手中从右至左展开顺序观看。手卷的高度一般为30.0～50.0 厘米，长度一般超过 1.0 米，长的能达到 20.0 米以上，故手卷又称为长卷。手卷的内容表达需要具有连续性，通常是由同一个主题的多幅绘画作品组成。手卷是我国最早的主流绘画形式之一，也是古代专业画家作品载入史册的载体形式，对中国画的发展影响极大。

册页也是中国画传统的装裱形式之一，由一张张对折的较硬的纸横向连接组成，可以左右或上下翻阅。每本册页的页数一般为偶数，正页前后可加素白护页，再用宋锦等裱装过的硬板面做封面和封底。册页收拢起来像一本书，便于收藏、携带和把玩。册页的内容大多为一些尺幅较小的书画小品。

二、中国画的装裱常识

1. 装裱的由来

中国传统的书画艺术是在宣纸、绫绢上表现笔墨技巧。画作在完成创作之后，为了便于悬挂、收藏和保存，必须进行装裱。装裱是装饰中国书画的一门特殊技艺，古代称为裱背、装潢、装池。

装裱是随着国画的发展而发展起来的。我国早在西汉时期就出现了装裱过的绘画作品。大约在 1500 年前，中国画的装裱技术和工艺就已经形成，而且对装裱技术中的糨糊制作、防腐、装裱用纸的选择以及对古画的除污、修补、染黄等都有文字记载。唐代的张彦远则在《历代名画记》一书中专设了"论装背裱轴"一节来讲国画的装裱技术和工艺。到了明代，周嘉胄著有《装潢志》，清代周二学著有《一角篇》，均是我国系统论述装裱的专门著作。

在使用宣纸、绫绢创作书画的历史上，不同的历史时期装裱所用的材料、技法、特点和形制是变化着的。南北朝时期，当时人们使用赤轴青纸为装裱材料，唐代开始使用织锦来装裱书画。宋代大多使用绫绢为裱材，样式丰富。元代还专门设机构来管理书画的装裱。明、清两代流行使用素绢、浅色绢作裱料，并出现了地区性装裱中心，装裱的绫绢以色彩、操作技法和裱幅形式的不同而划分成京（北京）裱、苏（江苏）裱等。

2. 装裱的形制

传统的书画艺术作品借助于传统的装裱形制而得以悬挂、保存和流传，使得装裱成为

书画艺术的一个重要组成部分。

装裱形制指的是书画的装裱形式。当某种形式被长期使用和普遍推广后会形成固定的形式，这种固定的形式就称为形制。不同历史时期的书画装裱形制既有延续性，也有独立性。归纳起来，中国书画的装裱形制分为轴、卷、册三大类。

（1）立轴

立轴也称挂轴、挂幅、条幅、竖幅、轴子等，特别窄的有人称它为"琴条"，悬挂厅堂正中的大幅字画称为"中堂"。由于历史等原因以及人们欣赏习惯的影响，立轴成了中国书画中最普及、款式最多的一种装裱形制。

（2）卷轴

卷轴也称手卷、横卷、轴卷、横轴、手轴、卷子、行看子等，是一种古老的、横向装裱的形制。卷轴的体积一般较小、轻巧且宜收藏，但只能平放案头赏玩，不便张挂。

（3）册页

册页也称叶子，装裱形制受书籍装帧影响。册页的样式有蝴蝶装、推篷装、经折装、平开册页、转边册页等。无论哪一种样式，它们的翻页方式只有横向和竖向两种。

3. 装式中不同部位的名称

同一形制中的不同装裱式样称为品式或装式，装式中不同部位既有不同功能，也有不同的专门名称，现以图1-5所示的立轴为例进行介绍。

（1）画心

在装裱领域，还没有装裱过的画作称为"画心"或"画芯"。装裱的直接对象就是画心，其目的就是要把作品的全部效果托出来。

用来托画心的纸称为"托纸"。由于一幅画作的精神面貌全靠这张纸托出，这张纸有了赋予画面生命的功能，所以又把这张纸称为"命纸"。

"托纸"装裱完成后还要再在背后复托装裱纸，这层装裱纸称为"复背"。"托纸"的作用是托住画心，而"复背"的作用是托住整幅装裱作品的画背。

（2）隔界

在立轴的上、下或者手卷的前、后装裱上，裱有一条与上、下或前、后不同颜色的绫或绢，称为"隔界"，也称为"隔水"。隔界的主要作用是突出画心，其颜色应该与整个画面的色彩协调。

（3）诗堂

在立轴画心的上端裱有的一条空白纸称为"诗堂"，其作用一是给题诗赞画预留空间，二是在画心较短时起衬托作用。"诗堂"也叫"玉池"。

（4）画杆

画卷两端的木杆称为"画杆"。立轴下方的圆木杆称为"地杆"，上方较细的半圆杆称

为"天杆"。制作画杆最好材料是沙木。这种木材不会变形或遭虫蛀。

（5）轴头和绥带

安装在立轴地杆两端的圆球称为轴头，其材质有红木、紫檀、牛角、象牙、烧瓷等。轴头的制作须光润精美，其作用是使立轴的展、收灵活方便，并给画作增加美感。

绥带也称"惊燕"，原本垂挂在立轴的天头处，当燕子飞近画面时两条绥带会自然飘动，起惊走燕子、虫蝇的作用，后来成为装饰条被固定在天头宽度三等分的内口处。

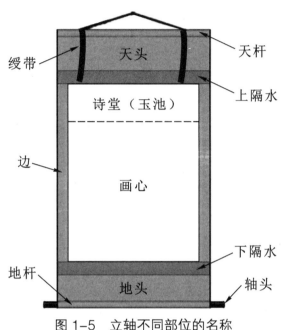

图1-5　立轴不同部位的名称

第四节　中国画的题款和用印

中国的书画艺术，除了通过笔墨和技法来表现之外，还会用一些辅助手段来增添作品的意境美，抒发作者的情怀，这就是作品中的题款、题跋和印章。

一、题款、题跋和印章的基本概念

题款、题跋和印章是中国书画作品中不可分割的重要组成部分。其根本原因在于题款的位置和绘画的布局、题款的内容与绘画的意境有着联系，加上作者的钤印，形成了特有的题款美。

1. 题款

"题款"有"题"和"款"两个内容。"题"是指题写在画的空白处的诗和对画作的说明性文字；而"款"是指写在画上的作者署名、别号、日期和钤盖的印章等，也称为落款。

题款也称为"款识（读 zhì）"，其来源与古人在钟鼎彝器上镌刻文字以记载有关事项

的方式有关。唐代学者颜师古在解释《汉书》中"款识"一词时说："款，刻也；识，记也。"也有人认为"款"最初是指器皿上的花纹式样，"识"则指刻在器皿上的文字。两种说法虽然不同，但也指出了一个共同点，即在器皿上通过刻写文字来记载相关事件或事项。题款这种形式进入书画作品，其基本功能也是为了记载与绘画作品相关的人与事。

中国画比较完整的题款一般包括作品的命题，作者的姓名、字号，创作的时间、地点以及创作此画的动机与原因等。当然，这些内容都会根据不同的需要而有所变动。

2. 题跋

题跋是写在书籍、字画作品前后的文字的总称。"题"是指写在前面的文字，"跋"是指写在后面的文字。题跋的内容多为品评、鉴赏、考订、记事等。

中国画的题跋通常书写在画的上方、左右空白处，分为本人题跋、他人题跋和后人题跋三类。本人题跋由画的作者本人书写，内容常常是题记之类的说明。他人题跋一般由与作者关系密切的同代人书写，内容多半是对作品的评价、观感和附记等。后人题跋的作者则是后世人，内容大多是对画作的考证或观赏评价等。

题跋的文体有韵文和散文两种，不同的题跋均是对作品深入释意的一种途径。

3. 印章

印章是篆刻艺术的产物，但它作为一种凭信之物在中国早就被广泛运用于实际生活中了。唐宋之后，在书画作品中用印已蔚为成矩，成为书画艺术作品不可缺少的组成部分。在书画作品中用印不但有"锦上添花"的效果，还能调整书画作品的重心，更有以示郑重、表明身份、明守信约、防止伪造的作用。

中国画上的印章有三类：作者本人的印章、题跋人的印章、收藏或鉴赏人的印章。

中国画上作者本人的印章分为名章、字章、号章和闲章四种。名章即是作者的姓名章，有连姓和不连姓两种，大多为方形，有阴文和阳文两种形式。字章和号章分别是作者的字和别号。书画作品题款用章一般以一名、一字为正，也可加上号章。闲章的形状多种多样，内容多半是闲文、吉语、警句、图案等，一般盖在左右下角，称为押角。

题跋人的印章一般也是名章或字号章，多盖在所题文字的结尾外。收藏、鉴赏章一般盖在无碍书画作品本身的空白处，也可盖在书画以外的装裱上。

二、作者的题款与题跋

题款和题跋在各自所具有的意义上是有区别的，但在实际的使用中，两者的文字往往合为一体。大致说来，画家本人的题款、题跋可以概括有以下几种类型。

1. 单款

单款也称"名款""穷款"，是一种最简单、最普遍的款识形式，一般就是在画面上写作者的名和字，有时也加上年号、年代、干支，以及月、日等表明创作时间的内容。此种

方式也是出于章法需要，虽然字少，如运用得恰当，对画面的布局平稳及其变化均有画面笔墨无法替代的作用。

2. 双款

双款也有人称之为"应酬款"，因为它主要用于应酬、赠送以至有买卖关系的作品中，所以除了作者的落款外，还要写上受惠者的名字或其他称呼。

对受惠者称呼的书写有一定的时代特征。例如明代以前，基本上只写受惠者的名或字、号。在受惠人名字后加上"兄""大人"等称呼的是在明代以后才出现的现象。在称呼之后加上"雅属""教正"之类的话出现得更晚一些。因此，根据不同的题款，可以推断出作品的大致年代。

3. 画意款

画意款是在单款或双款前再加上与画面内容相关的语句，其作用是为画作添加一个标题，通常标题的字体稍大，落款的字体则较小。画意款刚出现时字数较少，只用一行字便能写出，后来字数越来越多，要分两行或多行书写。画意款是用隶书、篆书等字体来书写，以示突出，落款的字体则比较随意，一般常用行书、草书等。

4. 诗款

诗款是题诗与落款合为一体的题款形式。诗款在宋代形成雏形，在元代的文人画中运用多了起来，明清两代甚为流行，特别是康熙之后，几乎无画不题诗。当然，不同历史时期所题之诗的来源也是有区别的。明清时期能诗善画者大多以自己所作的诗为题。清代以后，那些善画不善诗的画家，为了填补画面的空白，常常找些别人的诗词来题上，这种风气至今犹存。

5. 长款

长款形成的原因有两类：一类是题款文字多形成了长款；另一类是题款字体大，所占画面的面积大形成了长款。

在画上题诗是形成长款的主要原因。在画上题诗不仅考验画家的诗词水平，同时对书法的书写水平要求比较高。只有当题款的字书写的章法、书体、风格、气势、文辞、内容等皆与画面内容协调、互补时才能为画面增色，反之则会成为败笔。所以，题长款必须是书画俱佳者才能为之。明代以来，长款在文人书画中运用很多。

6. 落花款

落花款也叫铺地款，指的是在同一画面上由画家本人一题再题，以至于填满了画面的所有空白，甚至占了画位，犹如花落遍地一般。

产生落花款现象有多种原因。可能是创作时作者因画意引起了思绪，写题款时一时兴起题了再题，形成了落花款。也可能是作者的画作经过辗转流传又回到了画家手里，引起了重写题款的兴趣；也有可能是其他原因引起作者多次在同一幅画上写题款的冲动，形

成了落花款。

落花款的书写所用书体、款字大小要有变化，要错落有致，要有附丽成观的意趣。落花款这种形式，曾有人批评是文人的"打闹习气"，其实并不尽然。它使我们不但可以从中了解许多画家的艺术创作思想，还能获取许多与其生活经历、社会交往有关的宝贵信息和资料。

三、他人的题名、题跋和标签

古代书画在其流传过程中，他人出于欣赏、鉴定等原因，经常会在书画的本体上或附加的装池部分留下一些题名、题跋或标签，这些留存的书迹既有与书画家同时代的人所写，也有后世人所写。

他人的题名、题跋和标题签识既有共同的意义，也有各自的特点。题名通常也称为"观款"，是某人在观赏或是鉴定了这件作品后在画上或附属部分题写的姓名。题名的应用，大约起始于两晋，与当时的官府收藏典籍和书法名作有关。他人在作品上题跋，是题名形式的扩展，所题写的内容涉及题跋者或是其他人对作者、作品的看法，包括对其艺术水平的评价、流传、收藏的经过等。题跋成为鉴赏、收藏和流传的风气大约是从宋代开始的，经过元代的发展，此种现象到了明清已相当普遍。

较为早期的书画作品，经过一段时间的流传后会重新装裱。重新装裱后的作品都要重新鉴定，这些鉴定意见有时也会在作品上的标题、签识中反映出来。有些新作品被人收藏之后，后者又要为其定名、定性（如艺术上属于哪一类）以及明确写上收藏者的姓名等，这些也是通过书画作品中的标题、签识来实现。

早期中国画标签的题写者一般不落款，直到清代中期以后，题写标签者开始署上姓名。有时收藏者请人代写的标签，代写人也会具上下款以及作品的收藏时间、主人的斋名、室号等。

四、印章的用法

印章用于书画作品不过千余年的历史。印章在中国书画中使用的初期只是题款的附属物。但后来画家们在实践中发现，印章的朱红色与中国画的黑白二色具有相互生发、醒目提神的作用，不仅可以成为绘画构图的章法、色彩的辅助，而且还加强了作品的形式美感。元明以后，随着文人画的兴盛和篆刻艺术的发展，印章的使用不仅成为画面不可或缺的组成部分，而且还使绘画艺术、篆刻艺术和文辞书法艺术融为一个艺术整体，成为中国画的一个特有的表征。

1. 作者印章的用法

作者本人的印章在作品中的钤印部位是根据书画家对作品的构图需要来决定的。绘画作品常常是在款识后钤上印章，称为落款印。如果有篇幅较长的整段题跋，在首行第

一二字处也可盖上印章，称为"起首印"。当绘画的构图比较复杂时，画面边缘往往会"虚"出一定面积的空白作为整幅画的"透气处"，在这种地方也常常钤上一方印章，其部位往往与款识处的印章呈呼应之势，这类印章称为"押角印"。

手卷上的钤印，除了首尾的"起首"和"落款"印之外，常在连接纸或绢的接缝处加上较小的印章，称为"骑缝印"。较短的手卷，一般只在卷前、卷末钤印。

有些成套的书画册页，其中的某些页面往往没有款识，只有印章。这类印章，为了起到代替款识的作用，一般用姓氏名号章。在有些不宜再加款识的立轴或手卷中，也可用姓氏名号章来代替款识。

在元代之后，大部分书画家的作品中，几乎无书画不钤印。

2. 他人印章的用法

书画作品的鉴赏和收藏，已经有了很长的历史。据唐代的张彦远在《历代名画记》中记载，大约东晋时期就已有了在书画上钤收藏、鉴赏印章的做法。目前所见最早的收藏鉴赏印始于唐代。这类印章，从钤印者的身份来看，可分皇家、私人两大类。古代帝王为了表示自己的风雅好文，经常要收集一些名人书画藏于内府宫廷以供玩赏。这些书画都钤有皇家独用的"鉴藏印"。

明代末，朝廷建专门管理内府书画的机构，所以皇家鉴藏印极少。到了清代，皇家收藏名家书画之风再度兴起，内府的藏品逐渐增多，使用的鉴藏印也十分讲究。此风以康熙为开端，乾隆之后，清代皇帝中又有嘉庆喜欢在内府书画上加盖鉴藏印。皇家内府使用的鉴藏印大都固定成套，钤印部位也有一定的格式。有些也常视书画卷轴的空白部位如何而定，一般都不会给书画本身的布局构图造成影响。

迄今所见的最早的私人鉴藏印主要是唐代一些著名的文人官员和皇室贵族。到了宋代，随着私人收藏书画风气的进一步发展以及篆刻艺术的兴起，在不同品第的藏品上加盖不同的鉴藏印的做法出现了，这表明了书画收藏鉴赏方式的进一步提高。元代时，鉴藏印的使用逐渐普遍，善鉴者也较多。

明代私人收藏书画的风气相当盛行，这与当时朝廷实行的以内府藏品赏赐"折禄"的办法有关，也与文人书画创作高潮的兴起有关。王公贵族、士绅名流、富商大贾均有不同程度的书画收藏，其中精于鉴别的专家也不乏其人。明代后期直至近代，私人鉴藏家更是不断涌现。

一般来说，私人鉴藏印的钤印位置与作品形式有关，手卷的钤印位置在书画作品前后的下方，但偶尔也有在上方角上的，卷前卷后的接缝处常加骑缝印，装潢的附纸上也加盖鉴藏印。立轴或册页，则多钤于书画作品的左、右下角，或在上角及裱边加盖印章。当然，也有鉴藏家有着自己独特的钤印习惯，有时会钤上多枚印章，还有鉴藏家喜欢在作品上题跋后盖印。

第二章　山水画类别与流派

第一节　山水画的分类

山水画自魏晋时期从人物画中独立出来后逐渐成为一个大画种，经过一千多年的发展，在绘画技法、绘画内容、绘画风格和作品方面都有了大量的积累。后人为了梳理、总结前人山水画的巨大成果，提出了许多不同的分类方法，且这些分类方法也随人和时代的变化而变化着。本书山水画以现代社会人们常用的三个方法进行分类。

一、按画面设色分类

按画面设色分类是山水画最常见的分类方法，但不同时代的鉴赏家、画家提出的分类方法略有不同。本书将山水画分为水墨山水、青绿山水、浅绛山水、没骨山水四大类。

1. 水墨山水

水墨山水是只用水、墨，或仅施以淡彩画就的山水画。

唐朝中期，水墨画兴起。王维说："画道之中，水墨为上。"水墨山水就是在这样的条件下开始发展起来，一直到现代从未停止过发展步伐。历史上出现过许多知名的大画家，发明了一整套以水墨为主体的勾斫、皴擦、点染等笔法，创造了诸如写意、破墨、泼墨等技法。这些笔法、技法也是设色山水画的基础。水墨山水在理论上讲究笔意、墨象，在方法上讲究笔墨结合，浓淡有韵，在美学上讲究意象结合，以形求神。

水墨山水十分重视用笔、用墨和笔墨的结合。在用笔方面，古人强调骨法用笔，并从骨法用笔发展到了勾、皴、擦、点、染，形成了一整套的用笔技法。在用墨方面，也从墨有五色发展到泼墨法、破墨法等技法的应用，形成了系统的方法。在笔和墨的结合方面，更是形成了"笔墨"理论，认为技法有程式，笔墨无定式。事实上，水墨山水画的特点就在于"笔墨"，"笔墨"集中地反映了山水画艺术表现力的高下、精粗。黄宾虹说："山水不外笔法、墨法、章法，而归之于笔墨。"综观唐朝中期以来，山水画的发展就是在"笔精墨妙"的传统里一路走来的。虽然不同的画家和画派在笔法、墨法上各有特点，但在勾、皴、擦、点、染方面的笔墨规律却是一致的。

2. 青绿山水

用矿物质颜料石青、石绿为主色画就的山水画称为青绿山水。

我国山水画发源之初便是以青绿山水面貌出现的。青绿山水又根据着色浓淡和色泽的变化分为大青绿、小青绿和金碧青绿三种。

大青绿是以着色为主的山水画，特点是着色浓重、装饰性强。绘画的主要方法是勾勒填彩，即以单线勾勒物象的轮廓，山石用赭石色打底色，再上矿物质色，如石绿、石青、朱砂等，随类赋彩。小青绿只是在水墨淡彩或浅绛山水基础上局部薄罩青绿色。金碧青绿是在大青绿的基础上，以金粉或泥金色复勾山石、亭台楼阁等建筑物轮廓画就的山水画。

青绿山水在绘画技法上有薄染法、积染法、填色法、染皴法、罩染法、烘染法、泼彩法等多种方法。

3. 浅绛山水

浅绛山水是山水画的设色技法之一，是在水墨勾勒皴染的基础上，以赭石为主色进行着色画就的淡彩山水画。

浅绛山水始于五代董源，在传统山水画中，浅绛山水画是伴随着笔墨语言的日渐成熟和色彩语言的相对萎缩中发展起来的。浅绛山水画墨为主色为辅，设色在画面中比重虽小，却并不意味着色无足轻重，相反，如果设色不当，不仅会破坏已然完善的笔墨关系，还可能使一幅作品前功尽弃。浅绛山水画的设色对象主要是山石和树木。

山石的设色要在墨笔已足的墨本上完成，笔墨关系是否充分对设色有至关重要的影响。山石经勾皴点染形成凹凸、远近、向背等层次关系，在此基础上设色，石色易苍润浑厚。用色主要为赭石、花青。山石阳面设淡赭，暗部赭墨或墨青。

树木的设色分为树干和树叶两部分。

树干颜色多用赭石来概括。着色前，先勾写树干造型，继而皴擦树干的肌理变化，以淡赭墨轻拂树干的凹凸处或结构转折处，待水分干后，以淡赭色通染树干。

树叶的设色一般采用勾染法、点染法和没骨法。勾染法即勾勒填色法，先勾叶形，再以色填染。点染法主要用于点叶树，设色前先以墨勾写枝干，再沿出枝打墨点，注意墨点的聚散关系和形态变化，要形成重墨点、淡墨点错落叠加的形态，要在第一层点染干后再点染第二层。没骨法是指直接用色彩或色墨来描绘树干与树叶的方法。

4. 没骨山水

"没骨"是中国画技法的专业名称，是指不用墨线勾勒景物的轮廓，直接用水墨、彩色表现景物的画法。用这种方法画就的山水画称为没骨山水。

没骨山水讲究运笔和设色的融合，要根据景物的内容选择青、绿、朱、赭等不同的颜色。绘画时要求画者胸有成竹、一气呵成。

二、按绘画技法分类

山水画如果按绘画技法分类的话可分为四类。

1. 工笔法（白描）

工笔画，即用工整、细腻、严谨的线条来表现物象和景色的绘画方法。所谓白描，即只用线条的刚柔、粗细、巧拙、方圆、疏密等变化来表现各种物象。用工笔法白描画就的山水画称为工笔白描山水画。工笔山水画重视形象的还原，重在写实，强调"形似"。

2. 写意法

写意是一种忽略艺术形象的外在逼真性，强调作品形象的内在精神实质性的艺术创作手法。写意与写实相对，写意重在"神似"。写意法分小写意和大写意两种。小写意是指带有部分工笔画法的倾向，对画面的局部进行"形似"刻画。而大写意则更倾向于表现画家的主观感情，强调用意念去驱使笔墨，实现因意成象、以象达意的效果。

3. 没骨法

中国书法把笔迹中笔锋经过之处称为"骨"，笔迹的其余部分称为"肉"。中国的书、画同源，应用于山水画时没骨法就是指画中的山川等物象不用毛笔的笔锋勾画轮廓，而是将墨、色、水与笔融为一体，通过依势行笔、一气呵成进行绘画。用没骨法画就的山水画就称为没骨山水。

4. 泼墨泼彩法

泼墨法是山水画的创作方法之一。它利用宣纸的渗化性能，将水墨挥洒在生宣纸上，使之自然流淌形成画面的大结构，再用毛笔整理、补充、修饰完成创作，形成作品。用这种方法画就的山水画称为泼墨山水。同样，如果将彩色颜料挥洒在生宣纸上来作画的话，就称为泼彩法，画就的山水画称为泼彩山水。

三、按画面内容分类

山水画还经常根据画面内容来分类，常见的类别有界画、风俗画、画本画。其中界画是以亭台楼阁、房屋建筑、舟车桥梁等为主要描绘对象；风俗画以当时时代的民风、风俗为主要表现内容；画本画则以传奇、小说等为素材的民间山水画。除此之外，还可把山水画分为传统山水、现代山水、田园山水、水乡山水、城市山水、四季山水等类别。

第二节　山水画的流派

一、山水画的发展概况

中国山水画在晋代以前就已经出现，不过它不是以绘画艺术的形式存在的，而是以地

图的形式出现的，主要用于军事目的。到了晋代和南北朝时期，文学艺术发展到了一个新水平，绘画艺术随之发展了起来，山水作为背景出现在了绘画作品中。

隋朝的建立促进了山水画艺术的发展。逐渐地，山水画从人物画、道释画中分离了出来，出现了展子虔的《游春图》，它被认为是第一幅真正的山水画。随后山水画发展成为独立的画科，并在唐朝得到了进一步的发展，出现了吴道子等一批有名的山水画名家。晚唐时期，皴法作为山水画的独特创作技法形成了，为山水画在五代、宋朝的蓬勃发展奠定了基础。

五代时期，战乱使文人墨客寄情于山水，促使了山水画的发展，并在北宋初期逐步形成了北方画派与南方画派。北派以荆浩、关仝为代表，南派则以董源、巨然为代表。南、北两派的山水画风格虽然不同，但两者都以大自然为师，取景于自然，还创新了绘画技法和作画理论。五代的荆浩、关仝开始用皴法作画，改变了唐代勾线的传统。荆浩则提出气、韵、景、思、笔、墨的绘景"六要"理论，其采用的皴法以短线为主，皴染兼备，层次分明，注重肌理。关仝是荆浩的学生，《关山行旅图》是其传世名作，他的作品以皴、擦加水墨渲染、粗壮雄浑为特点。

宋太祖抑武崇文，使文人参与画画的人数大增。到了太宗雍熙元年，朝廷正式设立了翰林图画院，培养了一批画家，出现了郭熙、王希孟等一批山水大画家。到了徽宗时期，翰林图画院进入繁荣期，设立了"画学"，并专门制定了独立的考试制度，使绘画进入了科举，只有考试合格者才能进入翰林图画院。皇帝赵佶对翰林图画院的建设与发展做出了特殊贡献，他主持的皇家画院被称为"宣和画院"，形成的画风被称为"宣和体"，赵佶本人在花鸟画方面的造诣极高。后人则把翰林图画院的画风称为"院体画"。院体画讲究工致，重视形神兼备，风格华丽、细腻、周密、严谨。

院体画注重对真山真水的体悟和观察。这在北宋时期山水画理论专著《林泉高致》中有很好的体现。《林泉高致》由郭思根据其父郭熙的山水画创作理论和经验编写而成。郭熙主张画家要深入观察生活，抓取主要特征，即所谓"远望以取其势，近看以取其质"。郭熙认为山水画的价值在于能使观画者产生身临其境的感觉，以达到"如真在此山中"的境界，即郭熙所谓的"见青烟白道而思行，见平川落照而思望，见幽人山客而思居，见岩扃泉石而思游"。郭熙山水画的代表作有《早春图》《溪山秋霁图》等。

北宋灭亡南宋建都杭州后，高宗赵构重建了翰林图画院，成员绝大多数是南渡的原翰林图画院的成员。南宋翰林图画院的重建不仅继承了北宋的成就，还促进了江南地区绘画的新发展，代表这一时期绘画成就的便是李唐、刘松年、马远、夏圭，合称南宋山水画四大家，这四家的艺术风格对后世的山水画发展产生了深远影响。

两宋山水画在山水画史上具有极重要的地位。北宋山水画直承五代之风，在画风的延续和演进上成就突出；南宋山水画注重对画面诗意的发掘，既继承了北宋传统，也有更

多创新。两宋是中国山水画发展的黄金期。

元代汉人处于社会底层，失去了做官机会，绝大多数有才能的汉人隐逸于山林，山水画成为他们的精神寄托。他们研究山水画，使山水画不但传承了古代的特点，而且还有新的创新，尤其在水墨山水方面获得了空前发展，被后人赞为"潇洒简远，妙在笔墨之外"。元代山水画注重真山真水的描绘，其代表人物有赵孟頫、高克恭、黄公望、王蒙、倪瓒、吴镇等。后人常把赵孟頫、高克恭、黄公望、王蒙、倪瓒、吴镇合称为山水画"元六家"，把赵孟頫、吴镇、黄公望、王蒙四人或黄公望、王蒙、倪瓒、吴镇四人合称为山水画"元四家"。"元六家"或"元四家"的画风虽各有特点，但主要都是从董源、巨然的基础上发展而来。重笔墨、尚意趣并结合书法诗文是元代山水画的特点，其画风对明、清两代影响巨大。

明代是中国山水画鼎盛时期，画派林立。主要画派有浙派、吴门派、松江派等。浙派的代表人物有戴进、吴伟、张路等。吴门派的代表人物有沈周、文徵明、唐寅、仇英等。松江派的创始人为顾正谊，但画派的领袖人物则是董其昌。明代早期比较活跃的是浙派和宫廷画派，使南宋的院体画得到了继承和发扬，在元代兴起的文人画也得到了发展。明代中期，吴门派崛起，继承了宋、元文人画传统，成为画坛主流。吴门派代表人物沈、文、唐、仇四家其画以江南山水风景、文人生活为主要内容，诗、书、画结合，重笔墨情趣。明代后期，松江派出现，其领袖人物是董其昌，其画风对清代影响深远。

清代民族矛盾比较严重，统治者为了稳定政局，采取闭关锁国、文化专制政策。由于受董其昌山水画摹古画风的影响，继承董其昌复古画风的"四王"（王时敏、王翚、王鉴、王原祁）受到统治阶层的赏识，成为清代正统派的代表。正统派一味强调"日夕临摹""宛然古人"的艺术主张，迎合了当权者的思想束缚政策，导致文人的思想被禁锢，造成清代正统派画派只重视古画风的"仿""摹"，缺乏对真山真水的实际感受，因而创作也缺乏创新。

清代初期民间画派特别是江南地区的画派十分活跃。这些画派不趋附正统画派的审美观念，而是体察自然、以画明志、开拓创新。较有代表性的画派有"四大名僧（石涛、髡残、弘仁、八大山人）""金陵八家（龚贤、樊圻、高岑、邹喆、吴宏、叶欣、胡慥、谢荪）""新安画派"等，他们被统称为"创新派"。创新派突破了传统思想的束缚，使清代的文人画体系有了新的发展。清代中期以后（乾隆、嘉庆以后）至清末，山水画在由"四王"开启的"娄东派"和"虞山派"的影响下出现衰微之势。

二、山水画的流派及其特色

在中国山水画发展史上，画家在艺术、文化传承中往往形成群体艺术个性，形成流派，而流派的形成与发展，又有利于画家艺术个性的进一步凸显和完善。

画派即艺术流派。我们对于画家与流派的整体辨析，有助于更加深刻地理解中国山水画史的丰富性、生动性，便于梳理其发展脉络、衍生路径；有助于更为清晰地掌握中国

山水画演进过程中的亲缘传承、师徒成脉、流派衍生的脉络以及对山水画发展的贡献。

1. 北方山水画派

中国山水画从隋唐开始从人物画的背景中独立出来，形成了独立画种，至北宋初开始分为北方派系和江南派系两个派系，这两个派系的山水画作品具有明显的地域环境特征。

北方山水画派系以荆浩、李成、关仝、范宽为代表。荆浩是这个派系的创始人，著有对后世山水画理论和实践有深远影响的山水画论著《笔法记》。《笔法记》的理论核心是"六要"，即：气、韵、思、景、笔、墨，是对唐代山水画创作经验的总结。北方山水画派对中国山水画的发展做出了重大贡献。

荆浩曾隐居于太行山地区，常画松树、山水。太行山脉延绵 400 余公里，山势雄伟壮丽，幽深奇瑰。荆浩通过对太行山博大雄浑气质特点的领悟，创作出了《匡庐图》这样的大山大水。可以说，太行山的山山水水对荆浩的画风形成有一定的潜在影响。

北方山水画派以描绘北方雄峻山水景色为主，善于表现雄伟峻厚、风骨峭拔的突兀巨壑，作品雄伟壮阔、刚健浑朴。其中荆浩和范宽以描绘中原地区的实景为主，关仝的画山水以表现陕甘一带的山川景色为主，李成以描绘山东地区的实景为主，他们的画风因各具个性而自成一体。其中李成的山水画以"旷远"著称，其作品有《读碑窠石图》等；关仝的山水以"峭拔"为特点，其作品有《关山行旅图》等；而范宽的山水画则表现出"雄杰"，其作品有《溪山行旅图》等。李、关、范的山水画历来被称为"三家山水"。

在绘画技法上，北方山水画派善用"斧劈皴""钉头皴"等法来描绘北方石质坚凝的山体，其画风与南方山水画派形成了明显的区别。

2. 南方山水画派

南方山水画派产生于北宋初期，由董源、巨然师徒两人共同创立，董源、巨然由此被尊为南方山水画派一代宗师，后人把董源和巨然并称为"董巨"。明代王世贞所著的《艺苑卮言》对董巨两人为中国山水画的发展所做的贡献给予了肯定。

与北方山水画派不同的是，南方山水画派以南方自然山水为描写对象。南方地区山水的特征是山峦平缓、植被丰茂，江水浩渺、一泻千里。这些特征，决定了南方山水画派常采用横向构图、布景的方式来展开画境。

南方山水画派的作品具有迷蒙幽深、平淡含蓄之美。他们主构江南风景，以董源创立的"披麻皴"写形，善用柔性线条描绘平缓温润的江南山水。画面不见高山叠嶂、陡峭怪石，而是峰峦晦明、林麓烟云、洲渚掩映一类的山光水色，表现了平淡天真的情趣。构图方法、笔墨技法均有创新，主要体现在当时新颖的泼墨技法。这一技法，曾被北方理论家纳入"法外一品"的逸品。

归纳起来，南方山水画派的作品与北方山水画派作品比较具有三个特征：一是平淡天真，二是布景平远，三是秀雅温柔。这三个特点在南方山水画派代表人物董源和巨然的

作品中有明显的体现。例如董源的《潇湘图》是一幅典型的江南山水风景画。画中山峦平缓连绵、江水清澈、浩渺无际，一条小船载着客人正驶向江岸，岸上的人似乎在拱手相迎。整幅画体现了布景平远和内容平淡天真的特征。小船上和岸边的人物姿态和神态无不秀雅温柔，给人某种浮想。又如僧人巨然的作品《万壑松风图》，画面所表现出来的幽深山谷、茂密松林、云雾萦绕、深山古寺、小桥流水、屋宇楼阁疑似仙境一般，表达出了禅宗思想的平实淡恬，画面生活化气息浓重。

3. 米家山水

米家山水由北宋米芾、米友仁父子所创，"二米"创造的绘画技法突破了单纯以实线来勾勒轮廓的传统画法，取而代之的是以卧笔横点的画法连点成线、积点成面，以此来形成块面，用来表达江南水乡瞬息万变的烟云雾景、迷茫奇幻的山水景趣。米氏创造的这种画法被称为"落茄法"，是一种以点代皴的写意画法，所以也被称为"落茄皴"。

米家山水的绘画特点是用圆深凝重的横点错落排布来构图、造型，采用泼、破、积、干、湿多种绘画技法来渲染、表现山林树木的形象和云烟的神态，画出了江南山水的那种水汽蒸郁、烟雾弥漫、烟云掩映的山川景色。米氏自诩这样的绘画技法"无一笔李成、关全俗气"。

米芾创立的米家山水倡导"平淡天真""自适其志"的审美观，追求绘画创作的自由精神，对后世影响深远。米芾的儿子米友仁继承了父亲的艺术精神和技法，并对其父"米点"的画法略加变化，自成一家，其传世作品有《云山墨戏图》《潇湘奇观图》等。

4. 元四家

"元四家"是元代中国山水画的一个流派，其成员一说是赵孟頫、吴镇、黄公望、王蒙四人，另一说是黄公望、王蒙、倪瓒、吴镇四人。两种说法中以第二种说法为多。

元代由于复杂的民族矛盾，大多数汉族画家消极避世，漠视人生。尤其是文人士大夫画家，主要借山川、枯木、竹石寄情抒怀。正是这种超然的处世思想使他们能与大自然接近，并在大自然中获取绘画题材，从而使其绘画更富超然气质。元代绘画以山水画为最盛，注重真山真水的描绘，其中"元四家"的山水画，其创作思想、艺术追求、风格面貌均反映了当时画坛的主要倾向，对后世的影响最深远，代表了元代山水画的最高成就。

"元四家"中的四名画家虽然画风有各自的创新和特点，但技法都源自董源、巨然，他们通过努力，把山水画的笔墨技巧推到了一个新高峰。他们重笔墨、尚意趣、喜书法、爱诗文，是元代山水画的主流，对明清两代影响很大。

"元四家"中的黄公望（1269—1354），江苏常熟人，做官失利后当了道士，专心于山水画创作，画技得到赵孟頫的传授，融宋代各大画家之所长，被推为"元四家"之首。他善作水墨、浅绛山水。他晚年通过对大自然的观察体悟，形成了"气清质实，骨苍神腴"的艺术风格，代表作有《富春山居图》等。

王蒙（1308—1385），字叔明，浙江湖州人。他从小跟外祖父赵孟頫学画，成人后与黄公望、倪瓒多有交往。王蒙在画技上创立了独特的解索皴、牛毛皴。其作画特点是用墨厚重、构图繁密、层次多变、点苔细碎，善画江南林木丰茂的山水景色。代表作有《青卞隐居图》《春山读书图》等。

倪瓒（1301—1374），字元镇，江苏无锡人。倪瓒少时十分勤奋，潜心临摹董源、李成、荆浩等大家的山水画，揣摩其神韵气质，还经常外出写生，在画技上注意继承传统技法，博采众长，为创新画技打下了坚实基础。成年后，倪瓒广泛与和尚、道士、诗人、画家交朋友，其中就有张伯雨、黄公望这样的道家名人、名画家。倪瓒加入全真教后漫游太湖四周各地，细心观察太湖清幽秀丽的山光水色，领会其特点后提炼、概括，创造了新的山水画构图形式，创新了笔墨技法，逐步形成了画面静谧恬淡、境界旷远的艺术风格，其代表作有《松林亭子图》《怪石丛篁图》《虞山林壑图》等，对明清绘画产生了巨大影响。

吴镇（1280—1354），字中圭，号梅花道人，浙江嘉兴人。吴镇的山水画技法在继承了董源、巨然平远构图和披麻皴法的基础上，创造性地把平远构图拓展成了阔远构图，创立了"一水二岸"（近处土坡，远处山峦，中间宽阔水面）式的构图形式，非常适合用来表达江南的山水风景。吴镇善用湿墨和董、巨的披麻皴，采用淡墨皴擦、浓墨点苔的手法使画面显得松秀而空灵，尤其喜欢画渔父图，代表作有《嘉禾八景图》《渔父图》《双松平远图》《洞庭渔隐图》等。

5. 明四家

"明四家"是明代中国山水画的一个流派，又称为吴门画派、吴门四杰、天门四杰。代表人物为沈周、文徵明、唐寅、仇英。由沈周开创的吴门画派基本上继承了"元四家"的文人画传统体系，自晚明之后成为中国山水画的主流。吴门画派的画作大多描绘江南山水风光、园林景物和表现文人生活的悠闲意趣。

沈周（1427—1509），字启南，号石田、白石翁等，江苏苏州人，是吴门画派的开创者。沈周的山水画艺术继承了元四家中的王蒙画风，在此基础上博采众长和融入自己的创新后发展了文人水墨写意山水画的表现技法，成为吴门画派的领袖。沈周中年期间的画具有构图严谨、笔法工整、布局缜密、画法严谨细秀的特点，被世人称为"细沈"。进入晚年后，其笔墨粗简豪放、气势雄强，用笔沉着、凝重、劲练，构图简练、意境深远，形成的山水画艺术风格被世人称为"粗沈"。沈周的传世作品有《庐山高图》《秋林话旧图》《沧州趣图》等。

文徵明（1470—1559），原名文璧，字征明，江苏苏州人。文徵明科考屡考不中，后一心致力于诗文书画。山水画师从沈周，并潜心研习赵孟頫、王蒙、吴镇的画风、画技，形成了自己粗、细兼备的艺术风格，其中粗笔主要源自沈周、吴镇，细笔则取自赵孟頫、王蒙，并运用许多书法的用笔来勾皴、点染，借鉴赵孟頫、黄子久的墨法，形成了其用笔精细、设

31

色淡雅、构图缜密、意境清幽的山水画风格。文徵明细笔山水画的代表作有《江南春图》《绿荫长话图》等，而《溪桥策杖图》则是具有粗笔风格的山水画。

唐寅（1470—1523），字伯虎，号六如居士，江苏苏州人。唐寅山水画师从周臣，其艺术成就在于打破了门户之见，博取南北山水画派、两宋院体画以及李成、范宽、郭熙和元代黄公望、王蒙等人的文人山水画之所长，同时参考马远、夏圭的构图和笔墨技巧，融合了苍劲刚健和淡雅秀逸，并结合自己对自然山川的亲身体察和真实感受，逐渐形成了自己的山水画风格。唐寅的山水画布局严谨整饬、缜密清隽，笔法劲健、墨色淋漓。代表作有《落霞孤鹜图》《春山伴侣图》《杏花茅屋图》等。

仇英（1498—1552），字实父，江苏太仓人。仇英综合融会宋、元山水画大家赵伯驹、刘松年、李唐、马远、夏圭等人的技法和画风，形成了自己工整精艳、文雅清新的艺术风格。仇英的山水画不一味追求富丽堂皇的气氛，所作山水极富生活气息。虽然仇英山水画的画风源于"院体画"的画法，但并不拘于一家一派的特色，在技法上有自己的创新，其代表作有《桃源仙境图》《秋江待渡图》《赤壁图》等。

6. 松江画派

明代后期，江、浙两省由于工商业发达，松江府一带成为全国的富饶之地、交通要冲和文人墨客的聚集地，出现了许多画派。其中松江派（在《输蓼馆集》中有记载），代表人物是董其昌；华亭派（在《画史绘要》中有记载），代表人物是顾正谊；苏松派（在《图绘宝鉴续纂》中有记载），代表人物是赵左；云间派（在《无声诗史》中有记载），代表人物是沈士充。这四个画派都是按地域概念来称呼的，事实上指的都是一个地方，即明代的松江府管辖的地区。松江的古称为华亭，别称为云间，明代时松江升级为府，下设也有华亭县。明末清初时，人们在称呼这一地区时，往往会根据某种需要选择使用松江、华亭、云间的名称，但指的是同一个地方。从这四个画派的绘画风格、师承关系、笔墨情趣和绘画题材来看，它们其实就是一个画派。由于董其昌的社会地位显赫、山水画的成就卓著和山水画两宗论的提出以及整个画派影响力的逐渐扩大，华亭派、苏松派、云间派逐渐被统一称为松江派了，成为约定俗成的画派名称，其中董其昌自然就成了松江画派的领袖。

松江派的领袖董其昌是明代的华亭人，擅长山水画，师法于董源、巨然、黄公望、倪瓒等人。他虽强调摹古，但仍有创新，将自己擅长的书法笔墨修养融于绘画的皴、擦、点、画之中，以温润、娴雅、含蓄的笔墨情趣享誉画坛。他将佛教南北分宗的派别思想用于山水画分类，把山水画也分为南北两宗，并尚南贬北。董其昌山水画恬静疏旷，山川树石烟云流润，墨色层次分明，其画风在他的《岩居图》《秋兴八景》大图册等作品中可见一斑。

顾正谊，华亭人，华亭派的创始者。华亭派的画风与吴门画派密切关联，特点是笔墨洗练、简朴、清逸，很少设色。顾正谊，因父亲官拜参知政事，家中名画无数，临摹"元四家"的画无不酷似，又与宋旭、孙克弘等画友互相探讨画技，形成了自己的画风，创立了

华亭派。顾正谊山水画的构图特点是陂陀巨石、层岩方阔、疏林孤亭、平湖如镜；在技法上是笔墨干冷、皴纹疏淡，传世之作有《溪山秋爽图》《天池石壁图》《江岸长亭图》等。

赵左，华亭人，师从宋旭。擅长山水画，主要师法"明四家"之一的沈周，与董其昌关系密切，画风受董其昌影响。赵左的山水画墨色秀雅、烘染得法，自成一家，是苏松派的创始人。其代表作有《山居闲眺图》《溪山深秀图》等。

沈士充，华亭人，师从宋懋晋、赵左，擅长山水画，笔法松秀，墨色华淳，皴染淹润，是云间派创始人。其代表作有《寒塘渔艇图》《梁园积雪图》等。

7. 浙江画派

浙江画派简称"浙派"，是中国山水画的一个地域流派。明代初期，由于历朝皇帝的爱好和提倡，浙江地区师法南宋院体画的画风兴旺起来。随着浙江籍画家征召入宫人数的增加，院体画成为明朝宫廷画的主流，也成为明代画坛最重要的一股绘画潮流。但明朝初、中期，宫廷内外还没有明确的"浙派"之称。直到明末，董其昌在他的绘画理论著作《画禅室随笔》中提出："国朝名士仅仅戴进为武林（杭州）人，已有浙派之目。"于是，"浙派"之名开始在画坛流行，并认定戴进为"浙派"创始人，凡受戴进画技、画风影响的画家都被归为"浙派"，宫廷中提倡院体画的浙江籍的画家也被认定为"浙派"。

戴进（1388—1462），字文进，钱塘（今浙江杭州）人。戴进的山水画继承了南宋画院体风格，师法马远、夏圭，晚年的山水画在发展马远、夏圭画风的基础上融汇了诸家之长，形成了自己独创的简劲飞动、水墨淋漓、雄俊高爽的画风。

学习戴进画风的人盛行一时，对宫廷内外特别是江浙地区影响很大。追随戴进画风的人除了儿子戴泉、女婿王世祥以外，还有夏芷、夏葵、方钺、仲昂、吴伟、张路、蓝瑛等人。由此形成了独具特色的地域画派——浙江画派，戴进即为浙江画派的开山鼻祖，其作品有《春山积翠图》《关山行旅图》《三顾茅庐图》等。

吴伟（1459—1508），字次翁、士英、鲁夫，江夏（今湖北武汉）人，继戴进之后成为浙派中期的重要人物。吴伟的山水画取法南宋画院体风格，为明代中叶创新画家，追随者众多，代表人物有蒋嵩、张路、宋臣、蒋贵等，形成了浙派山水中的"江夏派"。吴伟山水画的代表作有《雪渔图》等。

蓝瑛（1585—1664），字田叔，钱塘（今浙江杭州）人，是浙派后期的代表画家。他师法宋元各大名家，遍摹元代诸家笔法和画风，不但取法郭熙、李唐及马、夏，且对二米、云山、黄公望、沈周也有研究，中年即自立门庭，追随者除弟子刘度、王奂外还有蓝氏一门子孙蓝孟、蓝深、蓝涛等。蓝瑛的画风对明末清初影响很大，被后人称为"武林派"，也被称为"后浙派"，与戴进、吴伟合称"浙派三大家"。其传世作品有《华岳秋高图》等。

浙江画派后来由于一味崇尚一派一师，单纯地从笔法上摹学戴进、吴伟，技法上缺乏创新，作品缺乏内涵，在山水两宗论以及画坛尚南贬北的潮流冲击下衰落。

8. 江西画派

江西画派简称"江西派",是中国清代的山水画流派之一,开派画家为罗牧。

清朝建立初期,统治者为了稳定社会,采取了一系列的怀柔政策,营造了尊重汉儒文化的大环境。清朝的画坛在这种大环境下活跃了起来,产生了众多画派,归纳起来可分为四大流派,分别是自我派、仿古派、院体派和中西融汇派。其中自我派包括新安画派、宣城画派、姑熟画派、金陵画派和江西画派。自我派的流派特征是以明朝遗民画家为主体,在山水画创作中致力于自我表现,以表明自己的遗民情感和强烈的人格气节,形成了反映各自面貌的山水画流派。

罗牧(1622—1708),字饭牛,号云庵、牧行者,宁都人。30岁师从魏石床,后又师法董源、黄公望。罗牧的山水画林壑森秀,笔法多变,水墨清润淋漓,画风深沉粗犷,体现了江西画派这一绘画新生力量所应有的整体风格和个性特征,展现出一派平淡天真、岚气清润的景象。罗牧的传世作品有《烟江叠嶂图》《寒江独钓图》《读书秋树根图》等。

罗牧与徐世溥、八大山人等明朝遗民文人、画家交往甚密,并与龚贤、恽南田等江、浙籍文人、画家广交朋友。他经常与八大山人一起邀请文人、画家到罗牧住地南昌东湖百花洲雅集,组成"东湖书画会"切磋书画,扩大了江西画派对江浙等周边地区的影响。

9. 新安画派与黄山画派

新安画派形成于清初,以"海阳四家"(江韬、查士标、孙逸、汪之瑞)的出现为标志。这些出生于海阳(安徽休宁)的明朝遗民画家寄情于山水,他们主张以大自然为师,冲破了正统派"四王"的画风、画技,以黄山、白岳(齐云山)及徽州山水景色为对象,将中国山水的情趣、韵味和品格生动地表达了出来,绘画风格具有超尘拔俗、凛若冰霜的气质。

新安画派的领袖人物是江韬(1610—1664),字六奇,安徽歙县人。明朝灭亡,江韬削发为僧以示抗清,取法名弘仁。其画师法元代倪瓒、黄公望,善用折带皴和干笔渴墨,构图洗练简逸,笔墨苍劲整洁。代表作有《枯槎短荻图》《西岩松雪图》《黄海松石图》等。

新安画派的画家人数众多,力量雄厚。成熟期的代表人物还有石涛、梅清、程邃、戴本孝、汪家珍、谢绍烈等。

黄山画派是指清朝初期一批扎根于黄山的不同籍贯的山水画家。他们以神妙绝伦的黄山真景为绘画对象,在山水画史上独辟蹊径、勇于创新,其成员主要是一批明末遗民。

黄山画派与新安画派的区别在于新安画派是由一批徽州籍画家互为影响形成的画派;而黄山画派则是一批运用各种笔墨技法和抽象手段的画家以黄山真景为绘画题材形成的画派。黄山画派和新安画派的画家互相交织,因此有人主张这两派应归为黄山画派。

黄山画派的代表人物为石涛、梅清和江韬,他们被称为黄山画派三巨子。他们虽同属黄山画派,但各自的艺术风格却不同。画坛评价说:"石涛得黄山之灵,梅清得黄山之影,渐江(江韬)得黄山之质。"

石涛（1642—1718），原名朱若极，广西全州人，明王属后裔，4岁父死后出家为僧，法号超济等，字石涛。曾旅居安徽宣城15年，且一直在黄山和敬亭山一带活动，多次登临黄山，创作了许多以黄山为题材的山水画，其代表作有《黄山图》《黄山八胜图册》等。

梅清（1623—1697），安徽宣城人，与石涛、江韬、查士标是好友，经常在一起切磋画艺，画风和画技也相互影响和渗透。多次登临黄山，68岁重登黄山后创作激情喷涌，创作了许多黄山题材的山水画，代表之作有《天都峰图》《莲花峰图》《黄山十九景图》等。

10. 扬州八怪

扬州八怪，也常称为扬州画派，是清朝中期活跃在扬州地区的一批具有类似风格的书画家的总称。

石涛对扬州八怪艺术风格的形成有重要影响。石涛在理论上提出"师造化""用我法"，反对"泥古不化"的思想，提倡画家要到大自然和生活中去发掘创作灵感、寻找创作素材，强调作品要有个性，他的绘画思想为扬州八怪的艺术形成奠定了理论基础。

扬州八怪比较公认的八位代表人物是：罗聘、李方膺、李鱓、金农、黄慎、郑板桥、高翔、汪士慎。扬州八怪从崛起到衰落约经历一个世纪，他们的绘画作品数量之多、流传之广无法估计。据《扬州八怪现存画目》记载，仅国内外200多个博物馆、美术馆等单位收藏的就有8000余幅。扬州八怪是中国绘画史上的杰出群体，闻名世界，他们中的每一位都是下笔自成一家，其作品用笔奔放、挥洒自如，使人耳目一新，打破了当时的僵化局面，给中国绘画带来了新的生机。

第三章　山水画笔墨基础

第一节　基本用品

笔、墨、纸、砚是中国画的基本绘画用品，被称为文房四宝，如图3-1所示。中国的文房四宝有悠久的历史，其中纸还是中国古代的四大发明之一。学画山水画必须从了解文房四宝的性能和应用技巧开始，然后才能结合山水画的笔法和墨法，把山水画学好！

图3-1　文房四宝

一、毛笔

毛笔乃文房四宝之首，被称为中国书画之魂。毛笔的笔头是用兔、羊、狼、鼬等几种动物的毛制成的。羊毛、兔毛比较柔软，制成的笔称为"软毫"笔。狼、鼬的毛比较硬，制成的笔称"硬毫"笔。将狼或鼬毛和羊毛混合制成的笔软硬适中具有弹性，称为"兼毫"笔。毛笔的笔锋有尖、齐、圆、健四个特点。

毛笔种类、名称繁多，形有大、中、小之分，笔头的毛质有软、硬、兼之别。初学山水画，大、中、小毛笔都应配齐，还要配备大、小提斗笔各一支。大号毛笔笔头毛质最好为兼毫，中型毛笔可以备一支大兰竹、一支大白云，小型毛笔可备一支叶筋或衣纹笔。

我国毛笔制造历史悠久，古有秦朝蒙恬造笔之说。造笔之地传说有两地：一是安徽泾县一带（属宣州），所产称为"宣笔"；二是浙江善琏一带（属湖州，蒙恬家乡），所产称为"湖笔"。加上山东广饶的"齐笔"（狼毫）、河北衡水候店村的"衡笔"（亦称候笔），此即中国古代四大名笔。

当今，可供初学者选择的毛笔品牌有许多，其中浙江湖州、江西文港、杭州、上海、扬州、苏州、北京和安徽泾县出产的毛笔都是学画山水画适选的毛笔。

二、墨

"墨"作为书写和绘画材料，也是中国之首创。过去，写字作画都必须用墨锭在砚台上加水研磨产生墨汁，然后用毛笔蘸取后书写和绘画。现在，人们大多直接用成品墨汁。

墨的主要原料是烟料和胶。烟料的主要成分是炭。由于炭没有黏性，胶加入后可将微细的炭颗粒黏合在一起，书写和绘画时能牢固地黏附在纸上，不会脱落。

墨的烟料有松烟和油烟两种。松烟用松树烧成的烟灰制成，特点是色乌，但光泽度差。油烟用动物或植物的油脂烧取，特点是色泽黑亮，有光泽。制墨用的胶大多使用鱼皮胶或牛皮胶。考究的制墨者还会在制墨过程中加入天然的香料和中药，除了提高墨的品相外，还能使纸上的墨迹不臭、不腐、不蛀，易于长期保存。

中国的制墨历史可追溯到汉代，主要生产松烟墨，以陕西的扶风墨、隃糜墨和延州墨最为盛名。到了唐代，墨的主产区移到多松之地的易州（河北易县）和山西长治。唐中叶战乱时易州的墨工奚超携子廷珪逃至安徽歙县，使"徽墨"成名。奚氏父子由此被南唐后主李煜赐予国姓，使"李墨"名满天下，促使宋代"徽墨"盛极一时。

到了明代，油烟墨被广泛使用，墨的品种也多了起来，出现了许多制墨派别，制墨的配方相互保密。一些知名度较高的墨派还把墨锭形状、图案等汇编成诸如《墨苑》《墨谱》《墨海》等传世巨著。清代曹素功、汪近圣、汪节庵、胡天注成为四大制墨名家。

三、纸

中国画的绘画用纸主要是宣纸。民间传说，宣纸是纸的发明者蔡伦之徒孔丹想造出一种洁白的纸为老师画像以悼念师父，于泾县用青檀腐木实验10年所造之纸。宣纸因产于古代宣州（今安徽宣城）而得名则是历史事实。2002年，安徽宣城泾县被国家确定为宣纸原产地域，2006年，宣纸传统制作技艺被列入国家级非物质文化遗产。

宣纸唐代以前开始制造，起初用青檀树皮为原料，宋、元以后也用楮、桑、竹、麻等为原料。宣纸有独特的渗透性能，用宣纸绘画有"墨分五色"的特殊功效，墨韵层次清晰，且耐老化、防虫蛀，适合长期保存。

根据加工工艺的不同，宣纸分为生宣、熟宣和半生半熟宣三种。生宣吸水、润墨性强，适用于写意画。熟宣是生宣经过明矾水浸泡、施胶等工序制成，不易吸水和晕墨，适用于工笔画。半生半熟宣也叫半熟宣，是用生宣纸经适量明矾水和胶性液适度浸泡后制成，吸水性介于生宣与熟宣之间，适用于绘制兼有工笔和写意画的作品。

按所用原料配比的不同，成品宣纸分为棉料、净皮、特种净皮三大类。棉料宣纸原料以稻草为主，檀皮含量较少，成品纸纸性绵软、润墨性强，适用于一般绘画。净皮宣纸原料中檀皮含较高，稻草含量较少，成品纸纸性坚韧、柔软。特种净皮宣纸（简称特净皮、特皮）的原料主要是檀皮，成品纸纸性坚韧、吃墨均匀。

宣纸的尺寸一般有 2 尺、3 尺、4 尺、5 尺、6 尺、8 尺、丈二、丈六等，用时可以根据作画需要自裁。

中国历史上出现过许多有名的宣纸，最闻名的是五代十国南唐开始出名的"澄心堂纸"。此外，黟县的"凝霜纸"、歙县的"墨光纸""冰翼纸"、池州的"池纸"、无为的"细白佳纸"、绩溪的"龙须纸"等各有奇特之处。

除了宣纸外，中国画用纸还有云南腾冲书画纸、陕西凤翔书画纸、广西都安书画纸、四川雅纸、四川大千书画纸、浙江龙游书画纸、浙江温州皮纸、福建连史纸、江西毛边纸、河北高丽纸等。

四、砚

砚系"文房四宝"之押台之宝，是人们熟悉的磨墨工具。砚大多采用石材制成，衡量砚材好坏的重要指标是下墨速度和发墨速度。下墨速度是指通过研磨，墨从墨锭下到砚台上水中的速度。发墨速度是指墨下到砚台水中后，炭颗粒和水融合的速度及细腻程度。下墨和发墨是两项矛盾的指标，下墨快的往往发墨粗，发墨好的则下墨慢，因此，只有下墨和发墨俱佳的石材才是制砚石材珍品。

制砚一般选择石质坚韧、细润、易发墨、不吸水的石材。若石质过粗，研出来的墨汁不细腻，墨色变化较少；若石质太细，过于光滑，则不容易发墨。中国历史上制砚不仅选材讲究，还重视砚的外观设计，使砚成为我国久负盛名的文化艺术用品。我国各地的好砚、名砚品种繁多，其中最出名的是歙砚、端砚、洮砚和澄泥砚，它们被称为四大名砚。

1. 歙砚

歙砚始于唐，盛于宋。制作歙砚的石材分布在古歙州的歙、黟、休宁、祁门、绩溪、婺源六县，这六个县所产的石砚统称为歙砚。但歙砚最知名的石材产自婺源龙尾山的金星坑。

2. 端砚

端砚自唐朝初年开始生产。端砚的石材产于今广东肇庆（古称端州）市东郊的端溪一带，故名端砚。端溪不同坑位出产的砚石大多为页岩，但由于岩石的成分不同，成品砚呈现的颜色也有差别，呈紫色的称为紫端砚，呈绿色的称为绿端砚。

3. 洮砚

洮砚的石材产于甘肃省甘南州卓尼县洮砚乡，故称洮砚。制造洮砚的洮河绿石属于水成岩变质的细泥板页岩石，其结构细密、滋润滑腻，并含有多种金属离子，石色碧绿、晶莹如玉。

4. 澄泥砚

澄泥砚原产于河南、山西等地，以古时山西绛州（今山西运城新绛县）的最为驰名。澄

泥砚用澄泥烧制而成，烧制温度介于陶器与瓷器之间，材质属于陶器与瓷器之间的炻器。

古时山西绛州制作澄泥砚的澄泥取自汾河水流中的泥，经滤、淘、洗、澄复杂过程沉淀下来的泥称为澄泥；再在澄泥中掺入中药黄丹等材料后糅合、敲击成团，阴干后用竹刀刻成各种形态的砚坯，通过特定的、繁复的烧制工序使砚台坚硬如石。

5. 各地名砚

除了四大名砚外，中国各地的名砚品种不少。例如，山东朐县老崖崮（古时青州）的红丝石砚、宁夏的贺兰石砚、黑龙江的牡丹青石砚、江西的罗纹石砚、河南的盘古砚、山东蓬莱的鼍矶石砚、苏州的获村石砚、江常山的玉带石砚、安徽的灵璧石砚、四川的江田石砚、陕西的略阳石砚等各有所奇。

第二节　运笔姿势

山水画必须用毛笔作画。毛笔的关键部分在于笔头，笔头分为三个部分：笔尖、笔腹和笔根。发挥好毛笔笔头三个部分的作用与持笔和运笔的姿势有关。

一、枕腕运笔

枕腕运笔是山水画绘画的用笔方法之一，如图 3-2 所示，即将握笔的手腕枕在画案上作画。也可采用一种叫"臂搁"的竹片来做枕腕用具。"臂搁"一般用于夏天，可防止手上的汗水将宣纸洇潮。

用枕腕法作画，因手腕靠在桌上握笔平稳，适合山水画初学者和手腕力量弱的人使用。小尺幅山水画的绘画也常用枕腕法。枕腕法绘画也有缺点，因手腕搁"死"了难以移动，限制了笔的使用范围。

二、悬腕运笔

绘画时手握毛笔，将手腕悬空，手肘也离开画案，依靠手腕的力量运笔，如图 3-3 所示。悬腕运笔适合手腕力量较强的画手使用。由于悬腕运笔活动范围较大，适合较大尺幅山水画的绘画。

三、悬肘运笔

绘画时手握毛笔，将肘部关节悬在空中运笔作画，如图 3-4 所示。悬肘的意义是给臂、肘、腕以充分的自由和力量，适合大幅面山水画的绘画。悬肘运笔因手臂不受画案束缚，可挥洒自如，是最佳的绘画方式，也是书画家们普遍采用的方法。宋代的大书法家米芾就喜欢用悬肘法来书画，可见他的功力有多深。

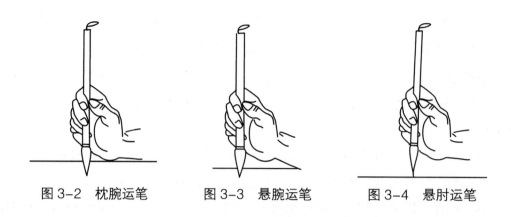

图 3-2 枕腕运笔　　　　图 3-3 悬腕运笔　　　　图 3-4 悬肘运笔

第三节　笔锋

笔锋原指毛笔的笔尖。在用毛笔绘画时，笔锋是指笔尖的运行位置和状态。笔尖的运行位置和状态不同，运行产生的线条或墨迹形态和效果是不相同的。

一、中锋

笔杆垂直于纸面，行笔时笔尖处于墨线的中心。中锋运笔画出的线条遒劲挺拔，多用于勾勒物体的轮廓。中锋运笔所产生的线条，能给人一种浑厚、饱满、圆润、富有立体而有质感的艺术效果。

二、侧锋

笔杆略倾斜于纸面，笔尖和笔肚与纸面接触，笔尖侧于墨线一侧。随着下笔力度的大小和行笔速度的变化，画出的线条效果会产生丰富的变化。侧锋运笔画出的线条比较厚重苍茫，所表现的点画往往扁平、浮薄，墨不入纸。山水人物画在皴、擦部位大多用侧锋来表达。一幅画经常要使用中锋、侧锋来表达，也是大多数画家采用的画法。但也有像元代画家倪云林偏爱用侧锋画山石的。

三、藏锋

运笔时笔尖要藏而不露。藏锋采用了书法的笔法，即在起笔时，线条当往右行的则先往左行以藏起笔尖，收笔时笔尖再向左缩回，使墨迹的头尾由笔尖形成的锋芒裹藏在墨迹内。藏锋是为了使画出的线条含蓄而不露火气，有意不露锋芒，以强调某些物体的质感。藏锋的用笔有钝拙之意味。

四、露锋

露锋的运笔方式与藏锋相反。露锋运笔是在笔画首尾处都留下明显的由笔尖产生的笔痕，看起来锋芒毕露。露锋运笔时笔尖着纸，收笔时渐行渐提，故意露出笔尖，可使线条灵活而飘逸。

五、顺锋

顺锋是指笔尖着纸顺着线条延伸方向运笔。顺锋运笔画出的线条轻快流畅、灵秀活泼。顺锋和侧锋相同的地方都是笔尖外露，所不同的是，侧锋要有转折顿挫的过程，落笔后经过转折再入正轨。

六、逆锋

逆锋行笔是指笔尖逆势推进，笔肚略有散开，笔触中会产生飞白，苍劲而老辣。

第四节　笔法

简单地说：笔法就是写字作画用笔的方法。这里的"笔"特指毛笔。由于书法和绘画用的都是毛笔，所以就有了"笔法同源"的理论。事实上画家往往也是书法家，他们也常把书法的笔法用于绘画。

对于山水画来说，笔法指的就是如何用毛笔来表达画中的点、线、面。在中国画发展的数千年历史中，为了用毛笔画好点、线、面，古人不但创造了许多用笔技法，还对画好点、线、面进行了理论总结，并有专门的著作或文章来论述笔法。这些理论对现代人的影响是深远的，对于现代人来说，理解古人对毛笔用法的理论，学会他们在实践中创造的各种笔法是学好山水画必不可少的基础。

一、黄宾虹的笔法理论

黄宾虹（1865—1955），中国近现代国画家、书法家，擅画山水。他在理解古人笔法理论的基础上，通过实践总结出了自己的"五笔七墨"理论，其中"五笔（平、留、圆、重、变）"讲的就是笔法。

黄宾虹在给他的徒弟顾飞的书信《致顾飞书》中对"五笔"笔法进行了诠释："画笔宜于平、留、圆、重、变五字用功。能平而后能圆，能重而后能留；能平、留、圆、重，而后能变。而况平中遇侧，其平不板；留以为行，其留不滞；圆而生润，其圆不滑；重而有则，其重尤贵。变，固不特用笔宜然，而用笔先不可不变也。不变，即泥于平、于留、于圆、于重，而无足尚己。"

黄宾虹五笔笔法中的"平"是对握笔、运笔的要求,即要求指与腕平,腕与肘平,肘与臂平。这样才能让全身的力能过臂灌注于笔,使画出的点、线不虚、不板实,有波有折,以取得中锋取劲、侧锋取妍的效果。

"圆"是对线、面的笔法要求,即要求画出的线、面要自然圆浑、过渡自然,要符合大自然万物自然变化的规律,不能僵直。并且他指出只有做到了"平",才能实现"圆"。

"重"是对笔力的要求,笔力要有穿透纸背的力量感和厚重感,并要举重若轻,使画出的点有高山坠石之力,画出的线虽细也刚劲、婀娜。

五笔笔法中的"留"是对用笔控制力的要求,体现在积点成线的线条画法上,并指出只有笔力达到了"重"而后才能实现"留",使画出的线点与点之间上下照应,并能体现笔力和韵味。

五笔笔法中的"变"有两层意思,一是平、圆、留、重的笔法应用不能一成不变,二是学用古人的笔法也不能拘于法、一成不变。只有"变"才有创新,对自己的笔法长进才有益。

二、山水画的基本笔法

1. 勾

勾就是用毛笔在宣纸上勾出物象的大体外形,可中锋、侧锋、逆锋互用。

2. 皴

皴即在勾出物象的外形后,用不同形态的线面进一步画出凹凸和肌理变化,加强质感。

3. 擦

擦即在皴后的基础上,用干笔侧锋擦出物象肌理和粗糙的质感。

4. 染

染是在皴、擦的基础上,用不同的淡墨染出物象的明暗,强化物象的凹凸和质感。

5. 点

用不同形态的点,抽象地点出附属物体、物象的明暗感觉。

第五节 墨法

墨法,通俗地说就是墨的用法,包含两项内容:其一是如何呈现墨色,其二是如何用墨进行山水画的创作绘画。

一、墨分五色

在中国画中,"墨"不只是一种黑色。用墨能完美地表现物象,使只用水和墨的山水画等画面产生色泽变化的效果,其理论依据就是中国画的"墨分五色"。

墨分五色有不同的说法和划分依据。如果以笔的含墨量和墨色为依据来分的话，墨的五色分为"干、湿、浓、淡、清"。其中"干、湿"是以绘画时毛笔笔头上含墨量的多少为依据，干、湿也是相对而言的。而"浓、淡、清"是依据纸上墨迹的墨色来分的。如果墨色表现为浓黑色，称为浓墨；如果墨色淡雅，称为淡墨；清墨的墨色极淡。墨色的浓、淡、清与墨液中的水分多少有关，且都是相对而言的。

墨分五色的另一种说法是焦、浓、重、淡、清，是以墨色为依据来分的。其中"焦"是指焦墨，墨色特别黝黑、有光泽，是用研成的墨汁或成品墨汁在砚台的墨池中经过一段时间挥发后的墨液画出的墨色。"浓"是指浓墨，其墨色仅次于焦墨。浓墨因有水分，虽黑但无光泽。"重"是指重墨，墨液中含水比浓墨更多些，墨色比浓墨轻淡些。"淡"是指淡墨，墨液中水分更多，墨迹呈淡黑色。"清"是指清墨，墨迹呈淡灰色。

二、山水画的基本墨法

墨在山水画创作中的基本用法有七种，不同的方法可以创作出不同风格的山水画。

1. 积墨法

积墨法就是用层层加墨的方法来表现物象的明暗关系，使画出的物象具有厚重的立体感和质感。

积墨法必须遵循由淡到浓的积墨过程。先从淡墨开始，等第一层墨迹干了之后，再画第二层、第三层，根据需要可以反复画多层。需要注意：第一层用墨和第二层用墨的位置差别，不能重复在原点线上反复画，要求墨色生动，不要灰暗闷塞。

2. 泼墨法

泼墨法是指落笔大胆、淋漓尽致、气势磅礴的大写意画法，需要用大笔先蘸一些水，再蘸上浓淡适宜的墨在宣纸上挥洒，泼画出山石的形状。泼墨运笔的时候要轻、重、疾、徐适宜，墨迹要有飞白也要有重笔，以产生水墨相融合、墨色丰富的山水画艺术效果。

3. 破墨法

破墨法是指作画时利用宣纸的晕染性能，趁前一层墨迹未干时又画上另一层墨色，以产生水墨浓淡相互渗透掩映的效果。

破墨法有浓墨破淡墨和淡墨破浓墨两种方式。如果第一层用的是淡墨，第二层用的是浓墨的话，称为浓墨破淡墨；相反则称为淡墨破浓墨。古人所说的"淡则浓托，浓则淡消"指的就是破墨之法。破墨法一定要趁宣纸上第一层墨迹未干时进行。

对于设色山水画，利用同样原理可使用墨破色或色破墨的画法。

4. 焦墨法

焦墨法也称"干皴"，自古有之。近代张仃将之运用至极，人称"黑老虎"。应用焦墨法作画时，需墨不近水，用纯墨通过轻重用笔、勾皴点擦来表现万物和景色。

5. 淡墨法

淡墨法是指用淡墨绘画的技法,墨液中水多墨少。用淡墨表现物象时要会用水,使淡墨也呈现深浅的变化,其效果要像古人所说的"淡而不薄"。

6. 宿墨法

隔夜之墨称为宿墨,即研好的墨汁或成品墨汁在砚内存放一日甚至数日,即成宿墨。宿墨的墨色灰暗、古旧、沉着苍茫。黄宾虹喜欢用宿墨绘画。

宿墨须慎用,因为宿墨在装裱时遇水易跑墨。

7. 一笔用墨法

一笔用墨法是指绘画时先用笔蘸清水,再用笔尖蘸浓墨,然后将笔平放在调色盘上平行调和后在宣纸上落笔,使之一笔画出的墨迹中有浓、淡、深、浅的变化。一笔用墨法也称为"蘸墨法"。如果使用颜料绘画的话,由于蘸取的是颜料,所以一笔用墨法也称为"蘸彩法",它在花鸟画中被广泛使用。

第六节 调色

设色山水画由于使用墨和颜料来绘画,所以涉及墨的调色和颜料的调色问题。

一、墨的调色

中国山水画墨的调色有"五墨六彩"的说法。

"五墨"是指墨色从浓到淡有五个色阶的差别,它们分别是焦、浓、重、淡、清。山水画就是应用墨色的色阶差别来表达万物的明暗关系和色调层次的。墨色的变化是用水来调节的,因此墨色的变化实际上就是水的变化,水的多少决定了墨色的焦、浓、重、淡、清的色阶差别和程度。

清代唐岱在《绘事发微》中指出:"墨色之中,分为六彩。何谓六彩?黑白干湿浓淡是也。六者缺一,山之气韵不全矣。"墨色的"六彩"是从墨的不同用法效果角度来说的,其中"干、湿"是指毛笔含墨量的多少,"黑、浓、淡"是指墨中含水量的多少,"白"是指不用墨的情况。

清代画家笪重光在《画筌》中指出"墨以破用而生韵",这说明只有将墨破开形成各种浓淡来使用,才能使山水画的墨色变化丰富,增加山水画的气韵。一幅画没有变化的墨色必然呆滞板浊,一个画家的成功也离不开用墨的精致有道。

二、颜料的调色

自然界的色彩非常丰富,国画的设色也丰富多彩。设色山水画使用颜料,使画面产生

了浓、淡、冷、暖、明、暗的色泽差别,使国画有了水墨、浅绛、青绿等色彩特色。

1. 山水画的常用颜料

传统山水画的颜料分为矿物颜料与植物颜料两大类。进入现代后,山水画也开始使用现代化工技术合成的化工颜料。

矿物颜料来源于天然矿石,经选矿、粉碎、研磨、精制而成。山水画常用的矿物颜料有朱砂、朱磦、石青、石绿、赭石、钛白、泥金、泥银等。矿物颜料色彩鲜艳、不易褪色。

植物颜料是从自然界植物的花、茎、叶、果实中提取的色素制作而成的。其特点是渗化性好,透明度高。山水画常用的植物颜料有花青、藤黄、胭脂、洋曙红、酞菁蓝等。

化工颜料是用现代化工技术合成的,常用的有曙红、深红、大红、钴蓝等。

2. 常用调色方法

设色山水画颜料的调色方法应根据表达对象的不同和表达效果的需要采用不同的调色方法。常用的方法有三种。

(1)调色盘调色法

调色盘调色法即根据着色的需要,将相关颜料挤放在调色盘中,然后用毛笔蘸取适量的清水将颜色调和均匀,直到颜料的色泽和干湿符合要求后再在宣纸上着色。

需要均匀涂色的部位一般采用调色盘调色法来调色。

(2)笔中调色法

笔中调色法是指用毛笔蘸取两种或三种颜料,不加调和地直接在宣纸上落笔上色。当笔落在纸上时,调色效果就会呈现,出现绚丽多彩的颜色。画面中需要有一气呵成的色彩效果的地方适合使用笔中调色法来调色。

(3)纸上调色法

纸上调色法也称罩色法,即在原来涂过颜色的部位再涂上另一层别的颜色,让两种颜色在纸上调和成色。用来罩染的颜色一般采用透明度较好的植物性颜料。纸上调色法一般用于画面上颜色的修改和调整,当画面上第一次上色后觉得颜色太淡、太薄、太浮时,可用纸上调色法来加浓、增厚、减浮。

三、调色原理与实例

1. 调色原理

三基色原理告诉我们:自然界大多数的颜色可以通过红、绿、蓝三种基色按照不同的比例合成。五彩缤纷的电视机和手机屏幕图像就是用红、绿、蓝三种基色光合成的。这种用三种基色光相加来合成各种颜色的称为相加混色。

绘画调色用的是颜料,颜料呈色是因为它吸收了照在它上面的白光(由红、橙、黄、绿、青、蓝、紫七色光组成)中某些颜色光后反射到人眼产生的颜色感觉。因此,颜料调

色遵循相减混色原理。青色、黄色、品红色为颜料三基色，混色的基本规律如下：黄色＋青色＝绿色，品红＋青色＝蓝色，黄色＋品红＝红色，青色＋黄色＋品红＝黑色。

根据颜料三基色的混色规律，采用不同比例的三基色可以混合出所有的颜色。颜料三基色的混色规律指导我们绘画时可以用不同颜色的颜料进行调色。

2. 山水画颜料的实用调色

在山水画创作过程中，我们常常需要用手头现有的成品颜料来调制想要的某种颜色，这时就需要根据颜料三基色的混色规律来调色。由于不同人对颜色的认识和感觉个体差异性很大，所以在混色规律的指导下，通过实践取得个人的调色经验十分重要。表3-1是用国画颜料调制的常用颜色，仅供读者调色时参考。

表3-1　常用颜色的调制

所需颜色	所需颜料
草绿	花青＋藤黄（较少）
嫩绿	藤黄＋花青（较少）＋朱磦（少量）
墨红色	曙红＋墨（少量）
绛红色	胭脂＋朱磦＋少量墨
墨绿色	草绿＋少量墨
豆沙色	胭脂＋朱磦＋花青（少量）
蓝色	酞菁蓝＋三青
粉黄色	藤黄＋钛白（控量）
米黄	藤黄＋赭石（较少）
古铜色	朱磦＋墨＋藤黄（少量）＋曙红（少量）
橘黄色	藤黄＋朱磦
紫色	曙红＋酞菁蓝（少量）
褐色	赭石＋墨（控量）
土黄色	藤黄＋朱磦＋墨＋三绿（微量）
朱红色	朱磦＋曙红
土红色	朱磦＋胭脂（少量）

第四章　山水画基础技法

第一节　树木的画法

树是山之衣，山无树不秀，树是山水画中重要的组成部分。画树必须先了解树的形状和结构，从单株开始，然后触类旁通，一般顺序是先立干，后分枝，再点叶。要把树画好，起手必须着意其阴阳向背的关系，同时要有起伏、粗细、干湿、浓淡、节奏等变化。

一、单株树的画法

1. 树干的画法

画树要先画树干，称为立干。立干有两种方法：一是双勾法，二是单勾法，都是指中锋用笔，勾画树干的轮廓线。

双勾法是指用两条线勾画出树干的轮廓。勾画时中锋用笔，一般先左后右，自上而下，线条要有粗细、浓淡变化，如图 4-1 所示。单勾法是指用一条粗线条来表达树干，要一笔画成，如图 4-2 所示。画法上可从上至下或从下至上，可留白。生枝处、交叉处要预留位置。

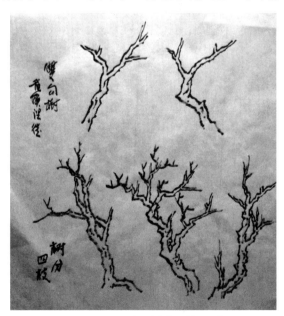

图 4-1　双勾法树干的画法

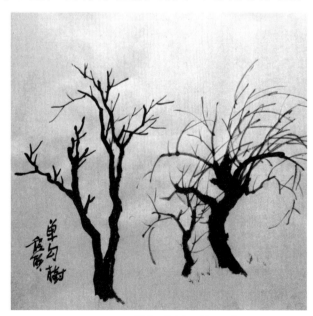

图 4-2　单勾法树干的画法

47

画树一般要画弯，不可太直，原则上左干则右枝，右干则左枝，重心要稳，形态上一定要符合树的自然生长规律。

2. 树枝的画法

树干画好后再画树枝。画树枝要从前、后、左、右四面出枝，这是画树的规则，只有这样才能表现一棵树的立体感和空间感。四面出枝要注意枝的组合、聚散、疏密，还要有遮叠、穿插。大枝如人之手臂，要伸放，小枝如手指，是大枝的延续。

（1）鹿角枝的画法

古人画树，通常将朝上扬的新枝叫鹿角枝，形如梅花鹿之犄角。鹿角枝画法务必笔笔留得住，即笔笔都要有抑、扬、顿、挫，也即所谓枝头要敛。再加之墨色变化，树的生气自然就显现了出来，如图4-3所示。此法四季皆宜，尤其适用于写冬景寒林中的树。

（2）蟹爪枝的画法

古人画树，通常将朝下长的年久老枝叫蟹爪枝，形如螃蟹之爪，如图4-4所示。画蟹爪枝落笔要横斜散开，用笔要有顿挫、有节奏。

图4-3　鹿角枝的画法

图4-4　蟹爪枝的画法

3. 画树的注意事项

树的画法要注意以下两点。

（1）树干要有曲直

树干决定了立干倾向，可正，可斜，可直，可曲。大自然中的树一般多弯曲，真所谓"树无寸直"。画树应注意树的优美姿态，用笔宁毛毋光，要多用扩、提、按、顿、挫、转的笔法，使画出的树干形态弯曲多变，切忌平板直立、左右平均。

（2）树枝要有交叉

画树枝时要有交叉，最小单位是三根树枝交叉。出枝的形态尽量不要形成等边三角形，要呈现"女"字形出枝。三笔一交叉要特别注意第三笔的位置和方向，画好三笔一交，可避免树枝的呆板。

主枝生小枝，要齐而不齐，乱而不乱，疏密合理，有收有放。

树枝绝不能粗于树干，也不要与树干垂直。前枝墨色要浓，后枝墨色要淡，这样才能体现树枝的整体空间感。

4. 树的露根画法

树的露根画法主要用于画悬崖峭壁上的树。裸露出来的树根要画得清癯苍老、筋骨毕露，如图 4-5 所示。这样才能显示树所历经的沧桑和奇崛优美的造型。

图 4-5　树的露根画法

图 4-6　两株树的组合画法

二、树的组合画法

1. 两株树的组合画法

两株树的组合画法适用于表达两株树为一组的画面。画面上的两株树要有主次、高矮、粗细、大小、前后之分，还要有相携顾盼之情，如图 4-6 所示。

2. 三株树的组合画法

三株树的组合画法适用于表达三株树为一组的画面。画三株树为一组的画面时，三株树之间要有主客关系。单株树的形态变化减弱，重干少枝，有聚散，讲离合，重穿插，分疏密，如图 4-7 所示。

3. 多株树的组合画法

画多株树组合在一起的画面要重视总体效果。除了要遵循三株树组合画法的法则之外，一组树与一组树之间还要求有视角的变化，不可齐头并足，要有向背、俯仰、蹲立等变化，正如古语所说："树不难于兄弟。"多株树为一组，树的肌理也不能相同，还要疏密相间、参差高下、错落有致，如图4-8所示。

图4-7　三株树的组合画法

图4-8　多株树的组合画法

4. 松树的画法

松树具有很高的形式美价值，它在山水画中具有特殊的地位。松树大多苍劲挺拔，不凋不谢。树木生长特征是向上、向阳、逆风，这三个特征都很明显。由于生长环境不同，松树形态千变万化，非常能入画。

（1）松干

生长在松软土质上的松树，干高大、直立，不露根，如图4-9所示。生长在薄土或岩石边的松树，干弯曲，枝向下，根似蟠龙，如图4-10所示。

（2）松枝

松枝大多分布在树干和上半枝或顶部，大枝一般四至六枝，枝与干呈"丁"字交叉，上端枝条呈"之"字形，向下枝条呈"方"字形，小枝向上，大枝横生，小枝密布，以承托松叶，松叶与小枝构成"伞"状。松叶的组合造型有扇形、轮形等，如图4-11所示。

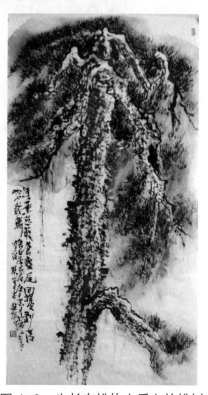

图4-9　生长在松软土质上的松树

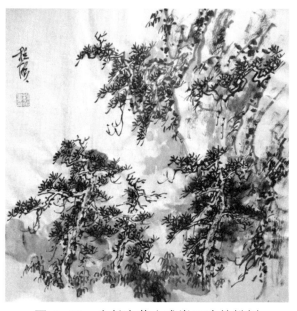

图 4-10　生长在薄土或岩石边的松树

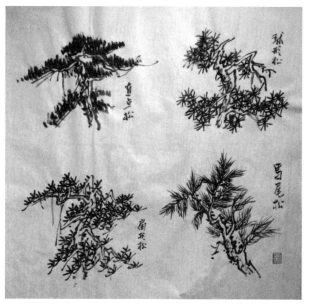

图 4-11　松叶的形态

5. 柳树的画法

俗话说："画树难画柳。"虽说柳树垂绦拂水，绿叶笼烟，婀娜多姿，是南方画家最喜欢表现的特殊树种之一，但要画好它，确实不易。

清代的奚冈说："世人画柳知难于枝条，不知势在株干。发株出干不宜匀整，要虚实参差为之。"柳树的形态如图 4-12 所示。柳树的主干粗短、多枝，大枝总体上向上斜或横出，小枝末端向下弯曲。

柳条的组织结构可按"人"字形递加，梢头要高低起落、参差不齐，千条万条都要从枝上生出。画柳条要中锋勾柳条，通过三笔一交叉为一个基本单位来组织柳树的大势。无风柳条向下，有风柳条飘向一边，运笔要流畅，切忌板滞。

6. 远树的画法

景物距离越远，体积感越弱，形象也越简单、模糊，如图 4-13 所示。树木越远枝越直，有远树无枝之说，如图 4-14 所示。

图 4-12　柳树的形态

图 4-13　远树的形象

图 4-14　远树的画法

7. 树叶的画法

山水画中，树是必有的元素。自然界树的种类很多，树叶的形状也千姿百态，但在山水画中常用的树叶形状只有十几种。

山水画中树叶的画法有两种。一种称为夹叶法，画出的树叶形态如图 4-15 所示。另一种称为点叶法，画出的树叶形态如图 4-16 所示。

图 4-15　用夹叶法画出的树叶

图 4-16　用点叶法画出的树叶

8. 芦草的画法

山水画必定会涉及画水边的芦苇和画山石坡脚处的杂草，在山水画中，它们都起衬托

和造境的作用。

画芦苇要先撇芦管，再循管撇叶。要迎风取势，风越大叶越乱，如图 4-17 所示。杂草一般画在山水画中的岩水边、坡脚处，起点缀、衬托和造境的作用，如图 4-18 所示。

图 4-17　芦苇的画法

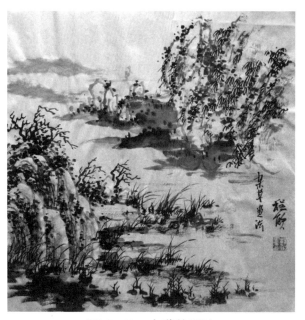

图 4-18　杂草的画法

第二节　山、石的画法

画好山、石是学画山水画的基础。山、石虽然是同一种物质，却有完全不同的形态和本质的区别，只有掌握了它们的形态特征和本质，才能应用勾、皴、染、擦、点等技法画出它们的形、势和气质。

一、山、石的基本画法

1. 石的基本画法

石是山水画中的重要元素，古人画石遵循"石分三面"之说。画石头原则上要分三个面来画，即要用各种笔法画出石头的正面、斜面、顶面或底面，要突出石头的明、暗、凹凸的对比关系，要让石头有质感、体积感。

画石的步骤是先勾画石头的大体轮廓，接着明确石头的造型与结构，然后皴出石纹，再用笔擦出明、暗面，最后加染淡墨，等画面半干后点苔，如图 4-19 所示。

2. 石的组合画法

画几块组合在一起的石头需要大间小，小间大，大小比例要拉开差距，视觉上要有明显差别，形状上要有长、短、方、圆等变化，还要有"攒三聚五"之布置。

3. 山的基本画法

明末清初的著名画家龚贤讲:"小石为石,大石为山。"但山和石的气势是完全不同的,画山不是把石头放大。

山川是大物也,其形耸拔,有峦有峰,如图 4-20 所示。山川的形态是峰峦相连,丘壑起伏,云烟变幻,溪流道路盘旋曲折,林木扶疏,气象万千,山之脉络逶迤、连绵万里。

图 4-19 石的画法

图 4-20 峦与峰

二、山、石的皴法

皴的原意是指皮肤被冻后产生的粗糙、干裂现象。大自然中的山、石经过千万年的风雨剥蚀,会在山、石表面出现各种形状的沟痕、裂纹和凹凸,山水画用笔墨把这些沟痕、裂纹和凹凸表现出来,所用的技法就叫皴。

古代山水画家通过对山、石的质地,表面结构的裂纹、纹理、褶皱、凹凸等特征的观察,创造出了许多种不同的皴法,并根据不同的皴法所形成的墨迹特征进行命名。据统计,古人创造的皴法大约有三十多种,可分为三大类:一是线皴,如披麻皴、折带皴、荷叶皴、解索皴等;二是点皴,如米点皴、雨点皴等;三是面皴,如斧劈皴等。下面介绍山水画中常用的几种皴法。

1. 披麻皴

披麻皴是线皴的一种,由五代董源始创。披麻皴用柔和无棱角的中锋线的组合来表达山、石的表面结构,使山石的脉络呈披麻状,如图 4-21 所示。

披麻皴按线条的长短分为长披麻、短披麻两种。线条长的叫长披麻,线条短的叫短披麻。

披麻皴的画法：先中锋用笔将山石的轮廓骨线勾出，走笔要略带弧形，使线条呈披麻状。线条要稳健有力，一气呵成。随后进行擦、染，待墨迹干后以焦墨点苔。可根据画面需要进行反复皴、擦、点、染，力求厚重。披麻皴画法最宜表现树木葱郁、岚烟浮动的烟雨江南景色。

2. 解索皴

解索皴由披麻皴变化而来，用披麻皴画的条线使之弯曲相交即成解索皴，其线条形态像解开的绳索，如图 4-22 所示。

解索皴的画法：用笔以中锋为主，勾画轮廓线时先淡后浓，以突出轮廓和石块的结构，皴出的线条要灵活生动，干湿互用，疏密错落有致。

图 4-21　披麻皴

图 4-22　解索皴

3. 荷叶皴

自然界中由于地质变化形成的某种质地的山、石，经千万年的自然风化剥蚀，岩石出现的深刻裂纹如同下垂的荷叶背面的茎脉，如何用笔墨画出如同荷叶茎脉的山、石纹理，其方法就称为荷叶皴，如图 4-23 所示。

荷叶皴的画法：中锋用笔，先画山体，再画山脊。山脊从上而下画，掌握主线，然后在主线上画脉络，如同荷叶之筋。画法上勾多皴少，宜着青绿。

图 4-23　荷叶皴

图 4-24　斧劈皴

4. 斧劈皴

斧劈皴是一种表现石质坚硬、表面棱角分明的山体或岩石的皴法，其墨迹效果如同铁斧劈木在木头上留下的斧痕，如图 4-24 所示。

斧劈皴的画法：中锋用笔勾轮廓，侧锋横刮，根据山、石的纹理方向，可以横皴、竖皴、斜皴画出纹路，再用淡墨染。侧锋刮皴运笔要有力度，顿挫曲折，如刀砍斧劈一般。

根据斧劈皴墨迹的宽窄、长短的不同，斧劈皴分为大斧劈和小斧劈两种。斧劈皴适用于表现陡壁峭崖。

5. 折带皴

由于折带皴皴出的墨迹效果类似带子翻折的样子，故名为折带皴，是一种结合了面皴画法的线皴皴法。

折带皴的画法：先用笔勾画山、石的轮廓线，再用拖笔、顺笔、逆笔、倒推的笔法在水平方面用侧锋横刮，产生一个折带面，表现出一种片状的水层岩的石貌特征，如图4-25 所示。运笔时要连勾带皴，一气呵成，再染以淡墨，干后点苔。

折带皴适宜用来表现山体、山坡、江岸边的山石、层叠的沉积岩石等。

图 4-25　折带皴

6. 马牙皴

马牙皴是一种画出的笔迹像马的牙齿形状的皴法，属于面皴的一种，如图 4-26 所示。

马牙皴的画法：中侧锋兼用，勾皴结合，落笔后重按，行笔横踢即成，形成的笔迹横短竖长、粗壮如马牙形。运笔要苍劲有力，要充分利用侧锋，使轮廓与皴交搭浑化，随廓随皴，方得其妙。

马牙皴适用于描绘方硬凹凸不平的山、石，常用来表达风化裸露的山岩及峭壁。

7. 雨点皴

雨点皴是一种用形似雨点的墨点通过聚点成皴的方式来表达山、石的皴法，如图 4-27 所示。

雨点皴的画法：先用披麻皴来勾画山、石的轮廓，然后在披麻皴画出的线条上加点。要根据画面的内容控制点的疏密和浓淡。一般在山脊处加点要浓、密些，在山腰、山脚处要疏、淡些。切记不要把整座山都点满，同时要注意点的墨色浓淡、远近的透视变化，点要有力，一气呵成。

雨点皴适合用来表达有植被的山体，使山体显得更苍老、滋润和厚重。

图 4-26 马牙皴

图 4-27 雨点皴

三、山景的画法

1. 悬崖峭壁的画法

悬崖峭壁，高耸屹立，形状宜雄。由于悬崖峭壁的山石大多裸露，因此用斧劈皴、马牙皴来表现其险峻、雄奇最为适宜，如图 4-28 所示。崖脚处近水边可用折带皴法来表达，崖头树木以露根更显幽趣。

2. 岭脊的画法

岭脊较山峰和峭壁而言相对低缓，如图 4-29 所示。画时应知道山岭的走向和转折，需要有高低错落之感，岭脊的走势、大小、结构、疏密在画面中都要安排得合情合理。

图 4-28　悬崖峭壁的画法

图 4-29　岭脊的画法

3. 山坡、路径的画法

画山水丘壑必有路径。画路径宜沿山坡顺势而上，逶迤弯曲，若隐若现，遮掩得当，不得一味平直，如图 4-30 所示。古人有"有好山无好路"之说，正是此意。

图 4-30　山坡、路径的画法

图 4-31　山田的画法

4. 山田、平田的画法

山田是指沿山坡开垦出来的梯田。画山田需曲折、蜿蜒，顺坡自上而下层层叠叠，如

图 4-31 所示。

平田是指临水开垦的水田，如图 4-32 所示。画平田需平整，但田的形状大小要有变化，切忌雷同，画平田常用平远法。

图 4-32　平田的画法

5. 雪景山水的画法

（1）雪的画法

画雪景山水，其中重要的环节是画雪。画雪有留白和烘染两种方法。

留白法画雪就是把要画雪的地方留出来，以纸的白色来代替白雪，留白处不加任何皴擦，然后勾画出山体。背景用水墨晕染，计白当黑，通过实景与虚景的互相映衬，表现出雪的感觉。

烘染法画雪则以墨色的深、浅、浓、淡的变化来烘托出白雪。用烘染法画雪贵在少见笔墨痕迹，通过自然浑化，方能显出雪的天然真实之趣。烘染法画雪经常与留白法配合使用，以深浅不一的墨色烘染天空、水面，以实衬虚，靠水、天的黑挤出雪的白。

（2）雪景的画法

雪景山水表现的题材很广，包括寒林、渔村、雪江、雪溪、雪涧、雪山、雪舟、屋舍、亭榭等。在意境上，寂寞、荒寒是雪景着意营造的氛围。

雪景山水在山石、树木、建筑物的画法上与普通山水画并无二致，区别在于它的阳面是积雪的地面或"承雪面"，不能进行过多的笔墨描绘，因此在表现时多采用留白或积粉的方式，手法上以染为主、借地为雪、以黑衬白、以实衬虚。此外，还有敷粉法和弹粉法等。

同传统山水一样，雪景山水在布局上也采用移步换景的运动式观察方法，观看者的视

点能够自如地游走于山体的前、中、后、上、下等位置，可以清楚、真切地观察雪景与山体的质、实之美。概括起来，雪景山水在布局形式上有全景式雪景、边角式雪景、高远式雪景、深远式雪景和平远式雪景。

全景式雪景的特点是近、中、远景层次分明，近景描绘细致深入，中景清旷明朗，天空、水面重染，以衬托出远山与近坡的雪意。古代传世的雪景山水多以全景式布局为主，如图 4-33 所示。

图 4-33　全景式雪景的画法

边角式雪景的特点是以局部微观的方式来表现雪景。最大的优点在于既可精微地刻画近景物象，又能粗犷地表现雪景的简远空旷，如图 4-34 所示。

图 4-34　边角式雪景的画法

高远式雪景的特点是能够较大限度地展现山势的雄伟壮阔和奇峭挺拔，布局上往往充天塞地，劲道由内向外扩张，几欲冲破画面，有一种摄人心魄的力度感，如图4-35所示。

图4-35 高远式雪景的画法

深远式雪景的特点在于深和远的意境。深的意境表达是靠"隔"的方法来实现的，山峦层层相隔，每隔一段，"境"便幽远一重，如图4-36所示。

图 4-36　深远式雪景的画法

　　平远式雪景的特点是所处视点较高，类似于俯瞰，甚至有鸟瞰的效果，它最大的优势在于能够一览无余地望尽大范围的景致，令人胸襟开阔，如图 4-37 所示，特别适合表现平原水泽地区的雪景。

图 4-37　平远式雪景的画法

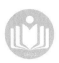

6. 溪泉瀑布的画法

山水画中把山泉涌出的水形成的溪水称为泉流，其特点是曲曲弯弯、似断仍连、似流又断，气脉贯通，活泼而下。溪水的泻出之处称为水口，它往往处于两山相交、乱石重叠的窄峡之处。而水流从山崖处直落而下形成的水帘则称为瀑布。

溪泉瀑布流于山间，从水的状态来说有深、浅、缓、急之别，溪水由远及近，曲折赴壑，常常会变幻出不同的水势。所以我们在画溪泉瀑布时应考量山势以及溪水的源头和去路，这样才能使画出的溪泉瀑布符合基本要求。

画溪泉瀑布应该先从两旁的山石、树木开始画，在经营好构图位置后须从流水两旁开始皴染，使水流部分深凹下去，凸显出两旁山石，使水路清晰，走向明朗。古人在刻画水口时常常会在泉瀑源头和水口的上方加以点苔，使水口出处掩映在苔草中间。勾画溪泉水流时，用笔要轻松、活泼，如图4-38所示。

图4-38　溪泉瀑布的画法

画溪泉与画山石的用笔不同，要注意画溪泉笔墨不能太硬，亦不能太软。在行笔过程中，不同的水，行笔的笔韵也不尽相同，要通过用笔的轻重、虚实、刚柔等变化表现出不同的溪泉瀑布。

7. 坡岸的画法

山水画中的坡岸根据其质地可分为石结构、土结构和土石结构三种类型。

石结构的坡岸主要由较坚硬的石质构成，但也会有部分土质结构夹杂其中。石结构坡岸一般都比较陡峭。这类坡岸向背分明，转折部分的特征是方、硬，多以宋人常用的斧劈皴或刮铁皴来表现。

土结构的坡岸一般由松软的土质构成，当然其中也会有大大小小的石块及部分石质结构。沙洲、江渚的坡岸大多为土结构，其特点是平缓。画土结构坡岸的笔法常用折带皴。

土石结构的坡岸兼具以上两种类型的特征，因此在皴法的应用方面要更加灵活。例如范宽的《溪山行旅图》、黄公望的《富春山居图》、倪瓒的《虞山林壑图》等作品皴法的应用丰富多变。

无论什么类型的坡岸都可以分出坡面、坡侧和坡边。坡面位于坡岸的顶部，一般较

为平坦，有的亦存在低缓的起伏。坡侧位于坡岸的侧面，通常坡侧能表现出石质的肌理特征。坡边位于坡岸顶部与侧面的连接部位，一般用线条的形式来表现，顶部与侧面的界线清楚与模糊则由坡岸的结构特征来决定。

坡岸的画法分为高坡的画法、平坡的画法、石面坡的画法和石间坡的画法四种。

（1）高坡的画法

坡岸的高矮随其造型而定，高度的增加自然使外轮廓线拉长，皴法的排列同样要紧扣造型展开，如图4-39所示。

图4-39　高坡的画法

（2）平坡的画法

平坡的画法在各种坡岸画法当中最具典型意义。平坡较为低矮，坡面、坡边和坡侧层次分明，与高坡有相同之处，如图4-40所示。

图4-40　平坡的画法

（3）石面坡的画法

此类坡岸的画法更注重突出石面本身的纹理特征，在坡岸的侧面肌理上大做文章，其精妙之处往往在充满线条变化与皴法巧妙使用的过程中彰显出来，如图4-41所示。

图4-41　石面坡的画法

（4）石间坡的画法

石间坡的画法是指石块、土坡、石坡混杂在一起的一种画法。这种画法是在石块大小相间的基础上，采用石块与坡岸混合穿插的方式来布局，以增加画面的空间感，使画面变得丰富，更有层次和意境。画法一般是先勾勒出大小石块，然后再勾勒石坡、土坡。使大小石块、石坡或土坡合聚在一个坡面上，如图4-42所示。这种样式在山水画中很常见。在临摹过程中要注意分析研究石与坡的关系，以及两者之间的形体布局规律。

图4-42　石间坡的画法

第三节　云、水的画法

宋代郭熙在《林泉高致集》中指出："山以水为血脉，以草木为毛发，以烟云为神采。"云和水是山水画的重要元素。山水画没有云就不秀媚，没有水就不滋润。云和水不仅能调节画面的韵律和节奏，而且还影响画面的动感和气势。

一、云的画法

山无云则不秀，云在山水画中起着调整虚实和美化画面的作用。其作用一是通气，使山的脉络连贯，气韵生动；二是助势，幽静云动，使山势更加高峻峥嵘；三是起虚则实之的作用，即虚中有实、实中有虚的效果。

画云有烘云和勾云两种画法。

1. 烘云法

"烘"是烘托之意，所谓烘云法画云，就是利用云周边的墨色变化把云烘托出来，而不是直接地画云本身。

烘云法画云，如果云是萦绕着山体的话，要先画出山体，并在云的位置上留出空白，然后用大笔淡墨烘染出云块，如图4-43上半部分所示。烘托出来的云块形状要美，要有大有小、有长有短，要有流动感。云块之间还要有呼应，不可涣散凌乱。墨色浓淡、水分多少也要恰到好处。烘染时墨可由淡到浓，层层染出，一气呵成，方不至于死墨。

烘云法画云烟，云边缘要用水墨晕染得模糊一些，这样才能使云烟有弥漫不定、虚无缥缈的实景感。

2. 勾云法

所谓勾云法画云，就是用中锋淡墨勾画出云朵周边层曲缭绕的细线，以表现云的形状、态势和动感。通常用长笔线表现云的流动，短笔线表现云的聚积、层次和厚度，如图4-43下半部分所示。画云时可以不受透视的影响，并注意地貌变化，这种画法也带有一定的装饰趣味。

二、水的画法

水在山水画中起重要作用，山以水为血脉，水是山的生命，山无水不活，山静水动，一静一动，相得益彰。

水分静态水和动态水，画法分为勾水法、染水法和留白当水法三种。

图4-43　云的画法

1. 勾水法

勾水法画水一般用淡墨中锋顺水流方向画线，以勾勒出水纹，如图4-44所示。勾水时行笔要灵活、轻巧、自然，要根据水的势态来改变线条的态势，以表现水流中的小波浪和水花。飞溅的瀑布用笔就不可雷同，勾完后可用淡墨渲染，以增加层次感。在采用泼墨法画激流时要顺锋勾水纹，如图4-45所示。

勾水法适用于画山泉、溪流、微波、激流、海水、惊涛等动态水。

图4-44 用勾水法画水纹

图4-45 用勾水法画激流

2. 染水法

染水法画水是直接用淡墨或颜色染出水的质感，也可通过表现岸边景物倒影的方式染出水的质感。染水法画水用墨的浓淡要得宜，运笔要干净利落，要一次染成，才能充分表现出水的鲜活明净。

染水法适用于画静水，如图 4-46 所示。它较多地用于画岸边物象的倒影及舟楫、桥梁之倒影。

3. 留白当水法

留白当水法画水是一种不勾、不染，借画面空白来代替水的画法。从图 4-47 中可以看到，利用山势的走向与坡岸的曲折，通过留白让观画者感觉到水的存在。也可借助与水有关的景物，如舟、桥等的衬托来表现水的存在，如图 4-48 所示。

图 4-46　用染水法画静水

图 4-47　用坡岸留白当水的画法

图 4-48　用景物衬托留白当水的画法

第四节　点景的画法

山水画中的点景是指作品中起装饰、衬托作用的微小景物、人物等及其它们的组合。

点景的特征是小、少，虽不细微刻画，但却十分传神。

山水画中引入点景是为了增加山水画的情趣，使画面更加活泼、生动。山水画中增加点景也是山水画中笔墨变化的需要，是平衡画面、通神透气的点睛之笔。

山水画中的点景主要分人物、飞禽走兽、亭台屋宇、舟桥等几类。添加点景要注意三点：一是要合乎情理，即景物的设置要合乎画面客观实际的需要，不能随心所欲；二是要与画面的风格协调统一；三是宜简不宜繁，点景不宜多，以免喧宾夺主。

一、点景人物的画法

山水画中的点景人物有增添情趣、烘托生活气息的作用。点景人物在画面中所占比例很小。远处的点景人物无须画出人脸上的五官，即所谓"人远无脸"，如图 4-49 所示。画时应注意点景人物与画面的关系，一定要有顾盼呼应，使观画者有身临其境之感。

二、亭台屋宇的画法

山水画中点缀一些亭台屋宇可使画面显得生动而别有情趣。画房屋一定要注意删繁就简，如图 4-50 所示，笔墨要和画面氛围相协调，在画面中所占的位置、比例要合理，要比画树、石略显工整。要像清代汤贻汾在《画筌析览》中所说，以"远屋惟脊而前后宜清"的画法来画亭台屋宇。

图 4-49　点景人物的画法

图 4-50　亭台屋宇的画法

三、舟船、桥梁的画法

1. 舟船的画法

舟船种类繁多，山水画中的点景舟船通常有舢板、江船、峡船、湖船和游艇等，如图

4-51 所示。画法也有正面与侧面之分，在画面中有画龙点睛之妙。画点景舟船要根据舟船的性质和画面的需要选择露与藏。选择露是为了充分表现，选择藏则有含蓄之意。例如画盗船，常借芦苇隐去一半船身或只画出舟船的桅杆。画远舟通常只画帆篷。要像清代汤贻汾在《画筌析览》中所说，以"远帆无舟，往来必辨"的画法来画舟船。

2. 桥梁的画法

在传统山水画中，点景桥梁大致分为平桥、拱桥、曲桥、廊桥等式样，如图 4-52 所示。

画桥梁时，笔墨要尽量与画面保持协调一致，桥梁的类型选择要符合画面的情理，同时还要注意比例。桥梁有时半隐半现，更能显现画面的意境幽远。

图 4-51　舟船的画法

图 4-52　桥梁的画法

第五章　山水画透视与构图

第一节　山水画的透视

任何绘画艺术都会涉及绘画透视学问题，即如何在平面上再现空间感和立体感。

一、绘画透视学常识

绘画透视学是一门研究绘画者的眼睛（视点）观察前方远近高低的物体（视距）所产生的角度（视角）变化规律的学问。绘画透视学所揭示的"近大远小、近宽远窄、近实远虚"的人眼感觉现象就称为透视现象。绘画艺术只有遵循这样的规律，才能使一幅平面画产生空间感和立体感。

1. 焦点透视

焦点透视研究的是人站在一定的位置（视点）上观察前方物体所具有的视觉规律。焦点透视分为一点透视、二点透视和三点透视三类。

当视点位于被观察物正面时，人眼只能看到物体正面一个面，这时人眼的视觉符合一点透视的规律，物体的正面视觉延伸到远处缩小成一个点，称为灭点。只产生一个灭点的透视称为一点透视。

当视点与被观察物正面成一定角度位置时，人眼的视觉符合二点透视规律，这时人眼能看到物体的两个面，它们分别向左右延伸到远处产生两个灭点，即称为两点透视。

当视点位置既与被观察物正面也与顶面或底面成一定角度时，人眼能看到被观察物的三个面，观察物的三个面延伸到各自的远处会产生三个灭点，这就是三点透视。

西方绘画艺术遵循的是焦点透视理论，即根据绘画者的视点位置相对于绘画对象的位置和角度关系来勾画所看到的每一个物体的像。

2. 散点透视

散点透视也叫多点透视，即绘画时观察景物的视点不像西方绘画艺术那样固定于一点，而是可以根据需要移动视点的位置来观察不同的景物，并利用近大远小的透视原理将景物处理成平列的同等大小的画面展示在画面上。由于视点位置变化了，所以不同的物

体也就有了不同的灭点。

中国画遵循的则是散点透视。散点透视法的优点是可以充分地表现空间跨度比较大的景物，长卷山水画等就是散点透视应用的典型例子。

二、山水画的三远透视理论

散点透视是随着中国画的发展和审美理念的应用而诞生的。早在南北朝时期，画家宗炳就已经揭示了"近大远小"的透视规律，此后，"近大远小"便逐步成了山水画家的共识，后者一直运用这一透视理论来进行各类山水画的创作。

北宋的郭熙对山水画的透视理论有了进一步的发展，提出了高远、深远、平远的三远论，在中国画史上产生了深远的影响。三远要旨在远，从而增强了画面的空间美感。古人对三远有很明确的诠释。

1. 关于高远

郭熙说："自山下而仰山巅，谓之高远……高远之色清明，高远之势突兀，高远者明瞭，明瞭者不短。"高远是景点居下，自下向上看，是一种仰视，即达到"高山仰止"的效果。在墨色渲染上，清代费汉源说："本山绝顶，染出不皴者是也。"画家视点落至山顶，用淡墨虚化的技法，表现山之高耸，使人望之不知其高。

2. 关于深远

郭熙说："自山前而窥山后，谓之深远……深远之色重晦，深远之意重叠，深远者细碎，细碎者不长。"深远法景点居中，视角纵深由前往后看，要求"境深要能曲、境深尤贵明"，让人"看得进去，看得明白"。在墨色渲染上，费汉源说："于山后凹处，染出峰峦，重叠数层者是也。"费汉源还说："三远唯深远为难，要使人望之莫穷之际，不知其为几千万重。"观者的视线从山前转向山后，山后的淡墨点染山峰，使人望之似有多重山峰隐现。

3. 关于平远

郭熙说："自近山而望远山，谓之平远……平远之色有明有晦，平远之意冲融而缥缈，平远者冲淡，冲淡者不大。"平远为左右看，领略"大漠孤烟直，长河落日圆"的开阔广大。在墨色渲染上，费汉源说："于空阔处，木末处，隔水处，染出皆是。"观画者从画面的空旷之处，从树丛的枝头望去，远方景物作大片大片的淡墨虚化处理，使人望之不知其穷。

第二节　山水画的构图

构图，即章法、布局。一幅作品，笔墨功夫再好，没有好的构图也不能显其精彩。

一、山水画的构图方法

山水画构图的目的在于表达作品主题思想的同时展现其美感效果。历史上许多山水画名家对山水画构图有过专门的论述，南朝的谢赫在《六法论》中就着重强调过"经营位置"的问题。一张纸是一个平面，在平面上表现出山川的高低、远近、蜿蜒转折的立体感是通过构图来实现的。在山水画的长期发展过程中，一些好的构图方法流传了下来，成为传统山水画创作的构图模式。

1. 三远法意象构图

"意象"是指人们对客观物象的主观意念和想象。意象构图就是画家把观察到的客观物象，经过主观理解和创造，变成能反映物象内在精神的主观意象后进行构图。三远法意象构图就是利用三远透视理论用意象进行构图。

意象构图即如郭熙所说："每远每异，所谓山形步步移也；每看每异，所谓山形面面看也。"高远、深远、平远分别对应着仰视、俯视和平视，三远法意象构图即以仰视来表现山势的雄伟高耸，以俯视来表现山势的深远层次，以平视来表现丘陵、平川的广袤空旷。三远法开拓了山水画构图的想象空间。

2. 五字法形象构图

山水画的长期发展形成了许多构图法则，其中五字法形象构图就是按"之、甲、由、则、须"五个汉字的形象来进行山水画构图的法则。构图时要根据画面的重点内容，按这五个汉字的结构样式来分割空间和布局。

构图先要取势。不同的景物有不同的势。高山有向上的势，河流有迂回蜿蜒之势，瀑布有向下之势，白云有漂移之势等。取势之要就是抓住重点。如果重点放在纸幅中间，可用"之"字结构来取势，即下方物象开笔偏右，稍上生发偏左，再上又偏右，再上又偏左，使山势蜿蜒转折似"之"字形。

如果重点景物在纸幅的上部，那么上部景物的刻画势必细致重实，这时下面则应轻虚简括，形成上重下轻、上密下疏的布局之势，其布局状如"甲"字形。

如果重点景物在下面，那么下部的景物必定重点刻画，这时上部则应轻虚淡化，形成下重上轻、下密上疏的布局之势，其布局状如"由"字形。

如果重点景物置于偏左位置，那么左面一定是重点刻画，景物的布局应形成左重右轻、左密右疏之势，状如"则"字形。

如果重点景物在右面，景物的布局应形成右重左轻、右密左疏之势，状如"须"字形。

一幅山水画如果按照五字法中某个字的形象来构图的话，画面即采用"一开一合"的方式来构图。"开"是指把画中的各种景物铺开，即一幅画的重点刻画部分，表现为"密"。"合"是指把画面的阵势收拢起来，表现为"疏"。山水画也可用五字法中多个字的形象穿插合用来构图，即形成"多开多合"的构图方式。

一幅画的构图既要有整体的大开合，又要有局部的小开合。常见的"开、合"方式有：如果近、中景采用"开"的话，远景则采用"合"；如果近、远景采用"开"的话，中景则采用"合"；如果远、中景采用"开"的话，那么近景则采用"合"。

近几年一些画家提出了不少新的构图方法，例如 S 形、C 形、Y 形构图，斜出式、截取式构图，三角式、对角式构图等。这些构图方法虽有所长，但有些与"五字形"构图方法类似，本书不再赘述。

3. 三叠二段式构图

三叠二段式是传统山水画常用的构图方式。常见的全景式构图就是一种三叠二段式构图。这样的构图方式表现为上有天，下有地，中间有山。正如郭熙所述："凡经营下笔，必合天地。何谓天地？谓一尺半幅之上，上留天之位，下留地之位，中间方立意定景""分疆三叠者，一层地，二层树，三层山。二段者，景在下，山在上，以云在中，分明隔作两段"。

古人对三叠二段式构图方式的解释和要求，今人不必完全遵从。一般来说，三叠布局时上中下可这样安排：下部层石、林木房屋，可偏左或偏右；上部为远山天际；中部空白可大可小，可为水流舟楫或烟云萦绕。

4. 自由式构图

山水画传统的构图方式是以仰视、俯视、平视的角度来看眼前的天地山川，表现的是山川的高、深、阔。而自由式构图不拘泥传统的构图方法，是用平面的思维方式来看待眼前的景象。

自由式构图是基于一个画家熟练地掌握了笔墨造型和熟识传统构图技法之后，自由挥洒地进行构图的方式。它表现的是纸上的块面分割，强调的是画面上诸多因素的对比协调，如黑白灰、点线面的浓淡、面积的对比和冷暖色调的相互交融。画面上笔触、形象的轮廓比较含混，强调平面的深入，而且把握了对水与墨的巧妙运用。例如泼墨泼彩山水，偏重于抽象的笔墨呼应，注重墨块与色块的呼应，重视画面内外的呼应。画面上的云水、山峰、林木常常"冲"出画面，表现为上不留天，下不留地，展现的是一种特写形式，画面整体浑然有气势。

二、山水画的构图要旨

无论是西画还是中国画，都讲究形式美。绘画的形式美是指画面中各种形式因素（如点、线、面等）如何有规律地组合才能体现美。其内容涉及对称、均衡、虚实、对比、比例、疏密、韵律、变化和统一等问题。

中国山水画对形式美的理解和重视具有悠久的历史。早在晋代，顾恺之就山水画的构图问题提出了"置陈布势"之说，到了南齐，谢赫在《六法论》中将"置陈布势"说发挥为"经营位置"。在这样的理论指导下，中国历代山水画的画家在动笔前，对画面的构图

尤为审慎，对大幅面山水画的创作更是深思熟虑。北宋韩拙说："凡夫操笔，当凝神著思，豫目在前。所以意在笔先，然后以格法推之，可谓得之于心，应之于手也。"

古代画家的笔先之"意"，应"驱山走海置眼前"（李白），要"搜尽奇峰打草稿"（石涛），指引我们在山水画构图时要多从以下几方面斟酌、凝思。

1. 主宾分明

主宾即主次，一幅山水画作品画面上的内容应有主有宾。有主无宾则单调，有宾无主则散漫。安排主景，先要注意主景位置的妥帖，然后辅以次景。主景精心刻画，次景粗略概括。山有山的主宾，树有树的主宾，如古人所说："主山正者客山低，主山侧者客山远，众山拱伏，主山始尊。""主树欹，客树直。"主宾之间，对比明显，常用空白和避让隔离。郑绩指出：形象固分宾主，而笔墨亦有宾主。突出为主，旁接为宾，宾为轻，主宜重，主须严谨，宾须悠扬，两相和洽，勿相拗抗也。

2. 开合有致

山水画构图，即为纸上的墨色、物象的块面分割安置。"开"即铺开、放开，是局部大胆地生发。"合"即收拾，是整体理智地处理画面。"合"强调统一，使画面合乎规律。只开无合死板，只合无开散乱。沈宗骞说："起手所作窠石及近处林木，所谓开也；下半已定，上半如何结顶，云气如何空白……收拾而无余溢，所谓合也。"又说："左开右必合，右开左必合，下开上必合，上开下必合。千岩万壑，凡令浏览不尽，然作画时只需要一大开合。如作立轴，下半起手是开，上半收拾即合，生发处是开，一面生发即思一面收拾，则时留余意，而有不尽之神。"

3. 远近层次

层次是作品体现深度、空间变化的重要手段。主要体现为以下两点。

（1）物象大小

大小是指画面的物象和墨色团块之间的大小对比。大则近，反之则远。如树与树、树与山的物象大小对比，近景、中景、远景的团块大小对比，空白与空白的大小对比等。古人说"山如君臣有别""树不难于兄弟"，这是强调山与山、树与树的大小对比。又说"丈山尺树，寸马分人"，这是强调画面整体物象的大小对比。

（2）远近浓淡

墨色浓淡即为层次，浓为近，淡为远。元代饶自然在《山水家法》中提出了绘宗十二忌说，指出："远近不分者，远与近相连，远与近无异也。夫近须浓，远须淡。浓当详，淡宜略。以其详也，故山隙石凹，人物须眉，枝叶波纹，瓦鳞几席，井然可数。而由近至远，由远而至至远，则微茫仿佛，难言其妙。"古人还指出"远山无皴，远水无波，远峰无脚，远树无枝，远人无目"等。故物象大小、浓淡、远近是山水画表现层次的要素。

4. 取势妥当

山水画构图取势得当是作品的一大亮点，会让观者心旌摇动。如何取势？明代李日华在《论画》中指出："凡势欲左行者，必先用意于右；势欲右行者，必先意于左，或上者势欲下垂，或下者势欲上耸。俱不可从本位迳情一往，苟无根底，安可生发。"

在山水画创作中要像古人所说的那样做到：山得势，虽萦纡高下，气脉仍是贯穿；林木得势，虽参差向背不同，而各自条畅；石得势，虽奇怪而不失理，即平常亦不为庸；山坡得势，虽交错而自不紊乱。正如沈宗骞所说："一收复一放，山渐开而势转；一起又一伏，山欲动而势长。得势则随意经营，一隅皆是；失势则尽心收拾，满幅都非。"

5. 虚实相生

虚实是绘画艺术形式美的重要内容之一。对于山水画来说，画面着笔处为实，反之为虚，浓墨为实，反之为虚，细致处为实，反之为虚。有了虚实，画面就有了变化，表现出生动，反之就刻板。

古人对虚实相生问题有过许多论述。清代汤贻汾说："人但知有画处是画，不知无画处皆画。画之空白，全局相关，皆虚实相生之法。"黄宾虹说："古人作画用心于无笔墨处。作画如下棋，需善于做活眼，活眼多，棋即取胜。所谓活眼，即画中之虚也。"古人的论述告诉我们：作画时既要注意全幅的虚实处理，也要注意局部几块石、几棵树的相对虚实。一般要求上实下虚或下实上虚，左实右虚或右实左虚，中实边虚或边实中虚。在具体画法上，清代郑绩说："景越浓密，浓处必清以淡，密处必间以疏。如写一浓点树，则写双勾叶以间之，然后再用淡点叶。如写一浓黑石，则写一淡石以间之，然后再叠黑石，或树外间水，山脚间石。所谓虚虚实实，虚实相生，相生不尽矣。"所以在创作中，对画面虚实黑白的处理尤要审视，不能心无目的，信手涂抹。

6. 藏露隐现

藏露隐现是山水画艺术的一大特色。古代山水画家对藏与露的辩证关系有过不少的论述，比如"路看两头，船看一头""山欲高烟云锁其腰""写帘于林端，便知有酒家"等，都是对藏露隐现艺术手法内涵的概括。

藏露对于画面上具体的物象而言，有形者为露，无形者为藏。藏有全藏、半藏之分，全藏者无影无踪，任人凭空想象，半藏者则有隐有现。明代张志契说："善藏者未始不露，善露者未始不藏。景越藏境界越大，景愈露境界越小。"绘画中的藏露隐现，不是打哑谜，而是"含不尽之意，见于言外"的艺术意境的含蓄。

一幅作品物象如何藏隐，意境如何深远，古代画家有很多提示。清代汤贻汾在《松壶画忆》中说："楼阁宜巧藏半面，桥梁勿全见两头，远帆无舟而往来必辨，远屋惟脊而前后宜清。景散须收，高可收于一亭，平可收于一艇，景隔须通，近则通以一径，遥则通以一桥。"元代饶自然说："或林下透见，而水脉复出，或巨石遮断；而山坳渐露或隐坡陇，以

人物点之，或近屋宇，以竹树藏之。"这些提示为山水画创作物象的藏露指明了方向。

7. 疏密结合

疏密问题也是绘画艺术形式美的重要内容之一。现代画家潘天寿说："无疏不能成密，无密不能见疏，疏密相间，绘事乃成。"

中国山水画自古就有疏密二体，疏体笔简墨精，空旷疏朗；密体层层叠叠，山重水复。但不论疏体还是密体，都必须服从"疏可走马，密不通风"的构图规矩。就章法而言，疏体、密体都要处理好画面中物象的疏密关系。

但凡好的作品都应疏密结合，有疏无密则松散，有密无疏则闷塞，要做到通幅有疏有密，局部亦有疏有密。明代李日华说："是处千笔万笔，乃密，不觉其繁；是处不着一笔，乃疏，不见其空。"黄宾虹也说："密不相犯，疏而不离。"在画松石时，松可繁，石较简，在画山石亭阁时，亭阁可较繁，山石可较简。杂树丛林比较密繁，其中可画夹叶，即有空白，具有疏简的感觉。在繁密的林端，写几片枯枝，就有疏的感觉。沈宗骞提示：疏密要"密不嫌迫塞，疏不嫌空松"。这便是疏密结合、疏密得当的处理方法。

第三节　走势与留白

"走势"和"留白"是中国山水画中的重要元素。"势"虽然抽象，但它却是真实存在于画面之中能让观画者感觉得到的能量，这种能量常常体现在山水画的走势和气势上，使观画者受到震撼。留白也具有这种神奇的力量，虽然留白处没有留下画家的笔墨，但它却能激发出观画者无穷的想象。

一、走势的形成

山水画的"势"简单地说，既指画面的气势，也指画面的延伸态势。

晋代顾恺之在《画评》中说："画孙武寻其置陈布势，画壮士有奔腾大势，画三马，于马势尽善也。"这讲的就是气势。可以看出，无论画人、山、马，都要画出其独有的气势。就其山水，顾恺之则说："使势蜿蜒如龙。"这讲的主要是画面的延伸态势，即走势。山势的延伸要像龙一样腾云揽海，变幻莫测。

画山水画要求画家动笔时审慎取势。势是大的动态，表现近和远的手法不同，所以要"远取其势，近取其质"，照顾全局，左右上下呼应。清人对势有更多的发挥。唐岱在《绘事发微》中说："夫山有体势，画山水在得体势。盖山体势似人，人有行走坐卧之形，山有偏正欹斜之势。人有四肢，山有龙脉分干，且画山则山之峰峦树石俱要得势。诸凡一草一木，俱要有势存乎其间。故画山水起稿定局，重在得势，是画家一大关节也。"

山水画取势，体现在三方面：一是构图，二是笔势，三是气韵。构图在创作中要做到

"高远"峻峰拄天,"深远"龙腾云海,"平远"群马奔驰。笔势如沈宗骞所说:"以笔之气势、貌物之体势。"以心中之势定出大局,运用笔势合理布局。对气韵,唐岱说:"六法中以气韵为先,有气则有韵,无气则板呆也。"

二、留白的内涵

中国画的元素为黑、白、灰,这白在山水画里是至关重要的。西画不论布面还是纸面,把天、云、水都要画满,而中国画是靠留白来表现的,这是中国画的一大特点。

山水画中的留白有很大的意象性。一幅山水,上面的白可为天,中间的白可为云雾,下部的白可为水,这便启发了观画者的丰富想象,增加了国画的魅力。道家老子认为"有无相生""少则得,多则惑"。老子说:"知其白,守其黑,为天下式,朴素而天下,莫能与之争矣。"山水画留白,便是"计白当黑,无中生有",即在画面构图中保留部分空间,不着笔墨而展现纸面本色。古人云:"画中之白,并非纸素之白,乃为有情,否则画无生趣。"古人崇尚"意到笔不到""于无笔墨处看画"。如清代王昱在《东庄画论》中说:"奇者不在位置,而在气韵之间,不在有形处,而在无形处。""画中之白,实为画中之画,亦即画外之画也。"画面留白是虚,墨色渲染为实,空白处可生发万物,承载万物。山水画的留白理念,实质上是"容纳万物"的绘画技法和表现形式,贴合着每一个"意象世界"的生生之意,给每一个观者无穷的想象空间,凸显了山水画艺术深邃的意境内涵。

三、留白的妥帖

白与黑是相互依存、相互辅助的两种元素。一张白纸不是画,一张黑纸也不是画。当黑墨在白纸上涂绘之后,与白相对,便形成了艺术画面。清代的笪重光说:"空白难图,实景清而空景现,真境逼而神境生。"

白在画面上是虚无,但在观者的眼光思维里是实在的物象,是天,是云,是雾,是水,这正如笪重光所说:"无画处皆成妙境。"白在山水画里烘托着黑,显现多么神秘莫测。正如禅家所云:"色不异空,空不异色,色即是空,空即是色。画中之白,实画中之画。"

山水画中留白要妥帖才能显现其奥秘,在创作中要高度重视。画面中的白留大了,画面会显得空泛;画面中的白留多了、小了,画面显得碎、花。如何做到"黑白映衬""有无依存",须按清人华琳在《南宋秘诀》中所述:"于通幅之留空白处,尤当审慎。有势当阔者,窄狭之则气促而拘;有势当窄狭者,宽阔之则气懒而散。务使通体之白,勿迫促,勿散漫,勿过零星,勿过寂寥,勿重复排牙。则通体之空白,亦即通体之龙脉矣。"那么,白又如何表现呢?华琳又说:"凡山之阳面处,石坡之平面处,及画之水面处,天空之阔处,云物空明处,山足杳冥处,树头虚灵处,以之作天、作水、作烟遮、作云断、作道路、作日光,皆虚此白。"

第六章　山水画临摹与写生

第一节　山水画临摹

学习山水画起手不外乎临摹古人的画。临摹古人的画就是"师古人"，通过"师古人"我们不但能从中学到传统的技法，还可以少走许多弯路。

一、临摹的起步

传统的中国画遗产中，山水画的留存最丰，这给后人学习山水画提供了系统而有序的范本。初学山水画，建议从临摹现代国画家顾坤伯、陆俨少先生的树、石小景开始。他们的作品画格正、起步高，作为学习入手会取得不错的效果。继之再临摹宋代画家的小品，宋代画家小品技法丰富而格律谨严，有很强的表现力。

二、临摹的重点

在中国画坛上，《芥子园画谱》是一部流传广泛、影响深远、行之有效的绘画技巧入门书。近现代画家齐白石、黄宾虹、李可染等大师都学过《芥子园画谱》，他们不但功力深厚，而且个人风格都十分突出。

学画山水画，应把临摹《芥子园画谱》作为重点内容，以提升自己的技法功力。在此基础上，就可以有选择地临摹古代名家的山水画了，从而进入重点临摹的新境界。

临摹的目的是对好作品进行逐笔、逐段的模仿学习，化他人的精华为自己的基本功。临摹古代名家的山水画，首先要了解古代名家生平、作品情况以及创作背景。可以通过资料的查阅、分析和对作品的观赏，来选定适合自己风格的作品进行重点临摹，要力争临摹一幅成功一幅。

三、临摹的步骤

临摹也需要从简到繁、从易到难逐步提高的。对一幅作品的临摹，通常需要经过研读、对临、背临、意临四个步骤，每个步骤往往不是进行一次，有时需要反复进行数次，才

能使自己的技能从临摹上升到创作的境界。

1. 研读摹本

选定临摹作品后要对摹本进行研读。研读可分两步走：第一步可查阅历史上对该作品的介绍和评论；第二步可运用自己掌握的知识，通过观画来进一步理解作品。研读的目的是掌握摹本的构图风格、特点和用墨、用笔的方法，还要把握好摹本的绘画风格和画中景物的特征及画法，对整幅作品了然于胸。

2. 细致对临

所谓对临，就是遵照原作的构图和笔墨章法进行临摹。

对临一幅作品可以先用铅笔打稿，把作品分为上、中、下三个部分定好轮廓，然后一笔一笔地揣摩作者的起笔、落笔的意图。要在怎样用笔、用墨和整个画面的结构方面多提出些问题，分析、理解作者为什么要这么画。还要抓得准作者的笔墨特征，并举一反三地认真临摹，逐渐地化他人的精华为自己的笔墨。这样的临摹既学习了技法，也理解了摹本中作者的笔墨规律。

3. 注重背临

所谓背临，是指在细致对临甚至数次对临后已经熟记了摹本的笔墨特征，能在不看摹本的前提下把临摹的作品完美地画出来，就像我们读了诗文，能把诗文背诵出来一样。背临是对对临的检验和考核。

4. 讲究意临

意临是更高境界的临摹，是指在对临的基础上，通过熟练背临后，创作出与摹本极为"形似"的自己的作品。"形似"是意临的基本要求，"神似"则是临摹创作的最终追求。

第二节　山水画写生

写生是学画者走向生活、观察自然、检验技法、积累创作素材的重要环节，也是熟悉绘画对象，提高绘画水平的必由之路。写生的目的是培养观察世界、认识世界和表现世界的能力。

一、写生的常用方法

山水画写生主要有速写、水墨写生、默写（观察后写生）三种方式。

1. 速写

速写是一种快速的写生方法。其目的是快速地把看到的景物记录下来，为之后的创作留存素材、底稿和提示。

山水画速写根据其所要记录的内容，分为形象记录和意境两大类。

如果需要记录的是意境，则应把所见景物的主体和画者的思想情感用最简练的线条表达出来，而不是去刻画景物和无关紧要的细节。

如果需要记录的是景物的形象，则应以景物中的物象为主要的记录内容，应把物象的主要特征描绘下来。特别是一些素材类的速写，可采用放大、详写等方法对景物的局部进行刻画。

无论是形象记录速写还是意境记录速写，为了节省时间，都不必对主题以外的内容多花笔墨，都应以最简单的线条进行粗略概括，要尽量减少过多的细节描绘。

山水画速写应该使用毛笔来画。用毛笔的好处是既可强化对毛笔的驾驭能力，更能充分发挥毛笔线条粗细、干湿、疏密、虚实的变化性能，使速写画面的线条丰富多彩。以记录为目的速写也可以用铅笔、钢笔和炭笔代替毛笔来画，还可以同时用手机或相机拍照来辅助记忆现场的实景。

2. 水墨写生

水墨写生在山水画写生中最为重要，也是在"师古人"的基础上把学到的山水画传统技法进行升华的最关键的训练项目。水墨写生是直接用毛笔和水墨在宣纸上面对自然万物进行写生，是一种最直接与大自然进行交流的方式。

水墨写生是山水画创作中必不可少的重要环节。山水画写生不是为了收集素材，更不是为了记录客观物象，而是"师造化"。此即以大自然为师，通过对大自然真山真水的研究、体察，检验传统技法、融入自己的情感，激发创作激情，提取新的创作题材，酝酿新的创作构思。

我们知道，山水画意境的营造和传达，画家的情感抒发和流露，都是通过笔墨来呈现的。对于写生来说，掌握和运用山水画的传统笔墨技法是最基本的要求。只有在笔墨技法方面有了一定的驾驭能力之后，才能进而到真山真水中去写生，向大自然学习。

初学山水画，水墨写生时要多尊重对象，要多注意观察对象的特点，体验尽量充分些。写生的开始阶段，我们对自然的感受往往感性成分会多一些，但当我们坐下来对景物仔细观察一段时间后，理性分析的能力就会得到提高。在写生过程中，还要放下"师古人"的那种忠于古人技法的临摹方法，要把忠于古人技法换成忠于现实世界。忠于现实世界不是照搬现实世界，要善于从观察的现实世界中挖掘出新的表现技法，即所谓"外师造化，中得心源"，这样才能通过写生把大自然的自然美提升到艺术美。

3. 默写

山水画写生的默写是一种非实时的写生，是指凭借记忆力把观察到的景物在事后默画出来。

在写生过程中，我们经常会遇到在观察位置无法架起画板进行实地写生的情况，或者在乘船、乘车过程中发现感兴趣的某景某物而来不及取出笔墨进行速写，在这样的情况

下，只能凭借自己的观察力和记忆力，事后默写了。现代社会智能手机几乎人手一部，大多有照相和摄像功能，我们可以充分利用手中的手机或相机，把感兴趣的某景某物抓拍下来，在默写时提供参考。

二、写生的步骤

1. 选景观察

在某一位置对着景物进行实地水墨写生，称为水墨对景写生。

水墨对景写生先要大致了解写生对象的大环境，要从不同侧面、不同角度多作观察，尽可能找到一个合适的角度，使看到的写生对象的特点和典型性能够充分地展现出来。

选景是山水画写生的一个重要步骤，在包罗万象的自然景物面前，我们要独具慧眼来确定所要表现的景物。

2. 立意构思

自然景物在画家的意境创造中，或显以雄浑，或显以清幽，或显以静，或显以萧瑟，故中国山水画的意境是"受之于眼，游之于心"的心灵感悟的产物，是画家物我相融的结果。

在山水画对景写生中，立意构思往往是与观察同时进行的。我们在观察景物对象的过程中，脑子里就已经开始构思立意了。我们面对自然万物，往往会觉得无从下手，故写生的关键在于要先立意，因为立意的高低和好坏直接关系到作品品位的高低和好坏，因此要"意在笔先"、以意统笔，讲究"取用"和"舍弃"的关系。

3. 行笔落墨

写生是人与自然的对话交流，自然能充分激发人的想象力和创造力。在写生过程中，我们根据景物对象，出于对画面的需要，可以不断地生发、取舍和虚实处理，着力于画面意境的营造。当然画中意境的营造，需要通过笔墨表现能力和意匠加工手段，则可以面对各种山川景物，独到地进行艺术表现，就连一些不起眼的景物，也可通过艺术加工使其得到升华。

三、写生的要求

1. 构图

构图也叫章法，在谢赫的"六法"中称为"经营位置"，顾名思义，构图就是怎样把自然景物安排到有限的画面空间中去的学问。在有限幅面的宣纸平面上，山川景物的布置与组合是否妥当，是否符合绘画艺术形式美感的构成规律，是否符合意境创造的需要，是一幅作品成败的基础。

在写生时，面对的自然景物是繁杂而纷乱的，首先就要进行构图。这就需要我们能从大局着眼，并对物象进行整体的布局和处理，要用简练概括的手法对繁乱的景物进行艺

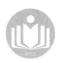

图6-1　艺术归纳的效果

术上的归纳, 如图6-1所示。常用的写生构图采用"之、甲、则、由、须"五字法构图。当然, 自然界变化万千, 并不是这五个字的形状能概括的。我们在吸收、借鉴传统的同时, 要到自然中去, 多进行山水画写生, 在大自然的万千变化中去寻找和发现新的表现形式。

2. 取舍

在山水画写生创作中, 取舍更为重要。自然景物不可能按照我们的主观需要来形成和生长, 所以在进行立意构图时要根据艺术创作的需要, 对入画的景物进行取舍。对于写生来说, 所谓"取"就是把观察到的符合立意构图要求的景物进行必要的艺术处理后画下来, 所谓"舍"则是对与立意构图要求不符的景物进行归纳、简化、缩小甚至舍弃。

对于初学山水写生的人来说, 面对纷繁杂乱的自然景物进行写生, 从立意构思开始到具体作画, 处处会遇到取舍问题。中国近现代国画家黄宾虹说:"对景作画, 要懂得'舍'字; 追写状物, 要懂得'取'字。舍取不由人, 舍取可由人, 懂得此理, 方可染翰挥毫。"

所谓"舍取不由人", 是指对客观景物的形象进行艺术化处理时不能丢失事物的本质, 即不可妄为。所谓"舍取可由人"则是说在写生中对有意义的、形态生动的和能给观画者留下深刻印象的景物, 可根据需要进行取舍处理, 使之具有典型性。

图6-2　写生中取舍的应用

　　山水画写生中的取舍考验写生者对事物是否具有高度的概括能力。面对纷繁的自然景物，要根据立意的需要，把最突出、最能传情达意的物象提炼出来，如图6-2所示。

　　3. 结体

　　"结体"一词原是中国书法艺术的一个术语。中国的书法艺术概括起来有三个要素，即：笔法、结体和章法。其中，结体研究的是汉字的间架结构，包括如何安排汉字中笔画的长短粗细、位置高低、偏旁的宽窄以及字的形体，使汉字体现其形体美。

　　构成汉字的是字的笔画，而构成山水画的则是用毛笔画出来的各种类型和形态的点、线、面，这些不同形态的点、线、面的画法都是古代山水画家的智慧结晶和辉煌成就，且都赋予了不同的名称。比如，面对土山、坡、岭，创造出来的表现手法称为披麻皴；面对土、石结合的山岭，创造出来的表现手法称为豆瓣皴；面对坚硬石山，创造出来的表现手法称为斧劈皴；面对向上长势的寒林树木树枝，创造出来的表现手法称为鹿角出枝法；面对向下长势的寒林树木树枝，创造出来的表现手法称为蟹爪出枝法等。这些表现手法的不同名称就像汉字横、竖、撇、捺那样，已经成为山水画创作的画法符号。

　　当"结体"一词被引入山水画后，是指如何用山水画特有的画法符号来表现自然景

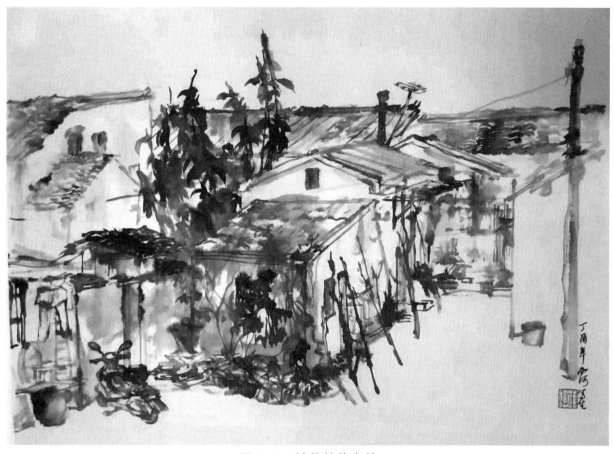

图 6-3 神似的艺术美

物，并使之组合成体，这就是我们山水画里通常所说的"结体"。在山水画写生创作的过程中，我们面对自然景物时，不像西画那样进行形似的刻画，而是写意地将它们转换成不同的画法符号来组合成体，并使组合成体的景物画面具有神似的艺术美，如图 6-3 所示。

4. 笔墨处理

笔墨处理是山水画写生的最重要内容，它涉及山水画的笔法应用。笔法被称为中国画技法的精髓，也是运笔的法度。笔既是画的骨干，又是墨的筋骨，用墨、用水的精妙与否也离不开用笔的好坏。

山水画作画运笔时，起笔、收笔、中锋、侧锋、藏锋、露锋、转折、提按、疾徐等不同的笔法会产生不同的墨线特征和质感。中锋运笔，是指运笔过程中笔锋始终在线条的中央运行，画出的线条圆浑、饱满、有力度，是笔法中表现力最强的运笔方式。侧锋是指笔的锋芒偏向一侧，画出的线条一面光一面呈锯齿形，有生辣、劲健之感。藏锋是指笔锋入纸时，笔轻微地先作反方面的回调，使笔尖入纸时隐在笔中，藏锋笔痕圆润、不露锋芒。露锋是指笔锋落纸后顺势而行，锋芒外露。

运墨要讲层次，有光彩，求变化，如图 6-4 所示。用笔用墨主要以用笔为主，墨的光彩、层次变化也要靠运笔来完成，这才能达到深厚的效果。墨阶大体可分为焦、浓、重、

淡、清五个色阶。山水画中往往是多种墨色同时使用和复加，用墨之法，还在于干湿互用，浓淡相宜，有变化，切忌板结。

图 6-4　运墨的层次

第七章　山水画大师画技

第一节　晋、隋、唐、五代山水画大师

一、东晋山水画大师顾恺之

1. 顾恺之生平概略

顾恺之（约346—409），字长康，是中国东晋时期的画家，江苏无锡人。顾恺之多才，工诗赋，善书法，被时人称为才绝、画绝、痴绝，著有《画论》《魏晋胜流画赞》和《画云台山记》三本著作。在绘画理论方面，顾恺之提出了"传神写照、尽在阿堵中""以形写神""迁想妙得"等观点，对中国画特别是山水画的发展影响很大，被后人尊为山水画祖。

顾恺之学画师从卫协，但有自己的变化。顾恺之的画笔迹周密，紧劲连绵，其笔法遒劲爽利，善用铁线描来刻画人物。他在山水画方面，造型、布局六法俱全。顾恺之与师承他的南朝（宋）陆探微、（梁）张僧繇并称六朝三杰。

2. 顾恺之的代表作

顾恺之的画迹甚多，但真迹没有保存下来，流传下来的大多是后人的摹本。其中具有代表性的作品之一是《洛神赋图》，如图7-1所示。

原《洛神赋图》为设色绢本，幅面纵向为27.1厘米，横向为572.8厘米，是顾恺之根据三国时期著名文学家曹植《洛神赋》创作的有多个故事情节的长卷。

《洛神赋图》被称为中国十大传世名画之一，原图已丢失，流传下来的是四个摹本，分别藏于中国辽宁省博物馆、中国北京故宫博物院、中国台北故宫博物院、美国弗利尔艺术博物馆。

《洛神赋图》富有诗意地表达了原赋的意境。原赋中对洛神的描写，如"翩若惊鸿，婉若游龙"等，以及对人物关系的描写，在画中都有出神入化的体现。此画用色凝重古朴，作为衬托的山水树石均用线勾勒，而无皴擦，与画史所记载的"人大于山，水不容泛"的时代风格吻合，体现了早期山水画的特点。

图 7-1 《洛神赋图》

二、隋朝山水画大师展子虔

1. 展子虔生平概略

展子虔（约 545—618），是有画迹可考的隋代绘画大师，汉族，渤海（今山东滨州）人，历经东魏、北齐、北周、隋朝。到了隋朝，他被隋文帝召入朝中封为朝散大夫，后又晋升为帐内都督，直至告老还乡。

展子虔在中国绘画史上占有重要地位。他与东晋、南北朝的顾恺之、陆探微、张僧繇并称为唐以前四大画杰。展子虔的绘画题材广、手法多，擅画山水、台阁、车马、人物、道释等，画笔精妙，尤其在山水画的研究方面成就突出，创立了"青绿山水"的绘画形式，被后人誉为青绿山水的鼻祖。

2. 展子虔的代表作

展子虔曾为许多寺庙画过佛教壁画。据后世画史典籍记载，他的画作题材十分广泛，但保存下来的极少。

《游春图》是展子虔的传世作品，现藏于北京故宫博物院，是我国现存最早的一件山水画卷，是青绿山水画法的一件典型作品，如图 7-2 所示。

《游春图》采用俯视法取景以表现山川的美丽和辽阔，给人一种"人在山中游，马在道上走，岸边有桃花，水中有行舟"的立体感。此画是中国山水画进入"青绿重彩，工细巧整"阶段的标志之作。

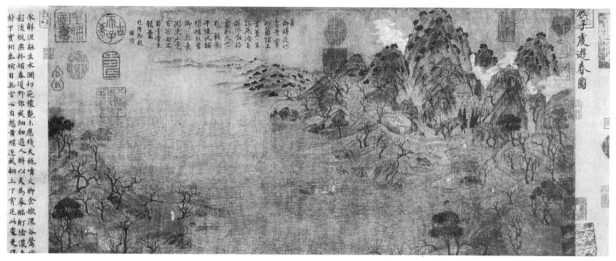

图 7-2 《游春图》

三、唐朝山水画大师王维、李思训

1. 王维、李思训生平概略

王维（701—761），唐代诗人、画家，字摩诘，原籍祁（今山西祁县）。王维出身于世家豪门，自幼多才，21 岁考中进士，任大乐丞，最高官职为尚书右丞。

王维不但是卓越的文学家、诗人，而且是出色的山水画家，他笔下的山水景物神韵独具、意境悠远。王维对山水画的最大贡献是开创了诗情画意的境界，北宋苏轼赞他的诗画是"诗中有画，画中有诗"。王维的画正好符合文人士大夫超然的情怀，开启了文人画的传统。明代董其昌把山水画分为南北两宗，并推崇王维为"南宗之祖"，认为"文人之画，自王右丞始"。他的另一成就是"始用渲淡，一变勾斫之法"，即创立了破墨技法用以表现山石的层次和阴阳向背，这种渲染之法丰富了画面的层次与表现力。

据史料记载，王维的画作颇丰，传世画作有《辋川图》《雪溪图》《孟浩然马上吟诗图》《雪山图》等，但流传下来的真迹极少，大多为摹本。王维还著有《山水论》《山水诀》《王右丞集》等绘画理论著作。

李思训（653—716），字建睍，陇西成纪（今甘肃天水）人，唐宗室成员，以战功闻名，唐玄宗时封彭国公，官至右武卫大将军。

李思训善书法、精丹青。唐朱景玄在他编撰的《唐朝名画录》中称李思训的绘画"格品高奇，山水绝妙，鸟兽、草木，皆穷其态"，是"通神之佳手也，国朝山水第一"。由于他当过将军，因此世人称李思训的山水画为"李将军山水"，称他的儿子李昭道为"小李将军"，他们都是唐代杰出的大画家。

李思训的山水画师承隋代画家展子虔的青绿山水。他的青绿山水笔墨精研、用笔遒劲工整、设色富丽浓烈，形成了"金碧山水"的画风。唐代的水墨山水和李思训的金碧山水都为后世山水画的发展奠定了基础，并获得后世好评。明代董其昌把李思训的山水画

推为"北宗之祖"。

据史料记载，李思训的作品不少，例如在《宣和书谱》中可查到的就有《山居四皓图》《春山图》《江山渔乐图》等十七幅，但由于年代久远，流传至今的真品极为罕见。

2. 王维、李思训的代表作

《辋川图》是王维山水画的代表作之一，收藏在日本圣福寺的《辋川图》是唐人的摹本，如图7-3所示。

王维中年后开始迷上佛教，晚年时在终南山脚下安了家，就在终南山麓的辋川，即今日陕西省蓝田县的辋川镇。王维与同在辋川的田园诗人裴迪关系密切，他在此地把与裴迪闲暇时唱和的二十首诗整理成《辋川集》，并将《辋川集》所说到的景象全部描绘在清源寺大堂的墙壁上，即《辋川图》。此图在城市风景园林的历史上，也有非常重要的意义。

图7-3 《辋川图》

《江帆楼阁图》是李思训山水画的代表作，如图7-4所示。

《江帆楼阁图》描绘的是游春情景，是李思训以"青绿山水＋金碧山水"创作的传世山水名作。该画构图章法严谨，以山之一角衬托浩瀚江波，以树之青翠欲滴，烘托沁人心脾的清凉，运用散点透视法，聚万千景象于一纸之上。画家采用先勾线再填色的方法，用粗细、转折略带方笔的墨线勾勒山石轮廓，曲折多变地表现丘壑的变化，熟练地表现出前后远近的空间透视。为了突出重点，画家在墨线转折处勾以金粉提示，所谓"青绿为质，金碧为纹""阳面涂金，阴面加蓝"的色彩运用，很好地表现出山石的阴阳向背及质感，产生了金碧辉煌的装饰效果，如图7-5所示。

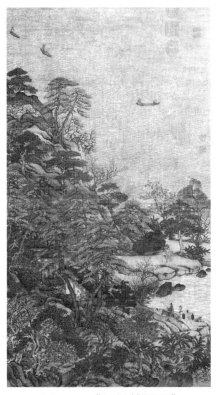

图7-4 《江帆楼阁图》　　　　　　　图7-5 《江帆楼阁图》局部

四、五代山水画大师荆浩、关仝

1. 荆浩、关仝生平概略

荆浩（约850—911），五代后梁画家，字浩然，沁水（今山西沁水）人，一说是河南济源人。

荆浩山水画师从张璪。为躲避唐末战乱，他隐居太行山洪谷，自号洪谷子，悉心研究山水画艺术。荆浩作画注重师法造化，注重对真山真水的体察，常携笔摹写太行山的奇峰异峦、长松古树，创作了不朽名画《匡庐图》，完成了著名的山水画论经典著作《笔法记》，提出了气、韵、景、思、笔、墨的绘景"六要"，为山水画的创作制订了原则和标准，被后世长期遵循和应用。

荆浩对山水画的贡献还在于总结了唐朝的山水画技法并立志加以发展。他总结说："吴道子有笔无墨，项容有墨而无笔，吾当采二子之所长，成一家之体。"荆浩作画吸取了北方山水雄峻之气格，善于表达北方雄伟的山川风貌，把唐朝时期发明的"水晕墨章"技法融入自己的创作技法，使山水画技法有了新的发展和突破。他的山水画特点是"有笔有墨，水晕墨章"，勾皴之笔坚凝挺峭，表现出一种高深回环、大山堂堂的气势，被誉为北方山水画派之祖。

关全（约907—960年），长安（现陕西西安）人，五代后梁时期的杰出画家，与荆浩、董源、巨然并称为五代、北宋期间的四大山水画家。

关全的山水画师法荆浩，是荆浩画派的继承者，并青出于蓝胜于蓝，在山水画的立意造境方面超越了荆浩，形成自己独特的风格，其特点是"笔愈简而气愈壮，景愈少而意愈长"。关全的山水画大多表现关中、陕西一带山川的雄伟气势，被后人称为"关家山水"。

2. 荆浩、关全的代表作

荆浩山水画的代表作之一是《匡庐图》，画长185.8厘米，宽106.8厘米，水墨绢本，如图7-6所示，图上有南宋高宗皇帝赵构亲笔"荆浩真迹神品"六个字，真迹现藏于中国台北故宫博物院。

图7-6 《匡庐图》　　　　　　　　　图7-7 《匡庐图》局部

　　此图从构图布局上来看，在画轴的中线上不像常规那样将近、中、远的景色全部集中表现，而是将近景的松、石等景物置于画面右下角，中间置放广袤的水域，不仅给人开阔的视野，还隔开了左上方的远景大山。荆浩将崇山峻岭、飞流的瀑布、环绕的烟雾和坐落在山间的小屋巧妙地集中在一起，如图7-7所示，既显现出了山水的气势磅礴，又道出了北方风水的壮观，层次感十足。

　　《关山行旅图》是关仝的代表作之一，水墨绢本，画长144.4厘米，宽56.8厘米，如图7-8所示，真迹现藏于中国台北故宫博物院。

　　《关山行旅图》画面上峰峦叠嶂、气势雄伟，深谷云林处隐藏着古寺，近处则有板桥茅屋，来往旅客商贾如云，再加鸡犬升鸣，好一幅融融生活图，如图7-9所示。此画布景兼"高远"与"平远"两法，树木均为空枝无叶或有枝无干，用笔简劲老辣，笔到意到心到，构图与意境之美交融。此外，画家在落墨时渍染生动，墨韵跌宕起伏，足见关仝山水画艺之精深。据宋人记载，关仝不善画人物，画中人物多请胡翼代为绘制。胡翼，字鹏云，五代画家，主要活动于后梁之际，善画佛道人物，也能画楼台车马，亦精于摹古。

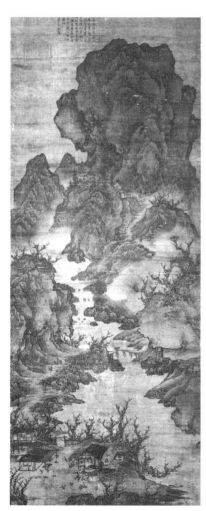

图7-8 《关山行旅图》

图7-9 《关山行旅图》局部

第二节　宋、元山水画大家

一、北宋两大家：李成、范宽

1. 李成、范宽生平概略

李成（919—967），唐宗室后裔，字咸熙，号营丘，原籍长安（今陕西省西安市），中国五代及北宋画家。

李成山水画师承荆浩、关仝，后以自然为师，形成了自己清旷、温秀的画风。李成擅画郊野平远旷阔之景，画法简练，笔势锋利，好用淡墨，有"惜墨如金"之称。李成的作品多为北方景色，勾勒不多，皴擦甚少，画山石好像卷动的云，后人称这种技法为"卷云皴"。

范宽（约950—1032），又名中正，字中立，陕西华原（今陕西铜川耀州区）人，宋代著名的北方山水画派大师。他的艺术成就与李成齐名，两人虽然画风迥然不同，却都为山水画做出了重要贡献，是宋代较有影响的两位大画家，对后世影响很大。

范宽早年学画师从荆浩、李成。后来逐渐觉得"与其师人，不若师诸造化"，于是对终南山、太华山（华山）长期观摩写生，终成山水画北方画派之主流画家。他的作品气魄雄伟、意境浩莽，用笔雄劲、浑厚，笔力鼎健，墨韵浓厚、滋润。

2. 李成、范宽的代表作

《晴峦萧寺图》是李成山水画的代表作之一，绢本，淡设色画，如图7-10所示，现收藏于美国纳尔逊—阿特金斯美术馆。

此画全景构图，高山峻岭，深沟巨壑，气势磅礴。近景以深远法为之，硬毫浓墨勾轮廓，以淡墨或重墨短直线顺山石结构皴出纹理，复以干松笔墨擦之，淡墨染阴处，阴阳昭然。流泉一波三折，茅屋数间，错落有致。中景以平远法为之，三四座小岗穿插交错。萧寺楼塔以界画为之，藏露结合，令人遐思。远景以高远为之，两峰拔地而起，小山相揖顾盼。峰峦以浓墨、重墨或淡墨勾轮廓，山脚少皴或无皴，因而有云烟升腾之感。流瀑飞泉用不同墨色烘托而出，远山没骨为之。

《溪山行旅图》是范宽山水画的代表作之一，水墨，绢本，长206.3厘米，宽103.3厘米，如图7-11所示。此画收藏在中国台北故宫博物院。

《溪山行旅图》气势雄伟，具有北方山水画派雄伟峻厚的特点。整幅画采用大山大水的全景构图法，把画面分为上、中、下三段，表现了前、中、后不同的景色。由于此画采用散点透视，所以从远、近、侧、正视觉角度观察到的内容虽各有不同，但却浑然天成地组合成一个画面展现在我们的眼前。图中远处的巍峨巨石，近处山壁岩墙上的特殊纹理，右侧的一缕涓瀑和右下角的一行马车行队表现出了范宽构图的巧妙。画面中细致刻画的山

石、树木以及瀑布垂直而下直至幽暗深谷所晕出的如雾气一般的墨彩幻化，无不体现出范宽用笔用墨的精湛。更巧妙的是右下角马车行队的右方有一棵树，其分岔的"横 Y"形枝干下方有一个缺口可见范宽的落款签名，如图 7-12 所示。

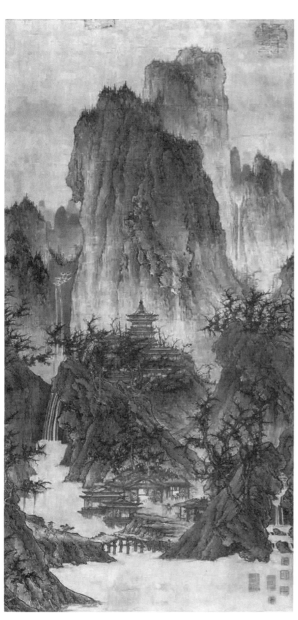

图 7-10 《晴峦萧寺图》

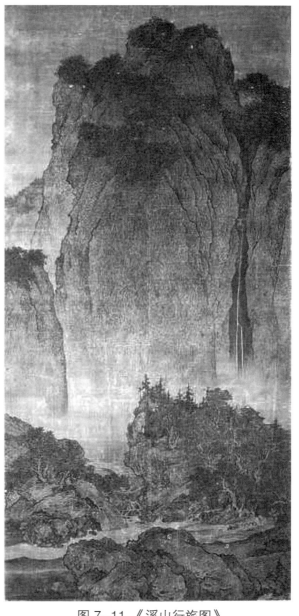

图 7-11 《溪山行旅图》

图 7-12 《溪山行旅图》局部

二、南宋四大家：李唐、刘松年、马远、夏圭

1. 李唐、刘松年、马远、夏圭生平概略

李唐（1066—1150），字晞古，河阳三城（今河南孟州市）人。宋徽宗时期入翰林图画院待诏，南渡后以成忠郎衔任画院待诏。与刘松年、马远、夏圭并称"南宋四大家"。李唐擅画山水、人物，早期师法李思训，继承了荆浩、关仝、范宽、董源等诸家技法，并经研究、提炼，创立了"大斧劈"皴法。他的山水画气魄雄伟、笔墨峭劲，画出的山石石质坚硬，很有立体感，成为南宋山水新画风的标志，对后世很有影响。

刘松年（约 1155—1218），号清波，钱塘（今浙江杭州）人，南宋孝宗、光宗、宁宗三朝的宫廷画家，为"南宋四大家"之一。刘松年画学李唐，工山水、人物、界画，画风清丽严谨，设色典雅，界画工致。山水画继承董源、巨然风格，常画西湖，多写茂林修竹，在技法上将李唐的"斧劈皴"变为小笔触的"刮铁皴"。

马远（1140—1225），字遥父，号钦山，祖籍河中（今山西永济），出身绘画世家，南宋光宗、宁宗两朝宫廷院体画家，为"南宋四大家"之一。马远的山水画艺术成就突出。他师法李唐，善用健硬的斧劈皴描绘峭拔雄奇的山体。他的山水画布局简妙、笔法雄奇、线条硬劲、水墨苍劲、意境深远。他在构图上突破了"全景式"构图的传统，善用以偏概全、小中见大的手法，通过只画山之一角、水之一溪或半边景物来表现广大的空间，这种新奇而别致的构图方式被世人称为"马一角"。

　　夏圭（1180—1230），字禹玉，钱塘（今浙江杭州）人，南宋宁宗时期任画院待诏，获皇帝赐金带的荣誉，为"南宋四大家"之一。夏圭的山水画师法李唐，又吸取范宽、米芾、米友仁等诸家长处创立了自己的个人风格。他的水墨技法淋漓苍劲、墨气袭人。在山石的皴法上，他不但善用秃笔带水作大斧劈皴，还创立了泥里拔钉皴，即先用水笔淡墨扫染，然后趁湿用浓墨皴，以形成水墨浑融的特殊效果。其构图特点是焦点集中、空间旷大、近景突出、远景清淡。因为他喜欢采用一角、半边构图形式来表现广阔、旷远的空间，后人戏称他为"夏半边"。

　　2. 李唐、刘松年、马远、夏圭的代表作

　　《采薇图》是李唐山水画的代表作之一，绢本，淡设色，长 91.0 厘米，宽 27.5 厘米，如图 7-13 所示，现藏于北京故宫博物院。

　　《采薇图》是一幅历史题材的绘画作品，是以商朝灭亡而伯夷、叔齐"不食周粟"，隐居首阳山采薇（野豌豆）度日最终饿死的故事为题而创作的。画面的气氛肃穆、凝重、萧瑟。最前面的一松、一枫相对而立，树干奇崛如铁、挺拔坚硬，向人示意着枫树的耐寒与苍松的不凋。在细节处理上，李唐也是颇具匠心，将画面营造成一派荒芜寂静的场面。此地不在周朝的辖治之内，这里的野菜、野果也不是周朝土地上生长的。这更使画中人物有了一种怡然自得、随遇而安的情致。虽然这是一件以人物为主题的作品，但画中的山、石、树木占有很大比例。整幅画笔势迅急沉稳，质感强烈，给人以痛快酣畅之感。

图 7-13　《采薇图》

　　《四景山水图》是刘松年山水画的代表作之一，绢本，设色画，现收藏于北京故宫博物院。

　　《四景山水图》分春、夏、秋、冬四段，如图 7-14 所示。在这四段画中，刘松年将文士、官员的悠闲、优雅的日常生活情景和杭州西湖优美的四时山水、园林景致结合在一起，表现出南宋中晚期特定的人文精神风貌和杭州西湖贵族庭园的四季景色。其中春景画的是堤边庄院春意盎然，人物的描绘像是踏青归来。夏景画的是湖边的水阁凉亭，夏日炎炎，主人端坐中庭纳凉观景。秋景画的是老树经霜朱紫斑斓，秋高气爽，一老者独坐喝茶养神，一派闲情逸趣。冬景画的是湖边四合庭院以及白雪皑皑的户外景色，桥头一老翁冒

雪骑驴出门,莫非要踏雪寻梅?真有闲适之趣。《四景山水图》的构图十分注意黑白对比、动静对比、疏密对比、虚实对比等。园林设计上也是"因其自然,辅以雅趣"。他在用笔方面,比李唐更加秀润精细。画中既有李思训的青绿画法,也有董、巨的"淡墨轻岚"的水墨画法,远山以淡染为主,近处山石用小斧劈皴和刮铁皴来表现,显现出刚毅中蕴含的滋润。

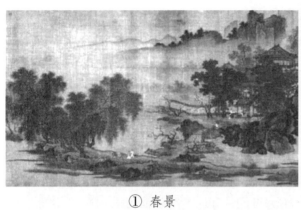
① 春景

② 夏景

③ 秋景

④ 冬景

图 7-14 《四景山水图》

《踏歌图》是马远的传世名作,绢本,设色画,长 192.5 厘米,宽 111.0 厘米,如图 7-15 所示,现收藏于北京故宫博物院。

《踏歌图》上半部分描绘的是仙山、仙境,下半部分描绘的是雨后天晴的南宋京城临安郊外丰收之年农民在田埂上踏歌而行的欢乐情景。画面内容看起来像是一幅山水画,其实是一幅风俗画。马远将几乎没有关联的一雅一俗景象协调地统一在同一画面里,营造出了既安静闲适又愉悦轻松的画面。

《烟岫林居图》为《宋元集锦册》之一,是夏圭山水画的代表作之一,纨扇,绢本,水墨画,纵 25.0 厘米,横 26.1 厘米,如图 7-16 所示,现藏于北京故宫博物院。

《烟岫林居图》的构图是夏圭惯用的"半边式"结构,左边奇峰突起,右边一片空荡,云雾掩映,使人产生云天苍茫、辽阔

图 7-15 《踏歌图》

无际的感觉。此图总体安排是上部疏、远，墨色轻淡，下部密、近，墨色浓重，双勾法画树干，浓墨攒笔随意点染树叶，层次分明、笔简意浓。远山及坡地主要用浓淡墨色晕染，很少用笔皴擦，将山、石的立体感和质地感以及烟云变幻莫测的动态感表现得恰到好处。

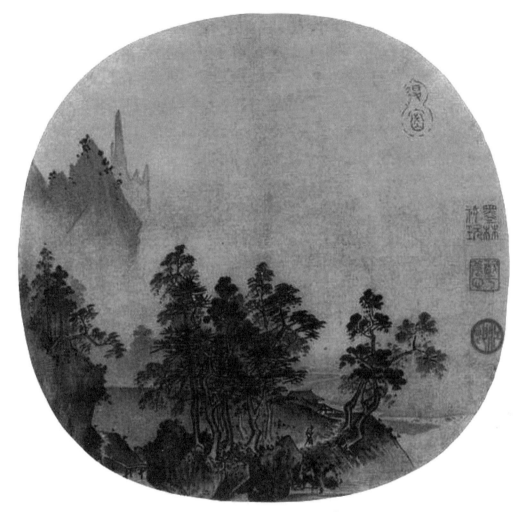

图 7-16　《烟岫林居图》

三、元画领袖赵孟頫

1. 赵孟頫生平概略

赵孟頫（1254—1322），宋朝宗室后裔，字子昂，号松雪道人，汉族，浙江吴兴（今浙江湖州）人。宋末任真州司户参军，进入元朝后受元世祖忽必烈赏识，授兵部郎中，后累官翰林学士承旨、荣禄大夫，死后追封魏国公、谥文敏。赵孟頫集书法家、画家、诗人于一身，在绘画方面工笔、水墨、写意、设色无所不精，与钱选等人同称"吴兴八俊"。

史书记载赵孟頫学画之初曾师从钱选。山水画主要师法董源、巨然和李成、郭熙。他博采众长、自创新格。在绘画理论方面，他提出"画贵有古意"，冲击了宋代以来院体画柔媚、纤细的画风。明代史学家王世贞评论说："文人画起自东坡，至松雪敞开大门。"他

还提出"云山为师"的口号，提倡写实，对文人画中的"墨戏"陋习进行了批评，确立了文人画在画坛上的地位。赵孟頫是书法家，他根据"书画同源"的思想，将书法运用于绘画，形成了书法和绘画相结合的"书画"，融诗、书、画于一体，开创元代新画风，被后人称为"元人冠冕"。他的绘画与书法对后代影响深远。

2. 赵孟頫的代表作

《水村图》是赵孟頫山水画的代表作之一，纸本，水墨山水，长120.5厘米，宽24.9厘米，其局部如图7-17所示，真迹现藏北京故宫博物院。

《水村图》是赵孟頫为友人水村居士钱德钧所作，描绘的是水村居士居住地江南水乡的景色。此图在构图方面采用远、中、近全景式构图，以平远结合深远展现。近景描绘一小角坡岸，以数株杂树和芦苇为点缀。远景描绘连绵起伏的南方低矮小山丘，宁静幽远地横卧在水雾中。中景则是浩渺的水乡风景，渔舟、沙渚、飞鸟，一派世外桃源的景致。在技法方面，他采用由五代董源开创的适合表现江南山丘的披麻皴，没有采用宋画惯用的卷云皴、斧劈皴。画面用松秀的干笔勾画、皴擦，其韵味含蓄、丰富，意境清旷、苍秀，标志着赵孟頫山水画新画风的成熟和对元代新画风的引领。

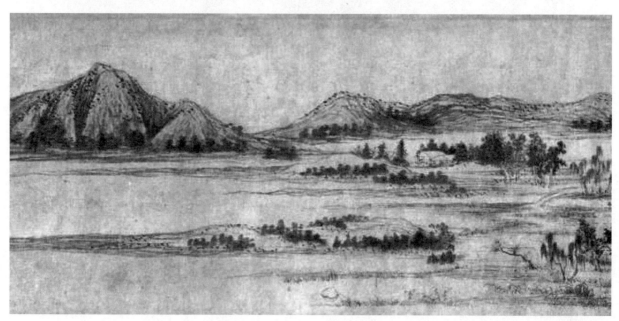

图7-17 《水村图》局部

四、元四家：黄公望、吴镇、王蒙、倪瓒

1. 黄公望、吴镇、王蒙、倪瓒生平概略

黄公望（1269—1354），字子久，号一峰、大痴道人等。浙东平阳人，元代画家、书法家，与吴镇、王蒙、倪瓒并称元四家。黄公望50岁开始画山水，师法赵孟頫、董源、巨然、荆浩、关仝、李成等。其画注重师法江山名胜，常去虞山、三泖、九峰、富春江等地写生，还将书法中的草籀笔法用于绘画。黄公望善画水墨、浅绛，淡墨干皴，苍润浑厚，

画风自成一家，被誉为元四家之首，其画风对明清山水画影响很大。

吴镇（1280—1354），字仲圭，号梅花道人，浙江嘉兴人，元代画家、书法家、诗人，元四家之一。吴镇一生隐而不仕，"饱则读书，饥则卖卜"，反对以画谋财，孤高自傲、贫寒终生，借助笔墨山水抒发才情。吴镇的山水画创作师法董源、巨然。他青年时期广游杭州、太湖一带，善画江南的山川和水乡风景，喜画以渔为题材的山水画，创作的山水画平淡天真、苍茫浑厚。在技法上，吴镇继承了董、巨平远构图和披麻皴法，淡墨皴擦，浓墨点苔。创造性地发展了平远、深远的构图方法，其一水二岸式，即近景土坡、远景山峦、中景水面的构图法，非常契合元代文人画家平淡、与世无争的心境，很受文人画家的青睐。

王蒙（1308—1385）字叔明，号黄鹤山樵，浙江吴兴（今浙江湖州）人，元四家之一，赵孟頫的外孙。元末弃官后隐居临平，明初出任泰安知州，后因涉案死于狱中。王蒙山水画直接受赵孟頫影响，他从小跟随舅舅赵雍、赵奕学画，后师法董源、巨然，集诸家之长，创自家风格。在技法上自创牛毛皴、解索皴和水晕墨章，丰富了国画技法。

倪瓒（1306—1374），字元镇，号云林，江苏无锡人，元末明初画家、诗人，著有《清閟阁集》一书。倪瓒年轻时好学，醉心研读家中藏书，潜心临摹家中名画。中年后以僧人自居，广泛与有才气、有名望的和尚、道士、诗人以及赵孟頫等画家交往。晚年时画技成熟，漫游太湖四周，领悟了太湖山光水色清幽秀丽的本质，创造了平远取景、景物简致、疏林坡岸、浅水遥岑等新的构图形式。他创新采用侧锋干笔作皴的技法，名曰折带皴。倪瓒晚年创作的《松林亭子图》《渔庄秋霁图》等作品对明、清绘画界影响巨大、享誉极高。

2. 黄公望、吴镇、王蒙、倪瓒的代表作

《富春山居图》是黄公望代表作之一，纸本，水墨画，长636.9厘米，宽33.0厘米，完成于1350年，为中国十大传世名画之一。

《富春山居图》以长卷的形式表现了黄公望长期居留并观察领略的优美的富春江山水。画面中山峦起伏，水流迂回，有村落，有平坡，有草亭，有水阁，有渔舟一二点缀其间。打开长卷浏览画面，人会产生"景随人迁，人随景移"的感觉，仿佛身临其境，心情舒畅。在笔墨技法方面，作者几乎运用了所有的表现手法。他画山峰多用披麻皴，干净利落、自由活泼；画树近者用笔苍老秀润，远者平行用米点，墨色层次丰富，透明而凝重，又能"以简驭繁"，做到全卷高度统一。

《富春山居图》原画画在六张纸上，接裱成一幅长卷。它自诞生以来经历了600多年的坎坷历程，被烧成了两段，前段较短，后人称它为《剩山图》，现收藏在浙江博物馆，如图7-18a所示，后段较长，后人称它为《无用师卷》，现藏于中国台北故宫博物院，如图7-18b所示。

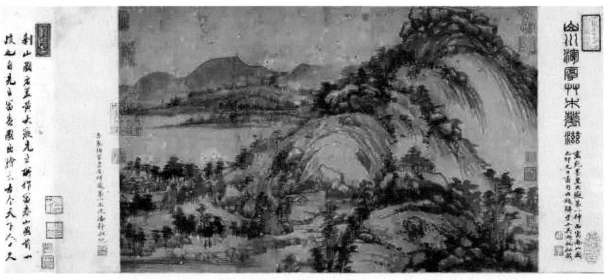

① 《剩山图》

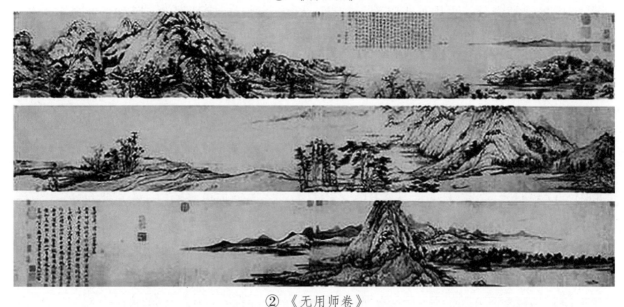

② 《无用师卷》

图 7-18 《富春山居图》

《秋江渔隐图》是吴镇山水画的代表作之一，轴装绢本，纵 189.1 厘米，横 88.5 厘米，现藏于中国台北故宫博物院，如图 7-19 所示。

吴镇喜欢画以渔为题材的山水画，这与他一生隐而不仕有关。中国古代文人士大夫常把渔、樵、耕、读的隐士生活看作理想的生活方式，其中"渔隐"更是一种源远流长的隐居传统，也是吴镇画《秋江渔隐图》的心志。这可从《秋江渔隐图》的构图和布局中看出：画家在高远与平远相结合的画面中，近景画了挺秀苍润古松下的数幢楼阁，中景画了高崖斜耸、清泉飞流、村坞隐约的世外桃源般的仙景，远景则是平峦、浅滩和开阔的湖面，一位戴笠渔翁驾舟荡漾在湖面垂钓，完全表露了画家内心的"渔隐"情怀。画上自题的诗"江上秋光薄，枫林霜叶稀。斜阳随树转，去雁背人飞。云影连江浒，渔家并翠微。沙涯

如有约，相伴钓船归"，进一步表明了画家欲做钓叟的心志。

　　《青卞隐居图》是王蒙山水画的代表作之一，纸本，水墨，纵141.0厘米，横42.2厘米，如图7-20所示，现藏于上海博物馆。

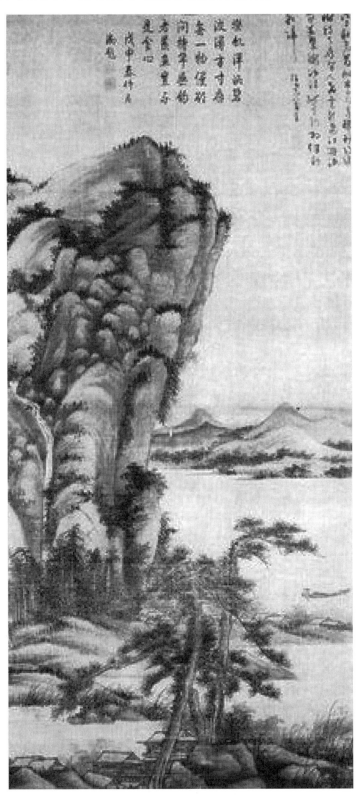

图7-19　《秋江渔隐图》

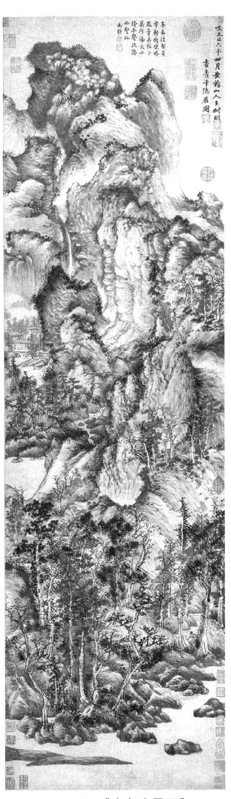

图7-20　《青卞隐居图》

　　《青卞隐居图》描绘的是王蒙家乡浙江吴兴卞山（又名弁山）的景象。画面中山峦曲折、林木茂密，山坳深处有茅庐，山脚下一老者持杖而行，飞瀑、深溪，俨然悠然隐居的好去处。整幅画面采用"上留天，下留水"的构图，采取高远构图法，层层推向高处。山石的画法交替地使用了披麻皴、解索皴和牛毛皴。王蒙在用笔上使用了"以书入画"的技法，使画出的线条有的像挺劲的行草笔线，虽纤细却有千斤之力，所画树的轮廓线刚柔秀雅。在用墨方面，他充分应用了干湿、浓淡形成的对比关系，来衬托不同的景物。用墨的忽干忽湿、忽浓忽淡从图 7-21 所示的局部图中可见。画家用树的重墨来淡化山石，同时也使用山的虚色来衬托树木，而树叶的点染则是忽干忽湿以呈现立体感。整幅画做到了以小映大、以虚幻实、前呼后应，空间感极佳。这一特点对明清乃至现代山水画产生了深远的影响。

图 7-21 《青卞隐居图》局部

　　《水竹居图》是倪瓒山水画的代表作之一，纸本，设色，纵 55.5 厘米，横 28.2 厘米，如图 7-22 所示，现藏于中国国家博物馆。

　　《水竹居图》是倪瓒 38 岁时为好友高进道迁居而作，画的内容是根据好友的描述，倪瓒想象创作的一幅青绿设色江南初秋山水画。他为好友的隐居生活想象了理想的居住环境，并赋诗一首以表对好友的乔迁之喜。这在画的自题中有明确记载："至正三年癸未岁八月望日，进道过余林下，为言僦居苏州城东，有水竹之胜。因想象图此，并赋诗其上云：僦得城东二亩居，水光竹色照琴书。晨起开轩惊宿鸟，诗成洗砚没游鱼。"

　　《水竹居图》是倪瓒难得一见的设色山水画，青绿设色浓重，使用披麻皴画山石，用笔细密、圆润浑厚，略带董、巨画风。在构图上，他采用平远法，近景是溪边的五株杂树，树后两间茅屋掩映在翠竹中，远景是绵延起伏的远山和丛林。整幅画中，静水潺潺、水渚小桥、竹林茅庐，尽显幽静。

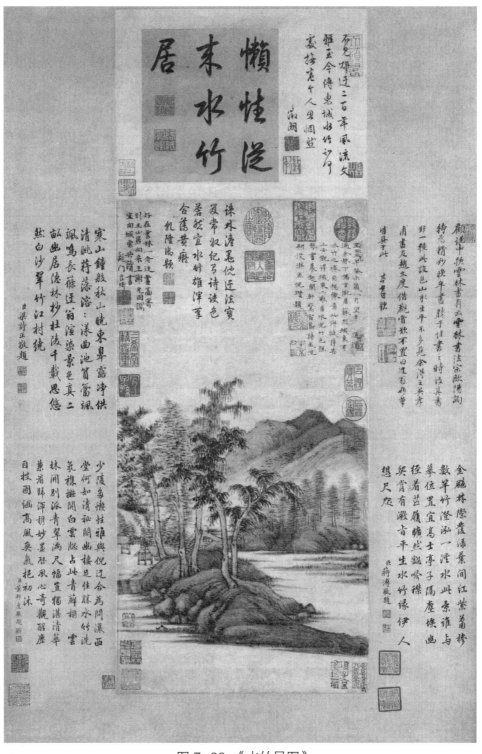

图 7-22 《水竹居图》

第三节　明、清山水画画杰

一、吴门四家：沈周、文徵明、唐寅、仇英

1. 沈周、文徵明、唐寅、仇英生平概略

沈周（1427—1509），字启南，号石田、白石翁等，江苏苏州人。沈周出生于绘画世家，终生过着田园隐居生活，青少年时期师从伯父沈贞和刘珏学画，后兼师杜琼，善画山水、花卉、鸟兽等，皆极神妙。其山水画技艺主要师承董源、巨然和元四家的水墨浅绛，并结合南宋刘松年、李唐、马远、夏圭劲健的笔墨，融入自己的创造，刚柔并用，自成一家，形成了粗笔水墨山水的风格，进一步发展了文人水墨山水的表现技法。沈周亦常题诗词于画上，将诗书画进一步结合了起来。在明朝初期，由于江南以苏州（古有吴门之谓）为中心的地区一批画家在绘画上继承了元代黄公望、王蒙的传统，创作的以笔情墨趣为主的文人画逐渐替代了的宫廷院体画的地位，形成了吴门画派，沈周由于绘画成就，被誉为吴门画派的创始人。吴门画派公认的主要代表人物还有文徵明、唐寅、仇英。沈周、文徵明、唐寅、仇英被称为"明四家"。

文徵明（1470—1559），原名壁（璧），字征明，号衡山居士，江苏苏州人。文徵明诗文、书画俱精，学画师拜沈周，山水画师承赵孟𬮿、王蒙、吴镇，形成了粗、细两种画风。其粗笔源自沈周、吴镇；细笔则取法赵孟𬮿、王蒙，创造出了秀丽、细润、设色淡雅、意境清幽的山水画风格，并运用许多书法的用笔方法来勾皴点染，表现力极为丰富，且节奏感很强。在着色方面，他将浅绛着色法与适应宫廷贵族趣味的富丽浓艳的着色法结合起来，转变成适合文人画情趣的着色法，创造了鲜丽之中见清雅的效果，成为吴门画派的特色。

唐寅（1470—1523），字伯虎，号六如居士，江苏苏州人。唐寅自幼聪明好学，弘治十一年（1498）乡试第一，次年入京会试，因"鬻题受贿"案牵连被罢黜为吏，对仕途失去兴趣，从此寄情于书画创作。唐寅青年时期曾师法沈周，主要继承元四家传统，多文人画意韵，其代表作有《贞寿堂图》等；中年时期，师从周臣，受"院体"画影响较深，同时兼学宋元诸家，逐渐形成了线条细秀、景致扼要、墨色轻淡的画风，其代表作有《沛台实景图》等；晚年时期，画风逐渐脱离周臣，形成细笔山水风格，其特点是近景突出、远景简略，中锋用笔、纤而不弱、刚柔相济，皴法变化丰富。唐寅的山水画深化了文人画的题材，加强了文人画的自我表现意识，对后世影响深远。

仇英（约1498—1552），字实父，号十洲，江苏太仓人。仇英擅画人物、仕女画，又善水墨、白描，能运用多种笔法表现不同对象。他在山水画方面最初师从周臣，继承南宋院体山水画画风，作品以水墨淡彩和小青绿为主，其代表作有《后赤壁赋图》等。到了晚年，他更多地吸收了元明画家的笔墨长处，用笔含蓄、简练，墨色皴染融浑，写意性强。在山

石的表现技法上他能兼施钉头皴、小斧劈皴、折带皴、直笔皴等多种皴法，交替互用，刚柔相间，代表作有《蕉阴结夏图》等。仇英的青绿山水创造性地吸收了赵孟頫、文徵明的技法，笔墨灵秀，色彩淡雅，创立了青绿山水的新典范，其作品有《仙山楼阁图》等。

2. 沈周、文徵明、唐寅、仇英的代表作

《沧州趣图》是沈周晚期的山水画作品，手卷，纸本，设色，长 885.0 厘米，宽 29.7 厘米，如图 7-23 所示，真品由北京故宫博物院收藏。《沧州趣图》画的是明代直隶河间府的沧州，沈周未曾到过，他只是表现山川之性和趣，故名"趣图"。《沧州趣图》的构图采用平远法，画面撷取江南水乡的景致，同时融入了北方山峦雄阔之势，积叠的山石棱角尖峻。《沧州趣图》的画法源自董巨，将元四家的笔法天衣无缝地混合应用于一幅山水长卷。他将适合表现江南山水的披麻皴、点苔、水墨渲染等技法应用得灵活多变，恰到好处。整个长卷的线条整饬，圆润中锋中时见外笔、侧锋，遒劲有力，如图 7-24 所示。

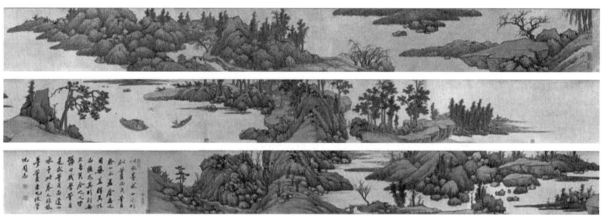

图 7-23 《沧州趣图》

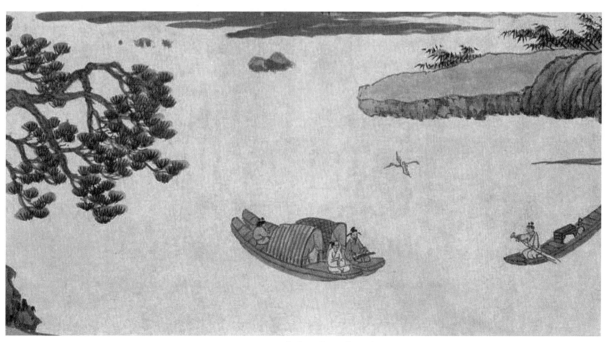

图 7-24 《沧州趣图》局部

　　《山水图》是沈周、文徵明共同完成的手卷，水墨，纸本，长 1729.3 厘米，宽 36.8 厘米，如图 7-25 所示，现藏美国大都会艺术博物馆。1480 年文徵明拜沈周为师学画。1489年，沈周开始动手画一幅山水手卷，1509 年沈周去世，此手卷后来由文徵明续笔完成。这可以从文徵明在画上的题识中看出："石田沈公画卷十有一幅，长六十尺，意匠已具成，而点染未就。"文徵明完成此画后，在画的题识中引用了前辈画家对他的教海："画法以意匠经营为主，然必气运生动为妙。意匠易及，而气运别有三昧，非可言传！"

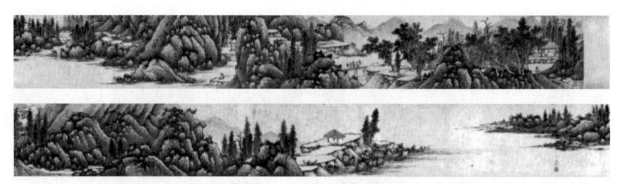

<div align="center">图 7-25 《山水图》局部</div>

　　《落霞孤鹜图》是唐寅山水画的代表作之一。绢本立轴，设色，纵 189.1 厘米，横105.4 厘米，如图 7-26 所示，现藏于上海博物馆。该图描绘的是高岭垂柳，水阁临江，阁中一人在书童陪伴下正坐眺望落霞孤鹜，整幅画的境界沉静，蕴含文人画气质。唐寅自题云："画栋珠帘烟水中，落霞孤鹜渺无踪。千年想见王南海，曾借龙王一阵风。"在表现技法上，其近景的山石多用湿笔皴擦，勾斫相间用墨较重，山石轮廓用干笔皴擦点染，线条变幻流畅，构图不落俗套。画中柳枝用笔紧劲连绵，柳叶布置疏密得宜，树干造型各具形态，极见功力。唐寅山石皴法以南宋李唐、刘松年为宗，然此画用笔用墨上已加变化，缜密秀润。后人亦称这种皴法为"水皴"。

　　《观瀑图》是仇英山水画的代表作之一，绢本立轴，设色，纵 143.0 厘米，横 69.0 厘米，如图 7-27 所示，现藏于北京故宫博物院。《观瀑图》描绘的是两高士坐于高岗，远眺前方的高山大川，怡然自适。两高士旁有一个童子站立，似闻道沉思。另一童子从桥上走来，想是两隐者谈之兴起，有高山流水之境，携琴高奏，形声于万籁。此画从山水刻画到人物造型，线条工稳流畅，整幅画渗透了浓厚的文人画气质。

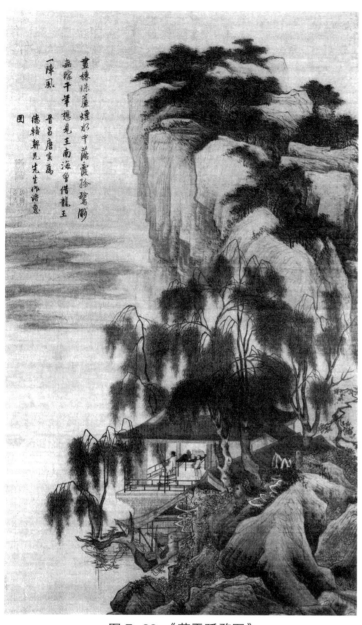

图 7-26　《落霞孤鹜图》

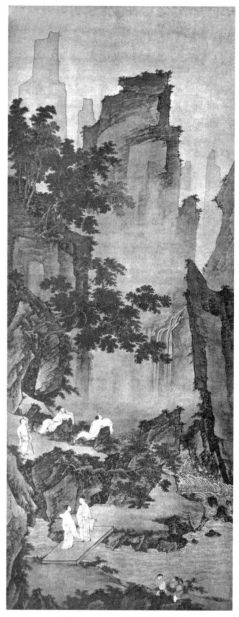

图 7-27　《观瀑图》

二、浙江画派始祖戴进

1. 戴进生平概略

戴进（1388—1462），字文进，号静庵、玉泉山人，钱塘（今浙江杭州）人。早年为金银首饰工匠，后改工书画。44 岁征召入京，官至仁智殿待诏，后因遭谗受斥离宫。戴进擅画山水、人物、花鸟、虫草。山水画师法南宋马远、夏圭并加以发展，在广泛吸取五代董源、北宋李成、范宽等人技法后独辟蹊径，自成一家。其用笔劲挺方硬，水墨淋漓酣畅，其画风既有南宋院体遗风，又有元人水墨画意，被誉为"浙江画派"的开山鼻祖。

2. 戴进的代表作

《春山积翠图》是戴进山水画的代表作之一，乃他62岁时所作，纸本，墨笔，纵141.0厘米，横53.4厘米，如图7-28所示，现藏于上海博物馆。《春山积翠图》的布局取用南宋院体画程式，用对角线截断式构图来表现近、中、远三个层次的景色，其中中景和远景的山体皆从画外切入，一左一右相互交叉，与近景结合形成S形曲线的布局。近景以浓郁的松冠为主体，中景浓墨点出树林，远景用淡墨稍示山形，使整幅画呈现出一种高古清远、悠闲舒适的士大夫生活情趣。特别是近景的山脚处屈曲盘桓的劲松，曳行在山间小径上的老者、书童等的处理和马远的"一角"之景十分相似。山石用小斧劈皴和渴笔苔点画出。

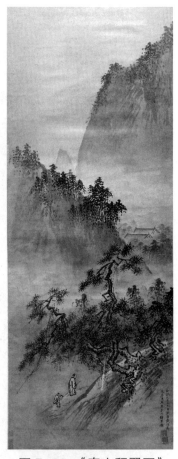

图7-28 《春山积翠图》

三、华亭派领袖董其昌

1. 董其昌生平概略

董其昌（1555—1636），字玄宰，号思白，别号香光，松江华亭（今上海市）人，明朝后期大臣，书画家。董其昌出生于名门望族，万历十七年考中进士，一生仕宦生涯时隐时出，曾当过皇长子朱常洛的讲官，最高官职为南京礼部尚书，去世后授谥号文敏。

董其昌擅画山水画，师法董源、巨然、黄公望、倪瓒。他的山水画常以水墨或浅绛山水和青绿设色山水两种形式出现，前者比较多见。他十分注重师法古人的传统技法，却并不泥古不化，经常模仿宋元山水名家的画法，并创造性地将自己的书法技巧融入绘画的点、描、皴、擦之中，体现了他在笔、墨运用上的独特造诣。董其昌的山水画追求墨色清淡、风格古雅秀润，为"华亭派"杰出代表，被誉为华亭派领袖。由于受佛教禅宗思想的影响，他将中国传统文人画创作分为南北两宗，对后世影响很大，引起了争论。

2. 董其昌的代表作

《关山雪霁图》是董其昌81岁时的临古之作，高丽笺本，水墨，手卷，长142.1厘米，宽13.0厘米，如图7-29和图7-30所示，现藏于北京故宫博物院。

根据此画卷末自题"关仝关山雪霁图在余家，一纪余未尝展观。今日案头偶有此小侧理，以图中诸景改为小卷，永日无俗子面目，遂成之。乙亥夏五，玄宰"可以看出，此画是董其昌根据五代关仝的《关山雪霁图》改画而成。整幅手卷以平远和深远相结合的构图方式描绘了连绵无际的山峦林壑，布局气势雄健，用笔苍劲老辣，兼有生拙秀润的特点。董其昌在绘画艺术上追求平淡天真，所以他才自诩这幅画为"永日无俗子面目"。

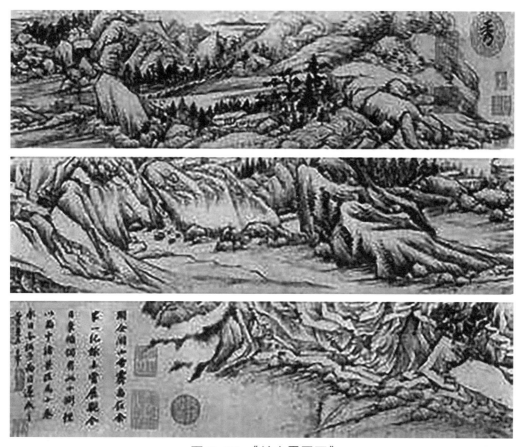

图 7-29 《关山雪霁图》

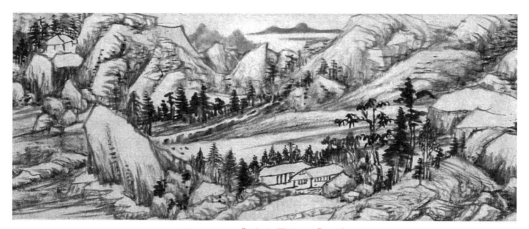

图 7-30 《关山雪霁图》局部

四、新安派三杰：弘仁、石涛、梅清

1. 弘仁、石涛、梅清生平概略

弘仁（1610—1664），俗姓江，名韬，字六奇；又名舫，字鸥盟。出家后法名弘仁，字无智，号渐江、梅花老衲等，安徽歙县人。弘仁是明末秀才，明亡后入武夷山为僧，师从古航禅师。

弘仁善画山水，早年学画师从与然和尚（俗名孙无修），中年师从萧云从，后取法黄公

望、吴镇、王蒙、倪瓒，尤崇倪瓒的画法，构图简逸，笔墨苍劲，善用折带皴和干笔渴墨。弘仁学画除了师古人，更重视师造化，他经常游黄山写生黄山真景，"得黄山之真性情"之后创作了许多以黄山为主题的山水画，形成了自己的风格，被誉为新安画派开山鼻祖，与石涛、梅清并称为新安派三杰。

石涛（约1642—1707），俗姓朱，谱名若极，明朝宗室后裔。明亡后出家为僧，法名原济，字石涛，号清湘老人、苦瓜和尚等，广西桂林人。

石涛幼年家庭遭变，出家为僧，一生浪迹天涯，曾在安徽宣城敬亭山住过约10年，多次游历黄山。后来又去了江宁（南京），为交友曾北上京师，其间广泛结交释半山、施闰章、梅清等画家为友，最后定居扬州。晚年弃僧还俗，以画为生。石涛40岁以前为学艺期，他从武昌沿长江东下游历江南，开阔了眼界，积累大量素材，代表作有《山水图》册等。他40~50岁绘画艺术进入成熟期，从黄山的实景中吸取营养，形成了笔墨精练、气势磅礴的艺术风格，代表作有《细雨求松图》等。50岁至去世为创作高峰期。所画山水突破了前人的技法，例如用赭代墨皴擦山石、用石绿作米点等，代表作有《清湘书画稿图》卷、《采石图》轴等。

梅清（1623—1697），原名梅士羲，字渊公，号瞿山，别名瞿硎、梅痴、梅楞等，安徽宣城柏枧山人，是集诗、书、画于一身的艺术大家。20岁前后，梅清曾去芜湖拜见前辈画家萧云从，画艺大进。梅清的山水画，主要以黄山为创作源泉，屡登黄山天都峰、莲花峰、光明顶等百余处景点写生，画出了无数峭拔秀美、云烟变幻、奇松异峰的黄山山水。梅清与石涛志同道合，画技相互影响，他们的画对"新安画派"产生了重要的影响。

2. 弘仁、石涛、梅清的代表作

《黄海松石图》是弘仁51岁时创作的山水画，纸本，淡设色立轴，纵198.7厘米，横81.0厘米，如图7-31所示，现藏于上海博物馆。此图采用高帧、直幅构图布局，左侧山峰直入云霄，右侧两峰峭耸，其间云松盘曲舒展；构图疏、密结合，大山大石、开合有致，是以黄山后海一带景色为依据画成的。画家采用勾、染的技法来表现坚硬山石的质感，画法上既有元人的笔墨特点，又有宋人的壮美气势，形成了刚正、平实、清醇、蕴藉的艺术风格。图中自识："黄海松石。为文翁先生写，弘仁。"

《山水清音图》是石涛山水画的代表作之一，纸本，水墨画，纵102.6厘米，横42.5厘米，如图7-32所示，现藏于中国台北故宫博物院。这幅画没有采用"上留天、下留地"的程式化构图，而是截取崇山峻岭之一段，通过拾级而上的石阶、飞流而下的清泉、蜿蜒曲折的古松等景物的合理布局，衬托出山涧中一处幽亭雅阁和竹林，两位高人雅士悠坐亭中谈经论道，真是意境深远。此画在技法上体现了石涛的笔墨之法多变，山石以逆笔勾勒、淡墨皴擦，用浓墨、焦墨破擦，披麻、解索等各种皴法交替使用，达到了峰与皴合、皴自峰生的境界。

《奇峰云海图》是梅清72岁（1695年）画的山水画佳作，纸本，水墨手卷，长392.0厘米，宽30.0厘米，如图7-33所示。在约四米长的手卷中，梅清创作的崇山巨壑给人以松弛谐畅、俊朗清明的深刻印象。此卷集奇峰、异石、怪松、云海于一体，构景接近元人的风格。此画在技法上有三个特点。一是山石的皴法独特，采用长披麻皴与斧劈皴之间参以卷云等皴法，使皴后的黄山奇峰呈不同方向的立体感，这种由梅清独创的皴法效果奇特，被称为梅清皴。二是远山造型独特，似笋如箭、层层重叠，高低、瘦胖、深淡、走向都各不相同。三是树的画法独特，具有独创性。

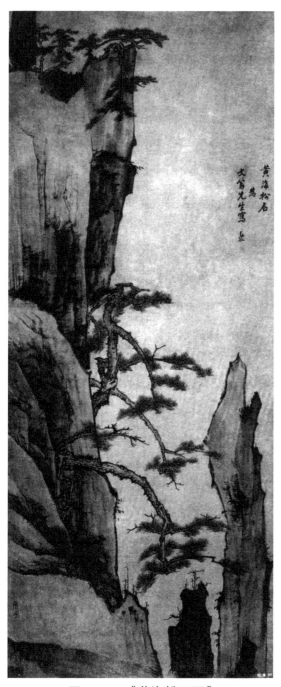

图7-31　《黄海松石图》

图7-32　《山水清音图》

图 7-33 《奇峰云海图》

五、清代四王：王时敏、王原祁、王鉴、王翚

1. 王时敏、王原祁、王鉴、王翚生平概略

王时敏（1592—1680），字逊之，号烟客，晚号西庐老人，江苏太仓人。王时敏出身明代官宦之家，少年学画即受董其昌指导。他从摹古入手，对传统画法深有研究，特别崇尚黄公望、倪瓒的山水，刻意追摹。他极力主张恢复古法，反对自出新意，是清初画坛正统派的领袖，他所引领的画风后世称"娄东派"。王时敏与王原祁、王鉴、王翚合称清代"四王"，他位列"四王"之首，在当时的画坛有很大影响。

王原祁（1642—1715），字茂京，号麓台、石师道人，王时敏之孙，"四王"之一，江苏太仓人。王原祁早年跟随祖父王时敏学画，山水画直接渊源于祖父和董其昌。他青年时期致力于摹古，仿黄公望画法至出神入化；中年从摹古中挣脱出来，形成了自己笔墨秀润、墨色清淡的画风；晚年不受古法拘束，用笔锋颖幻化、意韵高古，用色浅绛青绿、绛翠斑驳，笔墨与设色均境界高妙，成为清代画坛正统派中坚人物。

王鉴（1598—1677），字元照、圆照，号湘碧、香庵主，"四王"之一，江苏太仓人。王鉴出身官宦之家，早年学画由董其昌亲自传授，与王时敏交往甚密。他的绘画受董其昌影响很深，在揣摩董源、巨然、吴镇、黄公望等前辈大家的笔意基础上，将古人的笔墨结构转化成自己的山水画语言。其的山水画仿古作品较多，摹古功力很深，笔法非凡，用墨浓润，风格沉雄。王鉴流传下来的作品较多，在国内许多大博物馆都能见到。

王翚（1632—1717），字石谷，号耕烟散人、剑门樵客、乌目山人、清晖老人等，"四王"之一，江苏常熟人。王翚出身绘画世家，自幼喜爱绘画。先拜同里张珂为师，后得到王鉴、王时敏的指导，通过模仿李成、董源、巨然、米友仁、黄公望、倪瓒等宋元名家的典范图式画艺骤进。王翚的山水画融会了南北诸家之长，创立了南宗笔墨、北宗丘壑的新面貌，故王时敏称"画有南北宗，至石谷而合为一"。

2. 王时敏、王原祁、王鉴、王翚的代表作

《秋山白云图》是王时敏山水画的代表作之一，纸本，设色，立轴，纵 96.7 厘米，横 41.0 厘米，如图 7-34 所示，现藏于北京故宫博物院。此图取全景式布局，视觉纵深度相

当大。远景以一山峰为主体，云雾缭绕，中景为山石林木掩映房屋数间，近景为山泉急流形成的山涧，流水潺潺。款题："己丑六月望，过西田村舍，毒热不异炮灼，僵卧挥汗，仇睨笔砚。适雨后稍凉，忆古人三伏生秋之句，戏作秋山白云图。虽曰摹仿大痴，实未得其脚汗气也，愧绝愧绝。王时敏识。"

此图是作者有感于"三伏生秋"之意于三伏天创作的秋景图。画中山石先勾出轮廓，再用大小披麻皴皴出阴阳面，然后以密点作苔，最后对树、石施以赭石、花青等色，墨彩温雅清淡，具有南宋画的基本风格。

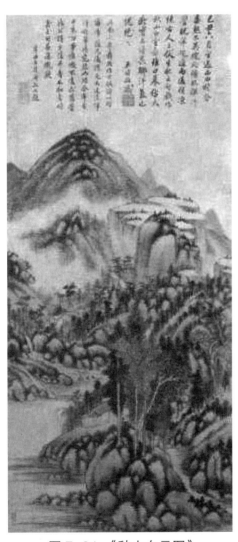

图 7-34 《秋山白云图》

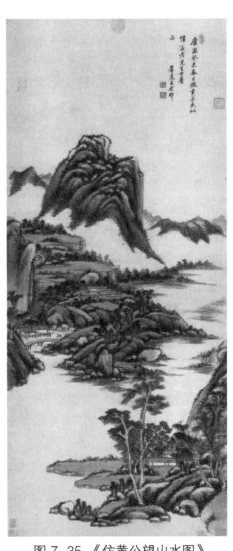

图 7-35 《仿黄公望山水图》

《仿黄公望山水图》是王原祁山水画的代表作之一，绢本，水墨，纵 122.7 厘米，横 52.8 厘米，如图 7-35 所示，现藏于上海博物馆。此画以高远法构图，视觉顺着山势伸向高处的峥嵘山峰和远方的溪水两岸，中景为主景，画出了岸边的山石林木以及掩映其中的房屋、桥梁等景色，近景只画了坡岸的一角。此画山体轮廓浅淡，质面多用干擦形成，再以侧笔点苔于山顶岩缝间，墨色颇具古意。王原祁用自己独特的笔墨技巧画出了黄公望

老辣松秀的笔意，在画法上先笔后墨，由淡而浓，自疏而密，反复晕染，最后以焦墨破醒，产生了厚重的画面效果。

《长松仙馆图》是王鉴仿王蒙同名山水画的代表作，纸本，设色，纵138.2厘米，横54.5厘米，如图7-36所示，采用了重山覆岭、密树深溪的构图方式。此图是王鉴为了好友尤侗50岁生日画的，他用长松来压轴，有贺岁的意思。该画笔法全学王蒙，构景幽深，笔墨苍莽淹润，深得王蒙神韵。

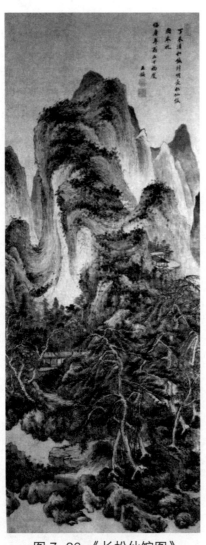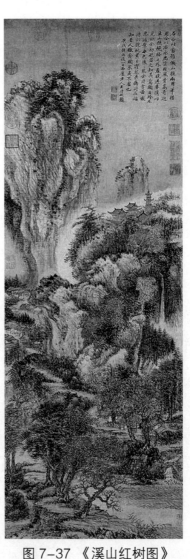

图 7-36 《长松仙馆图》　　　　图 7-37 《溪山红树图》

《溪山红树图》是王翚仿王蒙的一幅极具特色的山水画，纸本，设色，纵112.4厘米，横39.5厘米，如图7-37所示，现藏于中国台北故宫博物院。此图描绘了红树遍生的秋日山林景色。画中以突兀高耸的山峰为主体，山溪逶迤前行，秋波荡漾，两岸林木，红翠相间，秋气袭人。画家极好地模仿了王蒙的笔意与布局，境界深奇。此画山石画法以墨笔牛毛皴和解索皴为主，干笔皴擦，浓墨点苔，既显浓密厚重，又鲜艳夺目，光彩熠熠。整幅画意境深幽、轻快愉悦。

六、金陵画派龚贤

1. 龚贤生平概略

龚贤（1618—1689），又名岂贤，字半千、半亩，号野遗、柴丈人、钟山野老等，江苏昆山人，明末清初著名画家、书法家。龚贤出身家道中落的官宦之家，13岁在南京拜礼部尚书董其昌为师开始学画，也曾得到过恽向、邹之麟、李流芳、李永昌等大画家的指导。擅长画山水，具有悬笔中锋、骨力圆劲、用墨浓湿、纵横淋漓的特点，画风自成一派。

2. 龚贤的代表作

《木叶丹黄图》是龚贤山水画的代表作之一，纸本，水墨画，立轴，纵99.5厘米，横64.8厘米，如图7-38所示，现收藏于上海博物馆。图上自识七绝："木叶丹黄何处边，楼头高坐即神仙。玉京咫尺才相问，天末风生讯管弦。乙丑霜寒日，半亩龚贤画并题。"根据作者自题的七绝诗可知，这是一幅表现深秋的山水画。图中山石堆积，深秋的丛林色彩缤纷，山脚下的茅亭掩映在丹黄相间的

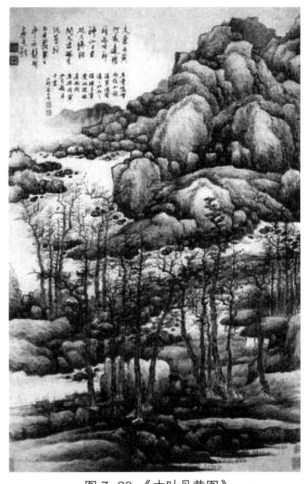

图7-38　《木叶丹黄图》

树木之后。在技法上，画家多用解索皴、豆瓣皴皴画山石，山石的结构和皴法留有五代董源的余韵。其山头苔点，横竖相间，笔墨淋漓淳厚。干墨、湿墨层层交替皴擦树木，笔道纵横间布，清晰可见。

第四节　现代山水画大师

一、黄宾虹

1. 黄宾虹生平概略

黄宾虹（1865—1955）名质，字朴存、予向，中年更字宾虹，晚年署虹叟。原籍安徽省徽州（今黄山市）歙县。早年受"新安画派"影响，黄宾虹的绘画风格以干笔淡墨、疏淡清逸为特色，被人称之为"白宾虹"。60岁以后，他开始学习元代吴镇黑密厚重的积墨风格，

80 岁后绘画风格以黑密厚重、黑里透亮为特色，被人称为"黑宾虹"。黄宾虹晚年的山水画气势磅礴，惊世骇俗，把中国的山水画推到了至高无上的境界。鉴于黄宾虹在美术史上的突出贡献，在他 90 岁寿辰时，国家授予他"中国人民优秀的画家"称号。

2. 黄宾虹的代表作

《山居烟雨图》系黄宾虹 1950 年为赠"敬宇先生"所作，如图 7-39 所示。画家以水墨、小青绿技法并辅以留白之法，描摹了云岚、青山、古树和幽居。他在技法上积墨、破墨、渍墨、铺水无所不用其极，呈现出时而特别湿润、浓重，时而干处发白的美学效果，入眼皆是水墨淋漓，云烟幻灭，好一派活生生的自然胜景。观此《山居烟雨图》，不求气韵而气韵自生，不求法备而万法具备，是黄宾虹晚年师法造化的绝佳实践。

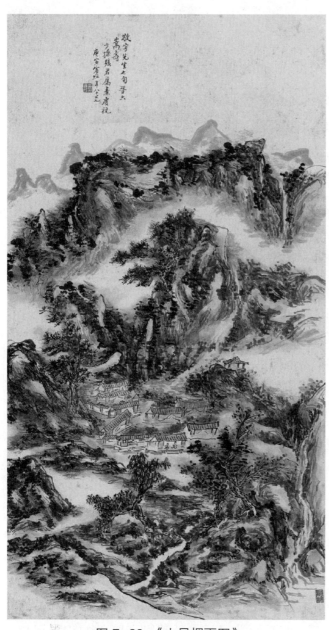

图 7-39 《山居烟雨图》

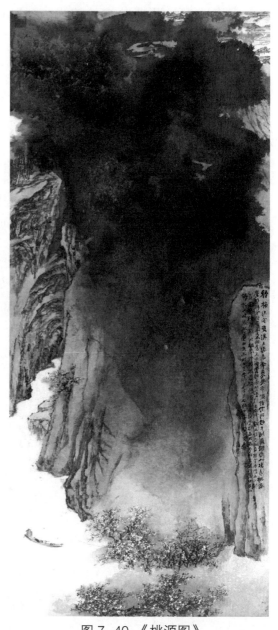

图 7-40 《桃源图》

二、张大千

1. 张大千生平概略

张大千（1889—1983）原名正权，后改名爰，字季爰，号大千，别号大千居士、下里港人，斋名大风堂。四川内江人，后旅居海外，泼墨画家，书法家。他与二哥张昆仲一起创立的泼墨派即"大风堂派"将重彩、水墨以及泼墨、泼彩融为一体，开创了新的艺术风格，在山水画方面成就卓著。

2. 张大千的代表作

《桃源图》是张大千山水画的代表作之一，1982 年创作，纵 209.0 厘米，横 92.2 厘米，如图 7-40 所示。全幅画应用泼墨和泼彩相结合的技法，以厚重的石青、石绿等矿物颜料反复泼洒，层层堆叠形成山体。画面下方留白处即为江河水域，岸边桃花芬芳，江面小渔舟上一渔翁悠然垂钓，真是一派桃源之境。

三、刘海粟

1. 刘海粟生平概略

刘海粟（1896—1994），名槃，字季芳，号海翁，汉族，江苏常州人，现代杰出画家、美术教育家。早年习油画，苍古沉雄；兼作国画，线条有钢筋铁骨之力；后潜心于泼墨法，气魄过人。他晚年运用泼彩法，色彩绚丽，气势雄浑；尤其是 93 岁时十上黄山，神奇般地创作了 56 幅作品，留下了不朽的佳作。

2. 刘海粟的代表作

《黄山立雪台晚翠》是刘海粟采用浓墨泼彩法创作的山水画代表作之一，纵 99.0 厘米，横 54.0 厘米，如图 7-41 所示。《黄山立雪台晚翠》构图深远、饱满，展现了黄山立雪台夕阳下的美丽景色。此画用色泼辣，大面积使用了特具个性的亮蓝色，远景使用艳丽的朱砂，与亮蓝色形成强烈的冷暖对比，色泽丰富、艳而不俗。画面着重渲染黄山奇诡变幻的色调、云烟的聚散升落和浓淡远近。本画用泼彩法画成，没有像传统山水画那样对山石的勾勒、皴擦，但整幅画不改笔墨雄奇，大气而壮美。

图 7-41　《黄山立雪台晚翠》

四、潘天寿

1. 潘天寿生平概略

潘天寿（1897—1971），字大颐，自署阿寿、寿者，现代画家、教授、教育家，浙江宁海

人，曾任中国美术家协会副主席、浙江美术学院院长等职。潘天寿山水画远承五代、两宋董、巨、马、夏及元代吴仲圭、方方壶，近法石溪、八大山人、石涛、吴昌硕诸家，博采众长，独辟蹊径，自成一家。其画融诗、书、画、印于一体，布局奇崛，意境高华，笔墨雄浑，气势磅礴。

2. 潘天寿的代表作

《堪欣山社竹添孙》是潘天寿先生 1960 年创作的设色纸本、立轴，如图 7-42 所示，是潘天寿先生采用传统中国画的图式，以高超的指墨技巧勾画而成，通篇营造出一种令人向往的田园氛围，堪称逸品，体现了潘天寿的"常变之道"。此画所绘是远离尘俗、依山傍水的竹里人家，院子里晾晒着衣裳，让人联想沿着点点块石所铺的道路，出竹篱院门，该是一湾绿水。

《堪欣山社竹添孙》用线如屋漏痕，用墨凝重生辣，粗中有细，生拙而不霸悍。正如他自己所说："画事之笔墨意趣，能老辣雅拙，似有能，似无能，即是极境。"

图 7-42 《堪欣山社竹添孙》

此类题材本身很有中国古典的风味，格调高，有境界，很适合表现甘居寂寞、追求孤傲苍凉的人生境界，一种不与世俗同流合污的气概。他画此类作品颇为得心应手，因为这原本就是他追求的审美理想，这可以说是一种"常"。

五、傅抱石、关山月

1. 傅抱石、关山月生平概略

傅抱石（1904—1965）原名长生、瑞麟，号抱石斋主人，祖籍江西新余，教授、现代画家。早年留学日本学习美术。曾任南京师范学院、江苏国画院院长等职。擅画山水，中年创立"抱石皴"，笔致放逸，气势豪放。曾率领"江苏国画工作团"进行两万三千余里的旅行写生，推动了传统国画推陈出新，使新国画具有强烈的时代感，傅抱石成为"新山水画"代表画家。著有《中国古代绘画之研究》《中国绘画变迁史纲》等。

关山月（1912—2000）原名关泽霈，生于广东阳江，著名国画家、教授、教育家，岭南画派代表人物。曾任广州美术学院院长、广东艺术学校校长、广东画院院长等职。担任过中国美术家协会副主席、广东省文联副主席等职。代表作有《新开发的公路》《俏不争春》及与国画大师傅抱石合作的不朽巨作《江山如此多娇》。

2. 傅抱石、关山月的代表作

《江山如此多娇》是傅抱石、关山月于 1959 年为北京新建成的人民大会堂创作的巨幅山水画，纵 650.0 厘米，横 900.0 厘米，如图 7-43 所示。画面上旭日东升，江山壮丽。毛泽东亲为题词"江山如此多娇"，钤印一方（5.1 厘米 ×5.1 厘米）。

图 7-43　《江山如此多娇》

这幅作品庄重典雅，笔墨淋漓，气势磅礴，画面上同时出现了春夏秋冬的不同季节，同时出现了东西南北、高山平原的不同地貌和长城内外、大河上下的不同自然景观，尺幅之大创下了中国画历史纪录，画面右上角的一轮红日直径将近一米。两位画家不仅在画面上集中了最能表现祖国壮丽河山、最能代表我们民族精神的景物，如苍劲的青松，雄浑的山岩，莽莽平原，绵绵雪岭，长江、黄河的奔腾倾泻，珠穆朗玛峰的高耸入云，而且赋予这些景物以某种象征意义。傅抱石后来较详细地进行了描述："近景是高山苍松，采用青绿山水重彩画法，长城大河和平原则用淡绿，然后慢慢虚过去。远处是云海茫茫，雪山蜿蜒。右上角的太阳，红霞耀目，光辉一片，冲破了灰暗的天空，使人感到'红装素裹，分外妖娆'。"

六、李可染

1. 李可染生平概略

李可染（1907—1989）原名李永顺，江苏徐州人，齐白石弟子，也是黄宾虹的学生，

中央美术学院教授。曾任中国美术家协会副主席、中国画研究院院长等职。擅画山水、人物，尤其擅画牛。李可染积极从事传统中国画的变革，在画法上既取法于前代范宽、李唐、龚贤及黄宾虹等大师的技法，又适当吸收西方绘画技法，更重视实地写生，曾行程数万里，写生作画近两百幅。

2. 李可染的代表作

《万山红遍》是李可染 1964 年创作的山水画，纸本，水墨设色，纵 135.0 厘米，横 85.0 厘米，如图 7-44 所示，由中国美术馆收藏。该画题材取毛泽东"看万山红遍，层林尽染"的词意而作。李可染大胆尝试以朱砂采用积墨法画就此画，使作品看上去满目红色，连山都是红色的。画面具有形式感，意境非凡，笔墨韵味浓厚。

图 7-44 《万山红遍》

七、陆俨少

1. 陆俨少生平概略

陆俨少（1909—1993），又名砥，字宛若，上海嘉定区南翔镇人。教授、现代画家。18 岁考入无锡美专学习美术，后又师从冯超然学画，并结识吴湖帆。曾任浙江美术学院教授、浙江画院院长、上海中国画院画师等职。擅画山水，尤善于发挥用笔效能，以笔尖、笔肚、笔根等的不同运用来表现自然山川的不同变化。画云画水是陆俨少的技法专长，勾云勾水，烟波浩渺，云蒸雾霭，变化无穷。

2. 陆俨少的代表作

《千里峡江图》是陆俨少山水画的代表作之一，如图 7-45 所示。此画不仅全面展现了陆俨少先生画树、石、云、水的独特技法以及用笔、用墨、用色等方面的个性特点，而且展示了陆俨少山水画的动态美。以董其昌为代表的文人画家强调娴静、幽寂，而陆俨少一反这样的传统，用强烈的动感来主宰画面。从《千里峡江图》中可以看出，这幅画的动态美体现在画的"气势"和江水的"动势"上。画面上山形纵横奇兀、欹侧欲坠、雄拔峥嵘、高耸天际体现了气势，画面中云烟舒卷、深壑幽谷、绝壁插江、波涛汹涌体现了动势。

图 7-45 《千里峡江图》

第八章　传承与创作

第一节　传统技法运用

一、以披麻皴法为主的创作

唐以前，山水画中山石无皴，唐后期至五代才有皴法。有了皴，山石才有纹理质感。元代黄公望说："披麻皴法为诸家皴法之祖。"清代郑绩在《梦幻居画学简明》中说："披麻皴如披麻散也，有大披麻、小披麻。大披麻笔大而长，写法连廓兼皴，浓淡墨一气呵成，淋漓活泼无一笔滞气。"明末清初的龚贤也说："皴法先干后湿，故外润而内有骨，若先湿后干，则墨死矣，湿笔每淡于干笔。"所以，先以干笔作皴，可存骨力，逐渐过渡到湿笔则见滋润，体现"干裂秋风，润含春雨"的艺术效果。此皴法宜表现石土相间、植被成荫的南方山水概貌，如图8-1所示。

图8-1　以披麻皴法为主的创作图例

二、以斧劈皴法为主的创作

斧劈皴分大斧劈和小斧劈，勾勒要以方折挺劲之笔出之；笔毫中含水要饱，根据勾勒的结构形态，"劈"得恰到好处，不妄生圭角，才能有峻爽之致。清代郑绩说："大斧劈用笔身力，小斧劈用笔嘴（即笔尖）力。"用笔身"劈"出来的笔触大，有横扫之势，故为大；用笔嘴"劈"出来的笔力小，有小啄之态，故为小。郑绩又说："轮廓与皴交搭浑化，随廓随皴，方得其妙；若先廓后皴，必成死板矣。"此即是画好这种皴法的要领。斧劈皴法极能表现山石的坚硬质感，适宜北方山水的表现，如图 8-2 所示。

图 8-2　以斧劈皴法为主的创作图例

三、以折带皴法为主的创作

折带皴法为元代倪瓒所创。清代郑绩在《梦幻居画学简明》里说："折带皴如腰带折转也，用笔要侧，结体要方……石形方平。"画时要横握笔，笔尖在左，拖笔向右行，然后向下折笔；因系侧锋，向下时自然形成擦笔，横细而竖粗。此法适用于近水坡岸的表现，如图 8-3 所示。

图 8-3　以折带皴法为主的创作图例

四、以马牙皴法为主的创作

马牙皴法为南宋李唐所创，宜表现群山景中山峰挺拔突兀的形态，如图 8-4 所示。它

近似折带皴法，只是方向有横向、竖斜向的笔触表现，即笔尖向上，拖笔向下形成不规则的竖线或斜线，然后依线左右横向折笔短侧锋。如清代笪重光《画筌》所说："勾之行山，即峰峦之起跌；皴之分据，即土石之纹痕。"

图 8-4　以马牙皴法为主的创作图例

五、以米点皴法为主的创作

米点皴法即北宋米芾、米友仁父子创作的"米家山水"所用的皴法。南宋邓椿的《画继》说，米芾画山水"信笔为之，多以烟云掩映树木，不取工细"。其方法是先以简略之笔勾勒出山峦脉络，然后用淡墨笔蘸浓墨（浓墨只蘸在笔尖处，越靠近笔根墨色越淡）顺着山势脉络，点出肥厚如茄子状的横点排列，故又名"落茄皴"。横点要上密下疏，上湿下干，上浓下淡，让其墨色自然交融，如图 8-5 所示。米点皴法适合用来表现烟雨迷蒙的山水景象。明代唐寅说："米家法，要知积墨、破墨方得其境。盖积墨使之厚，破墨使之清耳。"现今也有画家把横式的"落茄点"变成了竖点，用来表现山顶树木郁郁葱葱，两者其理相同。

图 8-5　以米点皴法为主的创作图例

第二节　创作形式

一、临摹和移写

1. 临摹

临摹是学习山水画初始阶段的方法。清人王原祁说："画不师古，如夜行无烛。"唐人张彦远对谢赫六法的阐释非常细致，其中提到了"传模移写"，"传模"指的就是临摹，这是初学绘画必经之路。临和摹是两种学习方法。临就是把范画挂在墙上，对着画边看边画，按照范画的章法，用笔用墨将范画忠实地描绘下来。而摹则是把宣纸覆在范画上，用墨笔描摹笔迹，勾勒轮廓。这种摹画也称拓画。

在临和摹中要注意"取法乎上"，也即要从名家范本入手，这样尚可"仅得其中"。如果"取法乎中"，即临摹中等水平的范本，这样的话便"仅得其下"了。初学者要"眼高手低"，瞄准名家范画，中规中矩地临习。临摹前一定要先认真"读"画，分析构图、线条、笔墨和造型特征。临摹要不贪多、不求全，可部分和局部地临习，但不可信手涂鸦。临摹得相当熟练后，使能做到"师其意，不师其迹"，真如齐白石所说"学我者活，似我者死"。

2. 移写

谢赫六法中提到了"传模移写"，其中，"移写"是山水画初学者比临摹更进一步的学习方法和学习阶段。初学者经过一段时间的临摹，取得了一定的经验后便可进入移写阶段的学习。所谓移写是一种"间接创作"，即把某家树、某家山、某家景按山水画构图的要求，重新组合成自己构思的作品。这种通过自己构思重新组合的作品融入了创作，能为日后"直接创作"打好基础。

"移写"要慎防"结壳""游魂""附影子"。所谓"结壳"，是指学习古人、老师的技法而被其束缚、固定住了，不能变化；"游魂"是指学画者东学一家，西学一家，魂无定所，对哪家哪派都学得不深入，浅尝辄止，浮在面上；"附影子"是指学画者只有在依赖别人的画稿上才能画出来，始终停留在描摹上，自己不会独立创作。这些都是学画者要引以为戒的。

二、选景写生创作

学习山水画，要"师法自然"，即要以大自然的山山水水为师加以效法，创作出"源于自然"而"妙于自然"的山水作品，这是"移写"的一大进步。写生是直接面对自然山水物象作画。现代画家黄宾虹在谈山水创作时曾说："对于山水创作，必然有着它的过程，这个过程有四：一是登山临水，二是坐忘苦不足，三是山水我所有，四是三思而后行。"他为写生创作指明了方向。

"登临山水"，是指学画者要接触大自然，在游山玩水时要细致地从不同角度对山形地貌、树木景点、地貌特征、人文环境甚至历史痕迹认真地观察；"坐忘苦不足"，就是要对真山真水坐忘凝心，产生不忍分离的感情。对大自然的自然景色不仅要深入细致地看，还要在看的基础上悟景、悟心、悟境，达到"妙造心迹"的境界，同时还要体悟宋人郭熙提示的"山形步步移，山体面面观，四时之景不同，朝暮阴晴之态不同"的真正含义；"山水我所有"，就是绘画者对真景要"了然于胸"，才能在绘画时"临见妙裁"。只有做到了"心占天地"，才能"得其怀中"。画者要以山川为友，对草木生情，即古人所提倡的"山情即我情，山性即我性"。"三思而后行"，其意是只"外师造化"是不够的，还要在此基础上通过深思后才能"中得心源"。由心境写意境，笔无妄下。这真如清代布颜图所说："作画时操笔如在深山，居住如同野壑，松风在耳，林容弥音，抒腕探取，方得其神。"

在写生过程中不能走马观花，浮光掠影，写生的创作过程不是简单地再现对象，而是要融入对象中，如古人所言的"山川与我神遇而迹化"。

三、忆写思维创作

所谓忆写思维创作是一种通过"目识心记"来进行绘画创作的方法，是"采风""悟游"式的写生方式。

在采风、游览或写生过程中，我们经常会遇到一些转瞬即逝或当时不便作画的景物和感受，此时就要进行"目识心记"，真如古人所言要"饱游饫看""应目会心""胸贮丘壑"。要把景物动人之处的特征拍摄或速写下来，日积月累，脑海中就会存入大量的景物信息，可供创作时回忆、取舍和悟化。

忆写思维创作要把握住兴奋点，时间一长，我们对景物的印象便会渐渐淡化。所谓"悟化"是一种艺术升华，它抓住了客观景物的主要特点和特征，将客观景物通过主观意念重新组织形成艺术形象。此即如清代书画家郑板桥所说："把眼中之竹，变为心中之竹，再变为纸上之竹。"经过艺术归纳和思维创作出来的景物，便更集中、更生动了。

在进行忆写思维创作的构图时，要对纷繁复杂的实际景物进行取舍。北宋郭熙说："千里之山不能尽奇，万里之水岂能尽秀？"取什么？舍什么？清人李方膺爱画梅花，曾有"触目横斜千万条，赏心只有两三枝"的诗句，很好地解释了取什么、舍什么的问题。在一目望去的千万朵梅花中，要取的就是那最典型、最能表现主观感受的两三枝，其余千万朵都是无关紧要的，都可以舍去。黄宾虹说："对景作画，要懂得'舍'字，追写状物要懂得'取'字，舍取不由人，舍取可由人，懂得此理，方可染翰挥毫。"由此，忆写思维创作便达到了"似曾相识""不似之似"的艺术境界，其作品定会让人有眼前一亮的感觉。南唐画家顾闳中默画南唐韩熙载的《夜宴图》，便是"目识心记"的典型例子。

四、命题创作

命题创作，自古有之。唐玄宗李隆基思念嘉陵江山水风景，令画家李思训和吴道子沿江观看，回来后在皇宫大殿壁上绘三百里嘉陵江景色。李思训善工笔重彩，几个月内完成佳作；吴道子善水墨写意，一日内把嘉陵江色表现尽致。两幅巨作异曲同工。唐玄宗评论说："李思训数月之工，吴道子一日之迹，皆极其妙。"两位画家若不能对命题有充分的理解、领悟和对命题特征有充分的认识，是画不出令人称颂的画的。命题创作，是"很吃功力"的创作，不仅要求画家有熟练的笔墨功夫，而且要有敏锐的观察能力。在接到命题时，要做到五点。

1. 明确创作目的。对画什么、怎样画要心中有数。

2. 把握主题特征。对创作主题要亲临感受，收集题材信息，做到熟悉、熟知，心中有底。

3. 精心构思剪裁。要做到不贪多、不求全，但要保留创作主题的典型特征，舍弃无关紧要的部分。

4. 合理安排布局。要思考用什么样的构图才能表现创作主题的特色。

5. 细研笔墨详略。画面中景物的墨色浓淡、物象疏密、空间布白、景物详尽概略、块面交错位置等都要精心考虑。要做到"取景师于物，构景师于心"，把多种要素存入心中，绘小稿反复推敲，"功夫在画外"，才能做到"笔周意内"，随心挥毫了。

五、即兴创意创作

现代中国画大师吴䍩之先生说："学画有三个步骤：起初当以古今名家为师，下一番临摹功夫，以明了法境；其次即以自然为师，取法写生，以探真理；最后则以心灵为师，任意创作，随心所欲不逾矩。"

画家如何由"法境"到"理境"，再提升到"化境"，清代方薰在《山静居四论》中说："画法可学而得之，画意非学而有之者，惟多读书卷以发之，广闻见以廓之。"绘画人在经过"十日画一水，五日画一山"的勤学苦练后，再"读万卷书，行万里路"，"搜尽奇峰打草稿"，才能达到心中有山水，胸存有万物，这样在进入作品创作时才能做到信手拈来。真如清代石涛所说："迹受之于手，手受之于心，心受之于自然。"

即兴创作，首先是一个"兴"字，雅兴即来时，落笔万物生。创作激情是即兴创作的重要前提。画稿在激情中意定，笔墨在激情中挥洒。唐朝画家张璪一次外出做客，眼前美丽景色激起画兴，内心蓦地出现画境，胸中一股激情迫使他非画不可。他要来纸笔，笔飞墨舞，一幅奇妙的山水画展现在人前。众人惊羡求教，他回答八个字："外师造化，中得心源。"张璪以大自然为师，有对大自然的切身感受和创作激情，还有纯熟的绘画技能，这样才能厚积薄发。即兴创作似乎是画家不经意的表达，但也恰恰是画家深厚造诣的迸发。

第三节　创作程序

一、确定题材立意构思

画家的创作是困心衡虑的过程，其落笔成景是深思熟虑后的自然表现。画家在进行创作前要经过三个步骤。

1. 确定类别与题材

山水画创作首先要确定创作的是哪一类山水画。如果以形式和颜色来分类的话，山水画分为青绿山水、浅绛山水、金碧山水和水墨山水四类。选择哪一种类型的山水画还与所要创作的山水画题材有关。所谓题材，指的是所要表达的主题内容是什么。其中大山巨石、小溪瀑布、江河湖海、楼台建筑、林木村居、船车桥梁、四季风云等，都是山水画常见的表达主题。题材确定后便可进入立意构思的阶段。

2. 立意构图

立意构图有两层意思：一是立意，二是构图。

所谓立意，就是作者将自己对客观景物的认识和自己的主观情感相融合而产生的表达意愿。清代书画家郑板桥说："意在笔先者，定则也。"这意思是说：作品的立意必须在落笔之前产生，这是确定的、不容置疑的法则。立意能反映画者学识境界的高低和画的格调高低。好的立意是画者长期观察自然山水、研究和临摹历代名画和加强平时笔墨训练的结果。饱读古诗词对提高山水画的立意水平有重要意义。一位重视"读万卷书，行万里路"的山水画家在创作山水画时，其立意才能有更高境界！

构图是围绕立意展开的整幅画面各元素的组合和配置。构图离不开构思，其目的是把确立的意境用完美的艺术手段表现出来。构思需要考虑的内容是多方面的，包括画面架构、各元素的形象确定、景物的宾主位置安排、整体与局部、结构的疏密和黑白分布的平衡等，还包括塑造手法、画幅形式、画面气势、视点定位、笔墨色彩技法的运用等。构思往往需要反复多次才能完成，直到孕育出了体现意境的作品草图，构图才趋于完成。可见，构图的过程就是艺术加工的过程。构图虽有一定的规律，但在具体处理安排上要灵活运用，可根据意境创作多幅草图进行比较，以获得较为完美的构图。构图是为题材服务的，要推敲三远法中哪一种方法最能恰当地表现主题。清代画家沈宗骞在《芥舟学画篇》中说："凡作一图，若不先立主见，漫为填补，东添西凑，使一局物色，各不相顾，最是大病。先要将疏密、虚实，大意早定，洒然落墨，彼此相生而相应，浓淡相间而相成。"

3. 营造意境

关于意境，中国近现代杰出画家李可染说："意境就是景与情的结合，写景就是写情。

山水画不是地理、自然环境的说明和图解……更重要的还是表现人对自然的思想感情。"意境来源于画者对生活的热爱、观察和理解所激发出来的真情实感。只有深入自然、融于自然才能培养画者对美的激情和敏锐的洞察力，才能具有从一般事物中提炼出艺术精华的能力。意境是艺术的灵魂，是人的情感与客观事物情景交融的产物，是通过高度的艺术加工达到的艺术境界。

意境是主观范畴的"意"与客观范畴的"境"结合的艺术境界。在山水画中，营造意境主要是为了把景色和感情有机地融合在一起，其中景色是客观范畴的，情感则是主观范畴的。一幅有意境的山水画不仅能将秀美的风景呈现出来，而且还能把作者的情感表达清楚。立意和构思对营造意境起决定性因素，它为构图过程意境的体现、发展和升华奠定了良好的基础。有了好的立意和构思后，选用什么景物成了营造意境的关键。景物的选取不但要考虑取舍和布局，还要处理好入选景物之间的宾主、远近、开合、虚实、大小、疏密等对立关系。笔墨、色彩和皴法的运用也是山水画营造意境的重要方面。山水画经过长期发展，已经形成了自己的一套笔墨语言，比如线条的苍劲、柔润、厚实、飘逸，墨色的干、湿、浓、淡以及名目繁多的皴法，不仅能创造画面的意境，而且能把作者对自然山水的情感抒发出来，使作品展现的效果更贴合创作者的情感，并能让观画者通过想象和联想进入画面的意境，在情感上产生共鸣。

二、选取物象写生取景

物象即大自然中的生机万物，是山水画中不可或缺的组成元素。物象的选取必须紧紧围绕题材、构图和意境的表现形式，不能与主题脱节，与人文景观相悖。如果是创作重要题材和特定题材的山水画，画家必须亲临实地写生，并要对创作题材中的主体建筑、山形地貌、人文特征、树木种类等做一番深探细究，切不可闭门造车、张冠李戴、贻笑大方。

中国山水画艺术是一种具有明显人格化特征的艺术，作品中的形象乃至笔墨，从一定程度上来说都是作者主观情感的载体，在主题山水画的写生中，要充分反映这种关系。古人对山水画的要求是"可行、可望、可游、可居"，要很好地表现这样的情境，在写生取景时要把握三点。

1. 造型。对个别典型的物象结构、形态特征要有精心把握。

2. 章法。在采集物象时，要围绕拟定的构图章法，既彰显典型特征，又保证画面整体效果。

3. 技巧。运用相适应的表现形式，尽可能展现笔触、墨与色的美感，发挥绘画语言的独特性。古人说"远取其势，近取其质""画无定法，物有常理""对景造意，不取繁饰"，这都是在写生取景时应该参考的。

三、评审笔墨精心落笔

山水画创作不是以西画的"焦点透视"为规矩的，而是依照古人"散点透视"为法则。但散点透视，并不是通幅散乱无章，而是约束在中国画特定的笔墨之中，如墨色近浓远淡，颜色近深远浅，景物近详远略，物象近大远小。这些都要在动笔前认真思考。清代沈宗骞在《芥舟学画篇》一书中对笔墨有独到的见解。他说："用笔之道，务去疲软而尚挺拔，除钝滞而贵轻隽，绝浮滑而致沉着，离俗史而亲风雅。爽然而秀，苍然而古，凝然而坚，淹然而润。"他又说："墨着缣素，笼统一片是为死墨，浓淡分明，便是活墨。死墨无彩，活墨有光。"先人对笔墨的理解运用，值得我们深思。让笔墨为画面增辉，尤当慎重。

精心落笔，不是谨小慎微、细致描绘，而是经过前期的"审时度势"后"欣然命笔"。要如古人所说，"存心要恭，落笔要松""挥纤毫之笔，则万类由心"，但不可信笔为之，"下笔若笔中有物，落笔便是"。在落笔时，清人王原祁在《雨窗漫笔》中有很好的提示："意在笔先，为画中要诀。作画于搦管时，须要安闲恬适，扫尽俗肠。默对素幅，凝神静气，看高下，审左右，幅内幅外，来路去路，胸有成竹。然后，濡毫吮墨，先定气势，次分间架，次布疏密，次别浓淡，转换敲击，东呼西应，自然水到渠成。"落笔前参悟此言，必不可少。

四、细心收拾题款钤印

1. 收拾之要

一幅在"大胆落笔"后完成的作品，"细心收拾"是极为重要、不可缺少的一步。把画好的作品挂在墙上通体审视，从整幅到局部，从物象造型到笔墨浓淡，从主体表现到景点陪衬，都要反复揣摩。当发现不足之处后，要细心收拾。收拾不是修改，而是补充。如果画面像北宋画家郭思所说"笔迹不混成谓之疏，疏则无真意；墨色不滋润谓之枯，枯则无生意"般有"枯、疏"之弊，应该按清代画家蒋宝龄在《墨林今话》中的要求进行补充："凡皴之不足者渲之，石之未醒者提之，山腰树隙未融者，重叠而斡，然后笔墨浑化。粗画细收拾，细画粗收拾。"经过"细心收拾"之后，画面就能达到清代沈宗骞《芥舟学画篇》中之要求："布置落落，不事修饰，立意之大者也；平正疏爽，直起直落，意笔之大者也；传写典雅，绝去俚俗，画意之大者也；安顿稳重，波澜老成，局意之大者也。"这幅画便堪称精品了。

2. 题款之补

一幅画要成为完整的美术作品，最后一步便是题款钤印了。画面题款也称款识，这不是解释画面的文字，而是延伸画意的文字表述。苏轼评王维"画中有诗，诗中有画"，所以，题款与画面应该是"诗情画意"的综合体现。题款有长题也有短跋，要依附画意"借

题发挥"，寄情抒怀，要有诗意雅文，不可大白话、俗语入画。怎么题为好？现代中国画大师吴茀之先生明语指点："画面紧的题款宜松，画面松的题款宜紧。题款起着调和互补作用，切忌题在画眼及画面出气的地方，以免阻塞不畅。"此外，题款的书法艺术，在整个画面中关系较大，故书法风格体式与画面风格意趣必须相协调。一般地说，工笔画须用楷体或隶书来题款，取其字体工整严谨的特征；小写意画须用行楷、行草来题款，取其字体飘逸潇洒的特点；大写意画则用草书题款，取其字体奔放的气势。

3. 钤印之需

印章又名印信，自古至今都是作为信物、身份出现的。宋元以后，它逐步应用于书画。印章之所以能进入书画，有五个原因。

（1）印文的内容与画面、题款内容相互表里，相互映衬；

（2）印文的篆刻艺术与款识中书法艺术相互配合，相互辉映；

（3）印泥的鲜红色彩与画面的纸白、墨黑形成强烈的对比，使画面的色调明亮、和谐；

（4）钤印部位与画面构图互相补充，起到平衡的作用；

（5）印章具有信物功能，表示画家对作品的负责。

印章用于书画，主要可分为姓名章、闲章两类。姓名章的印文内容为作者的姓名、雅号等。闲章的印文内容大多是斋馆号、治学格言、警语等。印章的字体以大小篆为主。姓名章和雅号章大小相同，分为朱文（阳文）和白文（阴文）两种。钤印时朱文印章在前，白文印章在后，中间隔一方印章的距离。

压角章是闲章的一种，也称画角章，可根据画面需要，盖在画的左下或右下角。压角章的作用一是平衡画面，二是提醒装裱者不要误裁损坏画面。压角章不能与姓名章钤在一条线上，姓名章也不能当压角章来使用。压角章通常比姓名章大，多为方形或长方形，朱、白文不论，内容可以是斋馆名、格言、警句等。除了压角章之外，还有布局章、引首章、拦边章和腰章等，它们都属于闲章。

第四节　特殊技法介绍

山水画发展至今日，在绘画观念、审美、创作观上有了许多变化，也出现了许多新材料、新工具，它们依附于宣纸、墨、水的应用展开创作，产生的效果和作品已被世人接受。所谓特殊技法是区别于山水画传统技法而言的，是绘画者在山水画创作中的一种探索、尝试和经验。他们突破了用笔墨直接在宣纸上作画的传统方法，利用宣纸的相融、渗化效果采用喷、印、冲、拓、化等手段，在宣纸上"制作"出某些物体的线条、形状、轮廓和肌理，创造出了出人意料的水墨效果。但要利用这些效果创作山水画作品，大多还需要在此基础上通过"意在笔后""随机应变""应形而发"地勾画、补充才能形

成。特殊技法有很多种，在写意花鸟画创作上应用得较多，在山水画创作中也常借鉴应用。但有些化学、食品材料，如盐、洗衣粉、松节油、汽油等，由于有损"纸寿千年"，只能偶尔用之。本章推介的特殊技法是较常用的方法，这些方法能让宣纸的性能更好地发挥出来。

一、皱纸法

根据构思的画面需要，把生宣纸揉成团（可重复揉），可全揉，可局部揉。然后把纸团轻轻铺开，用浓墨或淡墨枯笔，在凹凸不平的纸面上轻擦落墨，造成斑驳的黑白效果，如图8-6所示。再用淡墨染近山的局部，画出远山，形成黑白灰效果。最后用电熨斗把画纸熨干、熨平。此法用于创作雪景最妙。

图8-6　皱纸法

二、水捞法

用大于画纸的盆装上清水，待水面平静后，轻轻滴入干净的墨。滴入的墨不宜多，不宜倒入。滴入的墨会漂在水面上并逐渐扩散形成纹理、花纹。自然扩散形成的纹理如果觉得不够理想，可用干净的毛笔轻轻拨动或用嘴吹拂水面加以导引，使纹理、花纹让自己满意。然后将生宣纸铺到水面上，根据需要可全铺也可局部铺，让水面上的墨纹被宣纸吸收。接着将宣纸从水中捞出，平铺后用电吹风把纸吹干，最后依据墨迹形状作画。采用水捞法在宣纸上形成的墨迹可以当作水，也可以当作云，还可以当作大山的纹理，如图8-7所示。

图 8-7　水捞法

三、渗透法

渗透法由当代安徽巢湖人翟宗祝所创。把两张生宣纸叠铺在一起，用浓、淡墨大笔在纸上有意识地率性点泼，然后把上面一张纸揭走，审视下面的一张纸上渗透出现的、变化莫测的黑、白、灰色块，并根据想象用笔蘸墨和色随形勾染，营造出花非花、雪非雪的梦幻般画面，如图 8-8 所示。

图 8-8　渗透法

四、洒水法

洒水法方法简单易学，使用也较普遍。第一步：在生宣纸上用干净的笔蘸清水画出远山云线或用手蘸清水洒滴，趁未干时用稍浓的墨画出远山和大面积的荷叶，这时宣纸上会出现线痕和点痕，及时用宣纸吸干。第二步：用较浓的墨斧劈皴石块或画大面积的荷叶，

图 8-9　洒水法

趁未干时用清水点洒，待画面出现点痕，立即用宣纸把画面吸干，如图 8-9 所示。

五、胶矾水冰雪法

胶矾水冰雪法由当代黑龙江人于志学首创。先把明矾块压碎倒入水，使之溶解，再把明胶用热水浸泡搅匀，然后把适量的明胶水和明矾水混合在一起制成胶矾水。接着用干净的毛笔蘸胶矾水画出水面冰块，用淡墨画出冰块的厚度，等胶矾水干后用墨画水。再用胶矾水中锋画中景树干、树枝，干后用墨罩染以突现出树干与树枝，罩染在纸的正反面均可。最后用胶矾水弹点，稍干后罩染，就出现了下雪的效果，如图 8-10 所示。

图 8-10　胶矾水冰雪法

六、湿画法

湿画法在花鸟画中运用较多。如果画雨竹、雾竹山水画可局部运用。先将画面中的山石景点画好，待墨迹干透后在画雾凇的部位把纸喷湿，水分不能过多。然后用淡墨画出松树或远树，并及时用电吹风把纸吹干定型。再在山与山的空间把纸喷湿，用淡墨染云，也要及时吹干，便会出现烟云效果，如图8-11所示。

图8-11　湿画法

七、纸团蘸墨法

在干净的盘子里倒点浓墨，用毛笔把盘子里的墨铺开待用。把用于作画的宣纸在桌面上铺好，另把一张宣纸揉成如鸡蛋大小的纸团，揉得要很坚实。然后用纸团蘸盘子里的浓墨，墨不能蘸得过多，用蘸了墨的纸团当笔，按心中的构思在画纸上点印，以表现山石的一种皴法。点印时须注意疏密、空白，不宜在某一处反复点。成形后再用毛笔简勾山势结构线条，但要保持纸团点印的痕迹。待干后再用淡墨染山石暗处，再画树，点景，敷色，如图8-12所示。

八、弹雪法

弹雪法主要用来表现雪正在下的效果。在画好背景的画面上，趁墨迹未干时用狼毫笔蘸白粉水（白广告色亦可）。白粉水要调得浓些，不宜太稀。然后，左手拿镇纸，右手握蘸有白粉水的毛笔在画好的画面上方垂直敲打镇纸，让毛笔上大小不同的白粉水溅落在画面上，营造出正在下雪的情景，如图8-13所示。粉点的大小、疏密要根据画面的需要加以控制。控制的方法是调节毛笔敲打镇纸的力度。

古人也常用弹雪法来营造下雪的效果，他们会用一根线把竹片拴成弓状，线上蘸涂白

粉水，然后用手拉弹弓线，把白粉水弹落到画面上。

图 8-12　纸团蘸墨法

图 8-13　弹雪法

九、实物拓印法

实物拓印法的原理比较简单，即利用某种实物表面的纹理，在上面涂上墨，把它印在宣纸上入画。实物拓印法在花鸟、山水画中均很实用。例如，如图 8-14《红叶小鸟》这幅画，可先采摘几片较大的、叶茎纹理较美的老叶，用笔蘸稍干的墨细心地涂在叶片纹理上，然后按构图要求将叶片按压在宣纸上，这样真实叶片的纹理就被拓印在画面中了。叶片的按印既可重叠，也可取不同的方向。接着再在拓印的叶片旁边用淡墨画几片叶子，以

增加层次效果。然后再用中锋勾出树的枝干，待干后染以所需的颜色。又如，在画山峡山水时，为了要表现山脚下江水湍急的景色，可选一小块纹理如江水的三合板，用浓、淡干墨涂在三合板上，再把它拓印在画中的山脚下，形成江流水纹，干后再稍染色彩。

图 8-14　实物拓印法

十、玻璃板拓印法

玻璃板拓印法与渗透法近似，但出现的黑块、墨线、浓淡更有意象。具体操作方法如下：根据心中的构图，先用毛笔蘸上干、湿、浓、淡的墨，依次点画、涂抹在玻璃板上；随后把宣纸覆盖在画好的玻璃板上，把玻璃上的墨迹拓印到宣纸上，然后再随形勾画、补充使之成画，如图 8-15 所示。

用玻璃板拓印法作画，用纸不宜过大。此法也可在干净的桌面上运作。

图 8-15　玻璃板拓印法

本书作者

佳作赏析

古绪华的作品展示

　　古绪华，1946年3月出生，安徽师范大学美术系毕业，厦门大学中文系肄业。曾任皖南医学院学报总编辑，副编审。在省内外举办个人书画展九次，出版《古绪华画集》（中国社会出版社，2000年）、《古绪华咏梅诗书画》（中国社会出版社，2004年）、《古绪华花鸟扇画》（华夏文艺出版社，2007年）、《国家文化人物·古绪华卷》（中国文化艺术出版社，2014年）、《艺坛泰斗古绪华作品选》（中国诗书画出版社，2017年）等画册11部，发表书画研究论文十余篇。从事老年大学书画教学31年，获"国家文化人物""全国德艺双馨艺术家"称号。2016年，国画作品《红嫂》获中国美术家协会等主办的"纪念抗日战争胜利70周年海峡两岸大型书画展"金奖，同年加入中国美术家协会。现为国家一级美术师，安徽省美术家协会会员，安徽省书法家协会会员。

佳作赏析 1 《天门烟浪》

作品展示 1　天门烟浪

　　景点溯源：天门山是芜湖市北长江东岸的东梁山和长江西岸的西梁山的合称。两座山挟大江对峙，江水奔涌折向东流，其险峻称"天门"。东梁山下有古庙临江，唐朝李白观此情此景，咏名句"天门中断楚江开"，传颂千古至今不衰。作品以宽阔奔流的江水，诉说千古的故事。

作品展示 2 板子矶

景点溯源：板子矶坐落于安徽繁昌荻港镇，为江中一岛，兀立江中，险峻奇秀，自古为兵家必争之地。1949年4月21日，著名的渡江战役打响后，"百万雄师渡江第一船"在板子矶登陆，直抵江南，吹响了消灭蒋家王朝的胜利号角。作品表达了板子矶险峻秀丽的人文景观。

佳作赏析 2 《板子矶》

作品展示 3 玩鞭春色

景点溯源：玩鞭亭为芜湖古八景之一，始建于北宋（1085年），毁于元代战火，明初重建，清嘉庆年间修缮，后任其废坏，只存荒址。1982年芜湖市郊区人民政府在荒址上开辟了汀棠公园，并于1984年，在公园内新建了玩鞭亭。玩鞭亭诠释了东晋明帝密察鸡毛山王敦谋反的典故。作品《玩鞭春色》突出了玩鞭亭，辅以假山、水榭亭台，显示了公园秀丽景色。

佳作赏析 3 《玩鞭春色》

潘友红的作品展示

潘友红，1967年出生于芜湖，民盟盟员，中国书法函授学院毕业，结业于北京师范大学首届书法创作研修班、清华大学美术学院山水画高研班。现为中国教育学会书法教育专业委员会会员，中国佛像印艺术研究中心研究员，安徽省书法家协会会员（书法教育委员会委员），安徽省美术家协会会员，安徽省散文家协会会员，芜湖市书法家协会副主席，芜湖书画院特聘书画家，芜湖市镜湖区人大代表，其个人词条收入《中国当代书画篆刻家大辞典》。出版《潘友红书画作品集》（中国国际文化出版社，2011年）、《书法指导教程——智永真书千字文》（中国文献出版社，2015年）等著作。

佳作赏析4 《法石涛图册》

作品展示1 法石涛图册

明末清初的著名画家石涛是中国画坛上的一位奇才。其山水画创作有着很深的造诣，不论是用墨还是构图，都体现出极高的艺术水准。其画常常通过灵活的笔墨，营造出一种独特的美感，打破前人的模式，在前人经验的基础上进行有效的创新，特别是他灵活地用笔用墨，表现出十分丰富的绘画意象（灵性），并且将情感和精神有效地融入画作中。笔者对石涛很有节奏且洒脱的线条心仪久矣，故临摹这幅小品画，以习古人笔墨而乐也。

石谿善用秃笔渴墨以诸
造型峰峦溪树渍粗细线条
先以正用长锋勾现远阔之意
境奇远大地矣 辛丑夏佳之远书

烟云叠嶂

作品展示 2 嶂叠云烟

石谿是中国明末清初著名的画家，四僧之一。平生喜游名山大川，对大自然的博大有着深刻的领会。

石谿的画常常显示出幽深奇奥的意境，呈现出禅理之境，云雾缥缈的画面如仙境一般能让人获得愉悦感。石谿的画善用熟褐色，带有一种暖意，一扫他人作品常见的寒寂感。

笔者喜欢石谿洒脱率意的构图章法，也常将这样的构图章法用于课堂示范。作品《嶂叠云烟》就是课堂示范临摹的习作，在取法石谿构图的同时，也注重对其笔墨的学习。

佳作赏析 5 《嶂叠云烟》

作品展示 3　云山树疏

师法古贤，是笔者研习和创作山水画作品的准则。笔者始终认为山水画创作除了要娴熟掌握笔墨技法的基础以外，还要学习古贤在构图造景方面的灵动性，即让入画的每一个元素（山石、草木、水流、云雾等）都具有灵动美。其中追求飘逸感就是这种灵动美的一种表现。

作品《云山树疏》就是在师法古贤的基础上，力图追求线条的洒脱，从而使画面具有很强的节奏感。

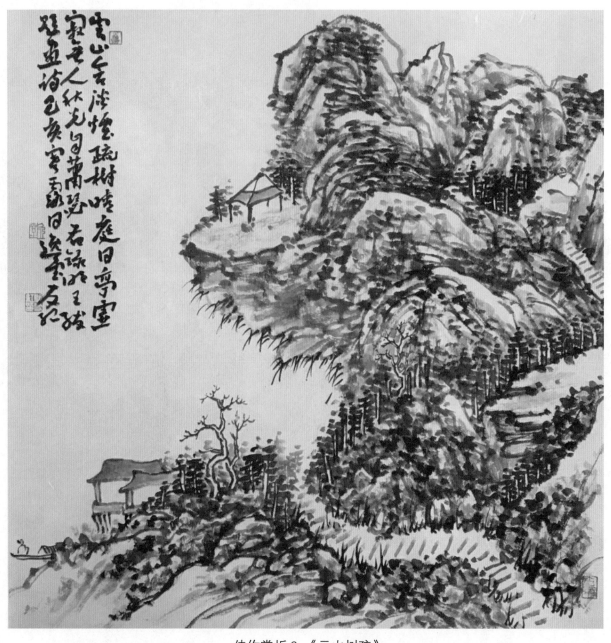

佳作赏析6　《云山树疏》

张文的作品展示

　　张文，1967年出生，安徽师范大学夜大学中文系毕业。现为安徽省美术家协会会员，芜湖市中国画艺委会主任，芜湖市画院特聘画家，芜湖市老年书画协会顾问。

　　张文在长期从事老年大学山水画教学工作的同时，为景德镇陶瓷创作画稿十余年。2015年参加中国人才研究会书画人才专业委员会陶瓷艺术作品展，作品《青花瓷》收入画集。2017年参加安徽省第七届工艺美术精品博览会，获"徽工奖"金奖。

作品展示 1　新安之韵

　　今日的黄山市位于新安江上游，古称徽州、歙州、新安。

　　《新安之韵》主要表现新安江发源地（今休宁县）山石多变的特点，运用焦墨表现手法，用云和水来断开山石所产生的虚幻变化，以体现徽州山川的韵味之美。

佳作赏析7　《新安之韵》

<div align="center">佳作赏析 8 《黄山松云图之一》</div>

<div align="center">佳作赏析 9 《黄山松云图之二》</div>

作品展示 2 黄山松云图之一

作品《黄山松云图之一》主要表现黄山的云海千变万化所引起的黄山山石、松树景观的千姿百态。画中的云海运用了干染的用笔手法，能更好地表现云海的厚度。同时，笔者还运用了积墨法来表现山石，使整幅作品苍茫厚重。

作品展示 3 黄山松云图之二

《黄山松云图之二》通过黄山的云海和山石之间的虚实关系，突出表现了黄山的山峰变化。画中的云也是运用干染的手法来表现的，以增加云海的厚度感。

程焰的作品展示

程焰，1963年出生于安徽省黄山市，民盟盟员，安徽师范大学艺术系毕业。

程焰自幼喜爱书画，从事山水画创作和美术教学多年，著有《程焰山水画技法》(吉林美术出版社，2016年)、《写意山水画三十课》(内部培训教材)等书。现为中国美术教育研究会会员，安徽省美术家协会会员，安徽省书法家协会会员，民盟芜湖书画院副院长，黄山新安画院院长。

作品展示 1　故乡的云

作品《故乡的云》创作于2014年，是当年笔者在故乡皖南山村进行写生时创作的作品。画中运用大量凝重的水墨，来表现徽州古村落里的一处小景。画面中白墙黛瓦，小桥流水，一老农肩扛农具从桥上缓缓而过，远处天空悠悠地飘着几朵云儿。一切都显得那么自然，那么悠闲，那么宁静，那么朴实。传递给人的是安详朴实、自然和谐之美。

佳作赏析 10 《故乡的云》

佳作赏析 11 《峰削千涧雨潺潺》

佳作赏析 12 《江烟湿雨鲛绡软》

作品展示 2 峰削千涧雨潺潺

作品《峰削千涧雨潺潺》画于 2019 年的秋天，是笔者去川中写生回来整理创作的作品之一。此画描写的是蜀中雨后壮美秀丽的山河，画中运用了层层叠叠的大写意积墨技法，使画面具有苍润厚重、古雅隽美的艺术风格和大美视觉。

作品展示 3 江烟湿雨鲛绡软

作品《江烟湿雨鲛绡软》创作于 2020 年春天，是笔者根据唐代诗人罗隐《江南行》中的"江烟湿雨鲛绡软，漠漠远山眉黛浅"的诗意而画的江南景色。此画运用传统写实笔墨，描写江南瑰丽的锦绣山河。画面构图大开大合、气势宏伟、气韵生动，充分展现了祖国山河的壮丽，能激发出观画者爱祖国、爱家乡的美好情怀。

王仕平的作品展示

　　王仕平，1957年出生，安徽芜湖人。安徽师范大学夜大学中文系毕业，结业于中国美术学院书法进修班、中国美术学院山水画进修班、中国美术学院山水画高级研修班。长期从事老年大学山水画教学工作。

作品展示 1 　*南京老门东*

　　南京老门东位于南京市秦淮区中华门以东，因地处京城南门（中华门）以东，故称门东，与老门西相对，是南京夫子庙秦淮风光带的重要组成部分。作品《南京老门东》以用线为主，强调淡雅朴素，以产生用笔凝练的审美意象。

佳作赏析 13 《南京老门东》

佳作赏析 14 《翠明园》　　　　　佳作赏析 15 《广济寺》

作品展示 2 翠明园

翠明园坐落在安徽芜湖赭山西南麓，位于铁山和凤凰山之间，玲珑秀巧，风景别致，是一座具有典型江南特色的仿古园林。

《翠明园》是在写生的基础上通过后期调整形成的作品。此画的画面中，亭榭廊槛、水石相映，表现了江南园林的曲径通幽、婉转其间。画面将树木和亭阁集中在左上部，使右下角水面显得宽大，起到了轻重、虚实对比的作用。

作品展示 3 广济寺

广济寺位于安徽芜湖赭山南麓，唐乾宁（894—898）年间始建，唐光化（898—901）年间称永清寺，北宋大中祥符（1008—1023）年间更名为广济寺。1983 年，广济寺被国务院确立为汉传佛教全国重点寺院。

古寺是中国传统文化中一种特定的意象符号，作品《广济寺》表现的就是这种传统文化在芜湖地区的体现。此画重点安排了寺院的位置，使其与所处环境融为一体。

周辉的作品展示

　　周辉，1958年出生于胶东半岛，中央电视大学兰州分校机械专业毕业。安徽省美术家协会会员，第五届芜湖市美术家协会副秘书长、芜湖市美术家协会版画艺委会秘书长。现为芜湖市镜湖区美协副主席，芜湖书画院院聘画师，芜湖市老年大学、少年宫国画教师。2007年合作版画《新太平山水图》入选由中国美术家协会、安徽省文学艺术界联合会、安徽省美术家协会合办的安徽省新徽派"黄山魂"版画作品展并获特别奖。2008年《新太平山水图》入选由安徽省美术家协会主办的第二届安徽美术大展版画作品展并获金奖。

作品展示1　玩鞭春色

　　《玩鞭春色》作品尺寸为34.0厘米×68.0厘米，生宣，是一幅芜湖汀棠公园的写生作品。芜湖古八景之一的玩鞭春色就坐落在汀棠公园内。有诗云："芜湖北望褐山苍，七宝鞭留山道旁。典午旧愁春草绿，巴马遗迹陌尘香。追风竟莫逃神策，梦日犹能惜烛光。傍舍至今人卖食，年年社燕说兴亡。"《玩鞭春色》画面采用传统的水墨技法，墨分五色，突出表现玩鞭亭的幽深与古貌，用笔用墨力求简明概括，构图采用深远法。

佳作赏析16 《玩鞭春色》

作品展示 2 双江塔影

《双江塔影》作品尺寸为 68.0 厘米 ×136.0 厘米，生宣。作品描写的是芜湖新十景之一的双江塔影。

芜湖市位于安徽省东南部，地处长江下游，长江自城西南向东北方向缓缓流过，青弋江自东南向西北方向穿城而过汇入长江。在两江的交汇处，耸立着一座宋代建造的宝塔，距今已有近八百年的历史，它见证了芜湖的发展。

《双江塔影》的画面采用高远法与平远法相结合的方法创作，纵向取景，画面突出了十里江湾滨江景观大道和现代建筑物的组合，采用浅绛设色，来表现现代建筑与古代建筑的和谐统一。

作品展示 3 霞水秋韵

《霞水秋韵》作品尺寸为 68.0 厘米 ×136.0 厘米，生宣。这是一幅结合皖南宣城市绩溪县家朋乡霞水村写生稿进行的创作，重点描绘了霞水秋天的景色。画面描写了天目山脚下一个具有皖南建筑风貌的场景，采用高远法结合浓重的墨色，点出秋天山区的景色。

佳作赏析 17 《双江塔影》　　　　　佳作赏析 18 《霞水秋韵》

邓超的作品展示

　　邓超，1984年3月出生，现为安徽省美术家协会会员，安徽省水彩艺委会委员，安徽水彩学会会员，芜湖市美术家协会副秘书长，芜湖市青年美术家协会副主席。2018年，作品《挺进苍穹》入选安徽省庆祝改革开放40周年美术展。2019年，作品《江韵》入选第七届安徽美术大展水彩·粉画作品展。2022年，作品《小时代日记No.1》获安徽芜湖双年展优秀奖。2022年，作品《追梦人》入选安徽省第七届水、粉彩画大展。

作品展示1　晚霞中的船厂

　　作品《晚霞中的船厂》画于2019年。画的所在地是笔者儿时生活的地方，现在如此热闹，让人有感而发。这是一幅水彩画，采用水彩干画叠加法画成，让画面保持透明鲜亮。该作品获得安徽芜湖美术大展改革开放40周年优秀作品奖。

佳作赏析19 《晚霞中的船厂》

佳作赏析 20 《追梦人》

作品展示 2 追梦人

　　作品《追梦人》画于 2022 年。画面表现的内容处于理想与梦幻之间，传达出一种发自内心的超越、更深、更远的理想境界。此作品入选安徽省第七届水、粉彩画大展。

李巨才的作品展示

　　李巨才，1950年6月出生，现为安徽省美术家协会会员，安徽省书法家协会会员，芜湖艺术研究院副院长，芜湖美术创作院副院长，北京古道兰亭艺术馆画家。2008年，作品《徽风廉韵》荣获安徽省美术家协会廉洁书画展一等奖；2018年，作品《千载清风》入选全国当代墨竹展；2022年，作品《清政铸就重重节，廉洁两袖磊磊风》荣获芜湖市廉洁书画展二等奖。

作品展示1　*霭里人家*

　　《霭里人家》是作者赴安徽省南陵县小格里森林公园的采风作品。小格里森林公园位于南陵县烟墩镇的霭里村。走进霭里村举目四望，可见群山环抱，绿水环绕，山清水秀，鸟语花香，绿树掩映下的徽派建筑白墙黛瓦，错落有致，各种植物相映成趣。生活是创作的源泉，于是笔者归后创作了《霭里人家》。

佳作赏析21　《霭里人家》

佳作赏析22 《燕子归来满园春》

作品展示2 燕子归来满园春

　　作品《燕子归来满园春》描述了紫藤花开花季节，山涧、溪边一串串紫藤花盛开的情景，阵阵清香引来无数游人。李白有诗曰："紫藤挂云木，花蔓宜阳春。密叶隐歌鸟，香风留美人。"

刘明华的作品展示

　　刘明华，1959年生于安徽芜湖，现为中国水彩画协会会员，安徽省美术家协会会员，安徽省水彩画协会会员。师从安徽师大郑震教授、著名水彩画家王大仁先生，致力于水彩画的创作与探索。2010年，作品《收工》入选安徽省美术家协会成立50周年会员美术大展；2012年，作品《红船》入选中国、英国、法国、美国、意大利五国举办的水彩大展；2017年，作品《长江系列》入选第九届世界五洲华阳奖大赛；2022年，作品《长江系列》入选保加利亚国际水彩大展。

作品展示 1　走进自然

　　《走进自然》是一幅水彩画，描绘了大自然的博大。人类在大自然面前，永远都是渺小的。苏轼有诗云："寄蜉蝣于天地，渺沧海之一粟。"人类要学会与大自然和谐相处，对大自然要多一些敬畏，少一些傲慢。

佳作赏析 23 《走进自然》

佳作赏析24 《归宿》

作品展示 2　归宿

　　作品《归宿》是一幅水彩画，画面表现了几艘船正在奔流不息、滚滚而去的江水中疾驰，奔向目的地。作者通过水彩画的艺术语言表达了对人生最终归宿的思考。人依岸而宿，就舟而居，遥望原野，远处天与地似乎连在一起，江水浩荡东流，最终流入大海。人在船上，船在水上，水在无尽上，归宿在刹那生灭的悲喜上。贪婪、悲欢、道德、精神，人的一生都无尽地负载着，归宿正在这深沉的思考中表现着人类的理想与希望。

裴静爽的作品展示

　　裴静爽，1962 年出生，中国书画函授大学国画专业毕业。现为芜湖市巾帼画会会员，老年大学书画协会艺术指导。长期从事老年大学工笔人物、工笔花鸟画的教学工作。

作品展示 1 　琵琶女

　　作品《琵琶女》是根据古诗词意象创作的人物工笔画。画作描绘一仕女坐在葡萄树下，清冷的月光中琴声激昂，似白居易长篇叙事诗《琵琶行》中的"千呼万唤始出来，犹抱琵琶半遮面。嘈嘈切切错杂弹，大珠小珠落玉盘"。

佳作赏析 25 《琵琶女》

瑶池仙桃
大如斗
七仙采来
献寿诞
一食可得
千万寿
朱颜尚如
十八九

中國共產黨建黨一百週年靜爽賀

佳作赏析 26 《祝寿图》

作品展示 2 祝寿图

　　作品《祝寿图》是庆祝中国共产党成立 100 周年时参加芜湖市巾帼画会会员作品展的作品。画面中，九个硕大的桃子寓意长长久久，是对伟大的中国共产党由衷的祝福，两只红色寿带鸟与寿桃形成呼应关系，使画面更有生气。

张菲菲的作品展示

张菲菲，1987年11月出生，安徽师范大学美术学院硕士研究生毕业。现为安徽省美术家协会会员，芜湖市美术家协会会员，Adobe中国认证平面设计师，文化与旅游部艺术发展中心全国美术考级优秀指导教师，"中国美术学院杯"青少年创作大赛全国优秀指导教师。油画《皖南人家》入选第四届安徽美术大展油画作品展，水彩画《梦回皖南》入选第四届安徽美术大展水彩·粉画作品展，版画《图腾·鱼》入选第四届安徽美术大展版画作品展，油画《古村渡口》入选第二届芜湖油画作品展，油画《风景》入选"牵手雅安爱心助学"——安徽书画名家大型赈灾慈善义卖展。

作品展示 1 徽州印象

作品《徽州印象》为布面油画，作品尺寸为3.0厘米×30.0厘米×40.0厘米。作品创作于黄山脚下的屏山村。屏山村位于西递与宏村之间，因村北屏风山如屏风而得名。作品以三幅一组的画面形式表现了古村庄的白墙黑瓦，春意盎然之时绿树发新芽，古老的村庄与房前新生枝丫之间仿佛是历史与新生的对话。

佳作赏析 27 《徽州印象》

佳作赏析 28 《皖南人家》

作品展示 2 皖南人家

　　作品《皖南人家》为布面油画，作品尺寸为 100.0 厘米 ×80.0 厘米。作品描绘了古村落呈坎村的淳朴气息，日出而作，日落而息。呈坎村是中国传统村落，位于安徽省黄山市徽州区的岩寺镇。呈坎村地处青山翠竹之中，融自然山水于一体。这里的古建筑汇集了徽派不同风格的亭、台、楼、阁、桥、井、祠、社及民居，精湛的工艺及巧夺天工的石雕、砖雕、木雕，把古、大、美、雅的徽派建筑艺术体现得淋漓尽致。